Song yuan Xi qu Shi

民国学术经典文库·文学史类

宋元戏曲史

（外一种：中国戏曲概论）

王国维　著

东方出版社

出　版　说　明

　　从 1911 年辛亥革命结束清王朝统治到 1949 年中华人民共和国成立，历时 38 年，史称民国时期。与政治经济衰败不相对称的是民国学术大放异彩，传统文化得到进一步继承、整理，西方文化高强度地影响着当时学人的思维和视野，一时间著述兴盛、流派纷呈。为保存、借鉴这一时期的学术成果，促进当今学人在更高层次上研考民族文化传统与现代化及西方文化的交接融合，同时使民国学术著作的出版更见系统性，我社在 1996 年编选出版了这套《民国学术经典文库》。当时，考虑到作品本身的学术价值、时代学术发展轨迹和出版状况，我们的编选工作按如下要求进行：

　　1. 入选范围为 1911 年辛亥革命到 1949 年中华人民共和国成立间中国学人发表的重要学术著作；个别作品虽初版于辛亥革命前（如蔡元培的《中国伦理学史》，由商务印书馆初版于清宣统二年，即 1910 年），但时限接近，且影响主要发生在民国时代及以后，故酌情选入。

2. 一些入选范围内的著作其学术地位虽很重要，但有近年出版的简体横排单行本，查找较为方便，故只酌情收选。

3. 选收进本文库的作品，原多为繁体竖排本（少数作品在收入作者个人文集时改成了简体横排），统改为简体横排本。

4. 个别作品的编校参考、吸收了当代学者的研究成果。

5. 一些书原版中的外国人名、地名、书名等，译法与当代通用译法有别，为存原貌，不做更动；"的、地、得"等词的用法、异体字、通假字等，一仍其旧；标题层次也多与原版本近似。原版的个别印刷错误，本次编印时做了修订。

6. 个别著作的一些观点、提法等，明显带有时代局限性，为保持原著的完整，本次出版，极少删改。相信读者会用分析的态度去研读这些著作，取其有用，舍其不足。

7. 本套文库根据学科门类，我们划分为"思想史类"、"历史类"、"文学史类"三大类。

8. 时至今日，我社于1996年出版的《民国学术经典文库》经过了时间的检验，获得了读者的极大认可。因此，我们对这套文库予以重版，以保证这套经典文库能让更多的读者得以阅读。

本次重版，我们在1996年版的基础上对字词等方面做了订正。编选这样较大规模的学术文库，疏漏之处在所难免，欢迎海内外专家读者指正。

编　者

二〇一二年四月

序

一九一一年辛亥革命以后，专制政体被推翻了，这是一项非常巨大的历史进步。在文化学术方面，儒学独尊的局面也相对地被打破了，因而学术思想呈现了相当活泼的景象。同时西方学术思想不断涌进，人们的思路也比较开阔，于是哲学、人文科学方面思想相对自由。当时国势危急，日本帝国主义者对于中国虎视眈眈，一再挑衅，更引起了学者的爱国保国的忧患意识。有些学者不愿参加政治活动，于是走上了学术救国、教育救国的道路，专心学术，因而也做出了一些学术成果。

当时许多学者继承了清代朴学的作风，考据比较精审，析事论理，力求准确。也有些学者对于宋明理学有较多的了解，对于深邃的义理有较深的体会。自清末以来，西学东渐、西

方学术传入中国，受到重视，许多学者都在一定程度上参考了西方的论学方法，致力于中西学术的会通与融合，因而达到了学术研究的较高水平。

辛亥革命至一九四九年，史称民国时期，民国时期是充满了内忧外患的时期，但是当时的学术界确实出现了很多有一定价值的学术著作。民国时期的学术著作，有许多现在已买不到了，而实际上确有一定的参考价值。东方出版社有鉴于此，试拟编印一套能反映民国时代学术成果的系列文丛，搜集这段时期文史哲名著，汇为"典籍文库"，以简体字排印。这是具有重要意义的。东方出版社的编辑新同志征求我的意见，并邀序于予，于是略述民国时期学术的价值，作为序言。

一九九五年十二月

张岱年序于北京大学。

目　录

外一种　中国戏曲概论

自 序

凡一代有一代之文学：楚之骚、汉之赋、六代之骈语、唐之诗、宋之词、元之曲，皆所谓一代之文学，而后世莫能继焉者也。独元人之曲，为时既近，托体稍卑，故两朝史志与四库集部，均不著于录；后世儒硕，皆鄙弃不复道。而为此学者，大率不学之徒；即有一二学子，以余力及此，亦未有能观其会通，窥其奥突者。遂使一代文献，郁堙沈晦者，且数百年，愚甚惑焉。往者，读元人杂剧而善之；以为能道人情，状物态，词采俊拔，而出乎自然，盖古所未有，而后人所不能仿佛也。辄思究其渊源，明其变化之迹，以为非求诸唐宋金辽之文学，弗能得也；乃成《曲录》六卷，《戏曲考原》一卷，《宋大曲考》一卷，《优语录》二卷，《古剧脚色考》一卷，《曲调源流表》一卷。从事既久，续有所得，颇觉昔人之说与自己之书，罅漏日多；而手所疏记，与心所领会者，亦日有增益。壬子岁莫，旅居多暇，乃以三月之力，写为此书。凡诸材料，皆余所搜集；其所说明，亦大抵余之所创获也。世之为此学者自余始；其所贡于此学者，亦以此书为多。非吾辈才力过于古人，实以古人未尝为此学故也。写定

有日，辄记其缘起。其有匡正补益，则俟诸异日云。

海宁王国维序

第一章
上古至五代之戏剧

　　歌舞之兴，其始于古之巫乎？巫之兴也，盖在上古之世。《楚语》："古者民神不杂，民之精爽不携二者，而又能齐肃衷正。（中略）如此：则明神降之。在男曰觋，在女曰巫。（中略）及少皞之衰，九黎乱德，民神杂糅，不可方物。夫人作享，家为巫史。"然则巫觋之兴，在少皞之前，盖此事与文化俱古矣。巫之事神，必用歌舞。《说文解字》（五）："巫，祝也。女能事无形以舞降神者也。象人两褒舞形，与工同意。"故《商书》言："恒舞于宫，酣歌于室，时谓巫风。"《汉书·地理志》言："陈太姬妇人尊贵，好祭祀，用史巫，故其俗巫鬼。"《陈诗》曰："坎其击鼓，宛邱之下，无冬无夏，治其鹭羽。"又曰："东门之枌，宛秋之栩，子仲之子，婆娑其下。"此其风也，郑氏《诗谱》亦云。是古代之巫，实以歌舞为职，以乐神人者也。商人好鬼，故伊尹独有巫风之戒。及周公制礼，礼秩百神，而定其祀典。官有常职，礼有常数，乐有常节，古之巫风稍杀。然其余习，犹有存者：方相氏之驱疫也，大蜡之索万物也，皆是物也。故子贡观于蜡，而曰一国

之人皆若狂。孔子告以张而不弛，文武不能。后人以八蜡为三代之戏礼（《东坡志林》），非过言也。

周礼既废，巫风大兴；楚越之间，其风尤盛。王逸《楚辞章句》谓："楚国南部之邑，沅湘之间，其俗信鬼而好祠，其祠必作歌乐鼓舞，以乐诸神。屈原见俗人祭祀之礼，歌舞之乐，其词鄙俚，因为作《九歌》之曲。"古之所谓巫，楚人谓之曰灵。《东皇太一》曰："灵偃蹇兮姣服，芳菲菲兮满堂。"《云中君》曰："灵连蜷兮既留，烂昭昭兮未央。"此二者，王逸皆训为巫，而他灵字则训为神。案《说文》（一）："灵，巫也。"故虽言巫而不言灵，观于屈巫之字子灵，则楚人谓巫为灵，不自战国始矣。

古之祭也必有尸。宗庙之尸，以子弟为之。至天地百神之祀，用尸与否，虽不可考，然《晋语》载："晋祀夏郊，以董伯为尸。"则非宗庙之祀，固亦用之。《楚辞》之灵，殆以巫而兼尸之用者也。其词谓巫曰灵，谓神亦曰灵；盖群巫之中，必有象神之衣服形貌动作者，而视为神之所冯依；故谓之曰灵，或谓之灵保。《东君》曰："思灵保兮贤姱。"王逸《章句》，训灵为神，训保为安。余疑《楚辞》之灵保，与《诗》之神保，皆尸之异名。《诗·楚茨》云："神保是飨。"又云："神保是格。"又云："鼓钟送尸，神保聿归。"《毛传》云："保，安也。"《郑笺》亦云："神安而飨其祭祀。"又云："神安归者，归于天也。"然如毛郑之说，则谓神安是飨，神安是格，神安聿归者，于辞为不文。《楚茨》一诗，郑孔二君皆以为述绎祭宾尸之事，其礼亦与古礼《有司彻》一篇相合，则所谓神保，殆谓尸也。其曰："鼓钟送尸，神保聿归。"盖参互言之，以避复耳。知《诗》之神保为尸，则《楚辞》之灵保可知矣。至于浴兰沐芳，华衣若英，衣服之丽也；

缓节安歌，竽瑟浩倡，歌舞之盛也；乘风载云之词，生别新知之语，荒淫之意也。是则灵之为职，或偃蹇以象神，或婆娑以乐神，盖后世戏剧之萌芽，已有存焉者矣。

巫觋之兴，虽在上皇之世，然俳优则远在其后。《列女传》云：“夏桀既弃礼义，求倡优侏儒狎徒，为奇伟之戏。”此汉人所纪，或不足信。其可信者，则晋之优施，楚之优孟。皆在春秋之世。案《说文》（八）：“优，饶也，一曰倡也，又曰倡乐也。”古代之优，本以乐为职，故优施假歌舞以说里克。《史记》称优孟，亦云楚之乐人。又优之为言戏也，《左传》：“宋华弱与乐辔少相狎，长相优。”《杜注》：“优，调戏也。”故优人之言，无不以调戏为主。优施鸟乌之歌，优孟爱马之对，皆以微词托意，甚有谲而为虐者。《谷梁传》：“颊谷之会，齐人使优施舞于鲁君之幕下。”孔子曰：“笑君者罪当死，使司马行法焉。”厥后秦之优旃，汉之幸倡郭舍人，其言无不以调戏为事。要之巫与优之别：巫以乐神，而优以乐人；巫以歌舞为主，而优以调谑为主；巫以女为之，而优以男为之。至若优孟之为孙叔敖衣冠，而楚王欲以为相；优施一舞，而孔子谓其笑君；则于言语之外，其调戏亦以动作行之，与后世之优，颇复相类。后世戏剧，当自巫、优二者出；而此二者，固未可以后世戏剧视之也。

附考　古之优人，其始皆以侏儒为之，《乐记》称优侏儒。颊谷之会，孔子所诛者，《谷梁传》谓之优，而《孔子家语》、何休《公羊解诂》，均谓之侏儒。《史记·李斯列传》：“侏儒倡优之好，不列于前。”《滑稽列传》：“优旃者，秦倡侏儒也。”故其自言曰：“我虽短也，幸休居。”此实以侏儒为优之一确证也。《晋语》：“侏儒扶卢。”韦昭注：“扶，缘也，卢，矛戟之柲，缘之以

为戏。"此即汉寻橦之戏所由起。而优人于歌舞调戏外，且兼以竞技为事矣。

汉之俳优，亦用以乐人，而非以乐神。《盐铁论·散不足篇》虽云：富者祈名岳，望山川，椎牛击鼓，戏倡舞像；然《汉书·礼乐志》载：郊祭乐人员，初无优人，惟朝贺置酒陈前殿房中，有常从倡三十人，常从象人（孟康曰："象人，若今戏鱼虾狮子者也。"韦昭曰："著假面者也。"）四人，诏随常从倡十六人，秦倡员二十九人，秦倡象人员三人，诏随秦倡一人，此外尚有黄门倡。此种倡人，以郭舍人例之，亦当以歌舞调谑为事；以倡而兼象人，则又兼以竞技为事，盖自汉初已有之，《贾子新书·匈奴篇》所陈者是也。至武帝元封三年，而角抵戏始兴。《史记·大宛传》："安息以黎轩善眩人献于汉；是时上方巡狩海上，乃悉从外国客，大觳抵，出奇戏诸怪物，及加其眩者之工；而觳抵奇戏岁增变甚盛，益兴，自此始。"按角抵者，应劭曰："角者，角技也，抵者，相抵触也。"文颖曰："名此乐为角抵者，两两相当，角力角技执射御，故名角抵，盖杂技乐也。"是角抵以角技为义，故所包颇广，后世所谓百戏者是也。角抵之地，汉时在平乐观。观张衡《西京赋》所赋平乐事，殆兼诸技而有之。"乌获扛鼎，都卢寻橦，冲狭燕濯，胸突铦锋，跳丸剑之挥霍，走索上而相逢。"则角力角技之本事也。"巨兽之为曼延，舍利之化仙车，舌刀吐火，云雾杳冥，所谓加眩者之工而增变者也。总会仙倡，戏豹舞罴，白虎鼓瑟，苍龙吹篪"，则假面之戏也。"女娲坐而长歌，声清畅而委蛇，洪崖立而指挥，被毛羽之襳襹，度曲未终，云起雪飞"，则歌舞之人，又作古人之形象矣。"东海黄公，赤刀粤祝，冀厌白虎，卒不能救"，则且敷衍故事矣。至李尤《平乐观赋》

（《艺文类聚》六十三）亦云："有仙驾雀，其形蚴虬，骑驴驰射，狐兔惊走，侏儒巨人，戏谑为偶。"则明明有俳优在其间矣。及元帝初元五年，始罢角抵。然其支流之流传于后世者尚多，故张衡、李尤在后汉时，犹得取而赋之也。

至魏明帝时，复修汉平乐故事。《魏略》（《魏志·明帝纪》裴注所引）："帝引谷水过九龙殿前，水转百戏；岁首，建巨兽，鱼龙曼延；弄马倒骑，备如汉西京之制。"故魏时优人，乃复著闻。《魏志·齐王纪注》引《世语》及《魏氏春秋》云："司马文王镇许昌，征还击姜维，至京师，帝于平乐观，以临军过中领军许允，与左右小臣谋，因文王辞，杀之，勒其众以退大将军，已书诏于前。文王入，帝方食粟，优人云午等唱曰：'青头鸡，青头鸡'，青头鸡者，鸭也（谓押诏书）。帝惧，不敢发。"又《魏书》（裴注引）载：司马师等《废帝奏》亦云："使小优郭怀、袁信，于广望观下作辽东妖妇，嬉亵过度，道路行人掩目。"太后废帝令亦云："日延倡优，恣其丑谑。"则此时倡优，亦以歌舞戏谑为事；其作辽东妖妇，或演故事，盖犹汉世角抵之余风也。

晋时优戏，殊无可考。惟《赵书》（《太平御览》卷五百六十九引）云："石勒参军周延为馆陶令，断官绢数万匹，下狱，以八议宥之。后每大会，使俳优著介帻，黄绢单衣。优问：'汝何官，在我辈中？'曰：'我本为馆陶令，斗数单衣。'曰：'正坐取是，入汝辈中。'以为笑。"唐段安节《乐府杂录》，亦载此事云："参军始自后汉馆陶令石耽。"然后汉之世，尚无参军之官，则《赵书》之说殆是。此事虽非演故事而演时事，又专以调谑为主。然唐宋以后，脚色中有名之参军，实出于此。自此以后以迄南朝，亦有

俗乐。梁时设乐，有曲、有舞、有技；然六朝之季，恩幸虽盛，而俳优罕闻，盖视魏晋之优，殆未有以大异也。

由是观之，则古之俳优，但以歌舞及戏谑为事。自汉以后，则间演故事；而合歌舞以演一事者，实始于北齐。顾其事至简，与其谓之戏，不若谓之舞之为当也。然后世戏剧之源，实自此始。《旧唐书·音乐志》云："代面出于北齐。北齐兰陵王长恭，才武而面美，常著假面以对敌，尝击周师金墉城下，勇冠三军，齐人壮之。为此舞以效其指挥击刺之容，谓之《兰陵王入阵曲》。"《乐府杂录》与崔令钦《教坊记》所载略同。又《教坊记》云："《踏摇娘》，北齐有人姓苏，龅鼻，实不仕而自号为郎中。嗜饮酗酒，每醉辄殴其妻，妻衔悲诉于邻里。时人弄之：丈夫著妇人衣，徐步入场行歌。每一叠，旁人齐声和之云：'踏摇和来，踏摇娘苦和来。'以其且步且歌，故谓之踏摇；以其称冤，故言苦。及其夫至，则作殴斗之状，以为笑乐。"此事《旧唐书·音乐志》及《乐府杂录》亦纪之。但一以苏为隋末河内人，一以为后周士人。齐、周、隋相距，历年无几，而《教坊记》所纪独详，以为齐人，或当不谬。此二者皆有歌有舞，以演一事；而前此虽有歌舞，未用之以演故事；虽演故事，未尝合以歌舞，不可谓非优戏之创例也。盖魏、齐、周三朝，皆以外族入主中国，其与西域诸国，交通频繁，龟兹、天竺、康国、安国等乐，皆于此时入中国；而龟兹乐则自隋唐以来，相承用之，以迄于今。此时外国戏剧，当与之俱入中国，如《旧唐书·音乐志》所载《拨头》一戏，其最著之例也。案《兰陵王》《踏摇娘》二舞，旧志列之歌舞戏中，其间尚有《拨头》一戏。《志》云："《拨头》者，出西域胡人，为猛兽所噬，其子求兽杀之，为此舞以象之也。"

《乐府杂录》谓之钵头，此语之为外国语之译音，固不待言；且于国名、地名、人名三者中，必居其一焉。其入中国，不审在何时。案《北史·西域传》有拔豆国，去代五万一千里（按"五万一千里"必有误字，《北史·西域传》诸国，虽大秦之远，亦仅去代三万九千四百里，拔豆上之南天竺国，去代三万一千五百里，叠伏罗国去代三万一千里，此五万一千里，疑亦三万一千里之误也）。隋唐二《志》，即无此国，盖于后魏之初一通中国，后或亡或隔绝，已不可知。如使《拨头》与拔豆为同音异译，而此戏出于拔豆国，或由龟兹等国而入中国，则其时自不应在隋唐以后，或北齐时已有此戏；而《兰陵王》《踏摇娘》等戏，皆模仿而为之者欤。

此种歌舞戏，当时尚未盛行，实不过为百戏之一种。盖汉魏以来之角抵奇戏，尚行于南北朝，而北朝尤盛。《魏书·乐志》言："太宗增修百戏，撰合大曲。"《隋书·音乐志》亦云："齐武平中，有鱼龙烂漫，俳优侏儒，（中略）奇怪异端，百有余物，名为百戏。周明帝武成间，朔旦会群臣，亦用百戏。及宣帝时，征齐散乐人并会京师为之。至隋炀帝大业二年，突厥染干来朝，炀帝欲夸之，总追四方散乐，大集东都。自是每岁正月，万国来朝，留至十五日，于端门外建国门内，绵亘八里，列为戏场。百官起棚夹路，从昏至旦，以纵观，至晦而罢。伎人皆衣锦绣缯彩，其歌舞者多为妇人服，鸣环佩，饰以花眊者，殆三万人。"故柳彧上书谓："鸣鼓聒天，燎炬照地，人戴兽面，男为女服，倡优杂技，诡状异形。"（《隋书·柳彧传》）薛道衡和许给事《善心戏场转韵诗》（《初学记》卷十五）所咏亦略同。虽侈靡跨于汉代，然视张衡之赋西京，李尤之赋平乐观，其言固未有大异也。

至唐而所谓歌舞戏者，始多概见。有本于前代者，有出新撰者，今备举之。

一、《代面》《大面》

《旧唐书·音乐志》一则。（见前）

《乐府杂录》鼓架部条有："代面，始自北齐。神武弟，有胆勇，善战斗，以其颜貌无威，每入阵，即著面具，后乃百战百胜。戏者衣紫腰金执鞭也。"

《教坊记》："大面出北齐。兰陵王长恭，性胆勇而貌妇人，自嫌不足以威敌，乃刻为假面，临陈著之，因为此戏，亦入歌曲。"

二、《拨头》《钵头》

《旧唐书·音乐志》一则。（见前）

《乐府杂录》鼓架部条："钵头：昔有人父为虎所伤，逐上山寻其父尸；山有八折，故曲八叠；戏者被发素衣，面作啼，盖遭丧之状也。"

三、《踏摇娘》《苏中郎》《苏郎中》

《旧书·音乐志》："踏摇娘生于隋末河内。河内有人，貌恶而嗜酒，常自号郎中；醉归，必殴其妻，其妻美色善歌，为怨苦之辞。河朔演其声而被之弦管，因写其夫之容，妻悲诉，每摇顿其身，故号《踏摇娘》。近代优人改其制度，非旧旨也。"

《乐府杂录》鼓架部条："苏中郎，后周士人苏葩，嗜酒落魄，自号中郎；每有歌场，辄入独舞。今为戏者，著绯、带帽、面正赤，盖状其醉也。郎有踏摇娘。"

《教坊记》一则。（见前）

四、《参军》戏

《乐府杂录》俳优条："开元中，黄幡绰张野狐弄参军，始自汉馆陶令石耽。耽有赃犯，和帝惜其才，免罪；每宴乐，即令衣白夹衫，命俳优弄辱之，经年乃放，后为参军，误也。开元中，有李仙鹤善此戏，明皇特授韶州同正参军，以食其禄；是以陆鸿渐撰词，言韶州参军，盖由此也。"

赵璘《因话录》（卷一）："肃宗宴于宫中，女优有弄假官戏，其绿衣秉简者，谓之参军椿。"

范摅《云溪友议》（卷九）："元稹廉问浙东，有俳优周季南、季崇及妻刘采春，自淮甸而来，善弄《陆参军》，歌声彻云。"

（附）《五代史·吴世家》："徐氏之专政也，杨隆演幼懦，不能自持；而知训尤凌侮之。尝饮酒楼上，命优人高贵卿侍酒，知训为参军，隆演鹑衣髽髻为苍鹘。"

（附）姚宽《西溪丛语》（下）引《吴史》："徐知训怙威骄淫，调谑王，无敬长之心。尝登楼狎戏，荷衣木简，自称参军，令王髽髻鹑衣，为苍头以从。"

五、《樊哙排君难》戏《樊哙排闼》剧

《唐会要》（卷三十三）："光化四年正月，宴于保宁殿，上制曲，名曰《赞成功》。时盐州雄毅军使孙德昭等，杀刘季述反正，帝乃制曲以褒之。仍作《樊哙排君难》戏以乐焉。"

宋敏求《长安志》（卷六）："昭宗宴李继昭等将于保宁殿，亲制《赞成功》曲以褒之，仍命伶官作《樊哙排君难》戏以乐之。"

陈旸《乐书》（卷一百八十六）："昭宗光化中，孙德昭之徒办刘季述，始作《樊哙排闼》剧。"

　　此五剧中，其出于后赵者一（《参军》），出于北齐或周隋者二（《大面》《踏摇娘》），出于西域者一（《拨头》），惟《樊哙排君难》戏，乃唐代所自制；且其布置甚简，而动作有节，固与《破阵乐》《庆善乐》诸舞，相去不远；其所异者，在演故事一事耳。顾唐代歌舞戏之发达，虽止于此，而滑稽戏则殊进步。此种戏剧，优人恒随时地而自由为之；虽不必有故事，而恒托为故事之形；惟不容合以歌舞，故与前者稍异耳。其见于载籍者，兹复汇举之，其可资比较之助者，颇不少也。

　　《资治通鉴》（卷二百十二）："侍中宋璟，疾负罪而妄诉不已者，悉付御史台治之，谓中丞李谨度曰：'服不更诉者出之，尚诉未已者且系。'由是人多怨者。会天旱，优人作魃状，戏于上前。问魃何为出？对曰：'奉相公处分。'又问何故？对曰：'负罪者三百余人，相公悉以击狱抑之，故魃不得不出。'上心以为然。"

　　《旧唐书·文宗纪》："太和六年二月己丑寒食节，上宴群臣于麟德殿；是日，杂戏人弄孔子。帝曰：'孔子古今之师，安得侮黩。'亟命驱出。"

　　高彦休《唐阙史》（卷下）："咸通中，优人李可及者，滑稽谐戏，独出辈流，虽不能托讽匡正，然智巧敏捷，亦不可多得。尝因延庆节缁黄讲论毕，次及倡优为戏，可及乃儒服险巾，褒衣博带，摄齐以升讲座，自称三教《论衡》。其隅坐者问曰：'既言博通三教，释迦、如来是何人？'对曰：'是妇人。'问者惊曰：'何也？'对曰：'《金刚经》云：敷座而坐。或非妇人，何烦夫坐，然后儿坐也。'上为之启齿。又问曰：'太上老君何人也？'对曰：'亦妇人也。'问者益所不喻。乃曰：'《道德经》云：吾有

大患，是吾有身；及吾无身，吾复何患？倘非妇人，何患乎有娠乎？'上大悦。又问文宣王何人也？对曰：'妇人也。'问者曰：'何以知之？'对曰：'《论语》云：沽之哉！沽之哉！吾待贾者也。向非妇人，待嫁奚为？'上意极欢，宠锡甚厚。翌日，授环卫之员外职。"

唐无名氏《玉泉子真录》（《说郛》卷四十六）："崔公铉之在淮南，尝俾乐工集其家僮，教以诸戏。一日，其乐工告以成就，且请试焉。铉命阅于堂下，与妻李坐观之。僮以李氏妒忌，即以数僮衣妇人衣，曰妻曰妾，列于旁侧。一僮则执简束带，旋辟唯诺其间。张乐命酒，不能无属意者，李氏未之悟也。久之，戏愈甚，悉类李氏平昔所尝为；李氏虽少悟，以其戏偶合，私谓不敢而然，且观之。僮志在发悟，愈益戏之。李果怒，骂之曰：'奴敢无礼，吾何尝如此。'僮指之，且出，曰：'咄咄！赤眼而作白眼，讳乎？'铉大笑，几至绝倒。"

孙光宪《北梦琐言》（卷六）："光化中，朱朴自《毛诗》博士登庸，恃其口辨，可以立致太平。由藩邸引导，闻于昭宗，遂有此拜。对扬之日，面陈时事数条，每言臣为陛下致之。洎操大柄，无以施展，自是恩泽日衰，中外腾沸。内宴日，俳优穆刀陵作念经行者，至御前曰：'若是朱相，即是非相。'翌日出官。"

附五代

《北梦琐言》（卷十四）："刘仁恭之军，为汴帅败于内黄。尔后汴帅攻燕，亦败于唐河。他日命使聘汴，汴帅开宴，俳优戏医病人以讥之；且问：病状内黄，以何药可瘥？其聘使谓汴帅曰：'内黄可以唐河水浸之，必愈。'宾主大笑。"

钱易《南部新书》（卷癸）："王延彬独据建州，称伪号。

一日大设，为伶官作戏辞云：'只闻有泗州和尚，不见有五县天子。'"

郑文宝《江南余载》（卷上）："徐知训在宣州，聚敛苛暴，百姓苦之。入觐侍宴，伶人戏作绿衣大面若鬼神者。傍一人问：'谁?'对曰：'我宣州土地神也，吾主人入觐，和地皮掘来，故得至此。'"

又（卷上）："张崇帅卢州，人苦其不法。因其入觐，相谓曰：'渠伊必不来矣。'崇闻之，计口征渠伊钱。明年又入觐，人不敢交语，唯道路相目，挦须为庆而已。崇归，又征挦须钱。其在建康，伶人戏为死而获谴者曰：'焦湖百里，一任作獭。'"

观上文之所汇集，知此种滑稽戏，始于开元，而盛于晚唐。以此与歌舞戏相比较，则一以歌舞为主，一以言语为主；一则演故事，一则讽时事；一为应节之舞蹈，一为随意之动作；一可永久演之，一则除一时一地外，不容施于他处。此其相异者也。而此二者之关纽，实在《参军》一戏。《参军》之戏，本演石耽或周延故事。又《云溪友议》谓："周季南等弄《陆参军》，歌声彻云"，则似为歌舞剧。然至唐中叶以后，所谓参军者，不必演石耽或周延；凡一切假官，皆谓之参军。《因话录》所谓"女优弄假官戏，其绿衣秉简者谓之参军桩"是也。由是参军一色，遂为脚色之主。其与之相对者，谓之苍鹘。李义山《骄儿诗》："忽复学参军，按声唤苍鹘。"《五代史·吴世家》所纪，足以证之。上所载滑稽剧中，无在不可见此二色之对立。如李可及之儒服险巾，褒衣博带；崔铉家僮之执简束带，旋辟唯诺；南唐伶人之绿衣大面，作宣州土地神，皆所谓参军者为之；而与之对待者，则为苍鹘。此说观下章所载宋代戏剧，自可了然，此非想象之说

也。要之：唐五代戏剧，或以歌舞为主，而失其自由；或演一事，而不能被以歌舞。其视南宋金元之戏剧，尚未可同日而语也。

第二章
宋之滑稽戏

今日流传之古剧，其最古者出于金元之间。观其结构，实综合前此所有之滑稽戏及杂戏、小说为之。又宋元之际，始有南曲、北曲之分，此二者，亦皆综合宋代各种乐曲而为之者也。今欲溯其发达之迹，当分为三章论之：一、宋之滑稽戏，二、宋之杂戏小说，三、宋之乐曲是也。

宋之滑稽戏，大略与唐滑稽戏同，当时亦谓之杂剧。兹复汇集之如下：

刘攽《中山诗话》："祥符天禧中，杨大年、钱文僖、晏元献、刘子仪，以文章立朝，为诗皆宗李义山，后进多窃义山语句。尝内宴，优人有为义山者，衣服败裂，告人曰：'吾为诸馆职掗扯至此。'闻者欢笑。"

范镇《东齐纪事》（卷一）："赏花、钓鱼、赋诗，往往有宿构者。天圣中，永兴军进山水石适至，会命赋山水石，其间多荒恶者，盖出其不意耳。中坐，优人入戏，各执笔若吟咏状，其一人忽仆于界石上，众扶掖起之。既起，曰：'数日来作赏花钓鱼

诗，准备应制，却被这石头擦倒。'左右皆大笑。翌日，降出其诗，令中书铨定，秘阁校理韩义最为鄙恶，落职与外任。"

张师正《倦游杂录》（江少虞《皇朝事·实类苑》卷六十四引："景祐末，诏以郑州为奉宁军，蔡州为淮康军。范雍自侍郎领淮康节钺，镇延安。时羌人旅拒，戍边之卒，延安为盛。有内臣卢押班者，为钤辖，心常轻范。一日军府开宴，有军伶人杂剧，称参军梦得一黄瓜，长丈余，是何祥也。一伶贺曰：'黄瓜上有刺，必作黄州刺史。'一伶批其颊曰：'若梦见镇府萝卜，须作蔡州节度使。'范疑卢所教，即取二伶杖背，黥为城旦。"

宋无名氏《续墨客挥犀》（卷五）："熙宁九年，太皇生辰，教坊例有献香杂剧；时判都水监侯叔献新卒，伶人丁仙现假为一道士善出神，一僧善入定。或诘其出神何所见，道士云：'近曾出神至大罗，见玉皇殿上，有一人披金紫，熟视之，乃本朝韩侍中也。手捧一物，窃问旁立者，曰：韩侍中献国家金枝玉叶万世不绝图。'僧曰：'近入定到地狱，见阎罗殿侧，有一人衣绯垂鱼，细视之，乃判都水监侯工部也。手中亦擎一物，窃问左右，云：为奈河水浅，献图欲别开河道耳。'时叔献兴水利以图恩赏，百姓苦之，故伶人有此语。"（江少虞《皇朝事·实类苑》卷六十五引此条作《倦游杂录》）

朱彧《萍洲可谈》（卷三）："熙宁间，王介甫行新法，（中略）其时多引人上殿，伶人对上作俳，跨驴直登轩陛，左右止之。其人曰：'将谓有脚者尽上得。'荐者少沮。"

陈师道《谈丛》（卷一）："王荆公改科举，暮年乃觉其失，曰：'欲变学究为秀才，不谓变秀才为学究也。'盖举子专诵《王氏章句》而不解其义，正如学究诵注疏尔。《教坊杂戏》亦曰：

'学《诗》于陆农师，学《易》于龚深之（之当作父）。'盖讥士之寡闻也。"

王辟之《渑水燕谈录》（卷十）："顷有秉政者，深被眷倚，言事无不从。一日御宴，《教坊杂剧》为小商，自称姓赵，以瓦瓶卖沙糖。道逢故人，喜而拜之。伸足误踏，瓶倒，糖流于地。小商弹采叹息曰：'甜菜，你即溜也怎奈何？'左右皆笑。俚语以王姓为甜菜。"

李荐《师友谈记》："东坡先生近令门人作《人不易物赋》，或戏作一联曰：'伏其几而袭其裳，岂为孔子；学其书而戴其帽，未是苏公。'（士大夫近年仿东坡桶高檐短帽，名曰子瞻样。）荐因言之。公笑曰：近扈从醴泉，观优人以相与自夸文章为戏者，一优丁仙现曰：'吾之文章，汝辈不可及也。'众优曰：'何也？'曰：'汝不见吾头上子瞻乎？'上为解颜，顾公久之。"

《萍洲可谈》（卷三）："王德用为使相，黑色，俗号黑相。尝与北使伴射，使已中的，黑相取箭焊头，一发破前矢，俗号劈笴箭。姚麟亦善射，为殿帅十年，伴射，尝蒙奖赐。崇宁初，王恩以遭遇处位殿帅，不习弓矢，岁岁以伴射为窘。伶人对御作俳，先一人持一矢入，曰：'黑相劈笴箭，售钱三百万。'又一人持八矢入，曰：'老姚射不输箭，售钱三百万。'后二人挽箭一车入，曰：'车箭卖一钱。'或问：'此何人家箭，价贱如此。'答曰：'王恩不及垛箭。'"

又："崇宁铸九鼎，帝鼐居中，八鼎各镇一隅。是时行当十钱，苏州无赖子弟冒法盗铸。会浙中大水，伶人对御作俳，今岁东南大水，乞遣彤鼎往镇苏州。或作鼎神附奏云：'不愿前去，恐一例铸作当十钱。'朝廷因治章绲之狱。"

曾敏行《独醒杂志》（卷九）："崇宁二年，铸大钱，蔡元长建议，俾为折十，民间不便。优人因内宴，为卖浆者，或投一大钱饮一杯，而索偿其余。卖浆者对以方出市，未有钱，可更饮浆，乃连饮至于五六。其人鼓腹曰：'使相公改作折百钱奈何？'上为之动，法由是改。又大农告乏时，有献廪俸减半之议，优人乃为衣冠之士，自束带衣裾，被身之物，辄除其半。众怪而问之，则曰：'减半。'已而两足共穿半裤，鑿而来前。复问之，则又曰：'减半。'乃长叹曰：'但知减半，岂料难行。'语传禁中，亦遂罢议。"

洪迈《夷坚志》丁集（卷四）："俳优侏儒，周技之下且贱者；然亦能因戏语而箴讽时政，有合于古矇诵工谏之义，世目为杂剧者是已。崇宁初，斥远元祐忠贤，禁锢学术，凡偶涉其时所为所行，无论大小，一切不得志。伶者对御为戏，推一参军作宰相，据坐，宣扬朝政之美；一僧乞给公据游方，视其戒牒，则元祐三年者，立涂毁之，而加以冠巾；道士失亡度牒，闻被载时，亦元祐也，剥其衣服，使为民；一士以元祐五年获荐，当免举，礼部不为引用，来自言，即押送所属屏斥，已而主管宅库者附耳语曰：'今日在左藏库，请相公料钱一千贯，尽是元祐钱，合取钧旨。'其人俯首久之，曰：'从后门搬入去。'副者举所挺杖其背，曰：'你做到宰相，元来也只要钱。'是时至尊亦解颜。"

又："蔡京作宰，弟卞为元枢，卞乃王安石婿，尊崇妇翁。当孔庙释奠时，跻于配享而封舒王。优人设孔子正坐，颜、孟与安石侍侧。孔子命之坐，安石揖孟子居上。孟辞曰：'天下达尊，爵居其一，轹近蒙公爵，相公贵为真王，何必谦光如此。'遂揖颜，曰：'回也陋巷匹夫，平生无分毫事业，公为命世真儒，位

貌有间，辞之过矣。'安石遂处其上。夫子不能安席，亦避位。安石惶惧拱手，云不敢。往复未决，子路在外，情愤不能堪，径趋从礼室，挽公冶长臂而出。公冶为窘迫之状，谢曰：'长何罪？'乃责数之曰：'汝全不救护丈人，看取别人家女婿。'其意以讥卞也。时方议欲升安石于孟子之上，为此而止。"

又："又常设三辈为儒道释，各称颂其教。儒者曰：'吾之所学，仁、义、礼、智、信，曰五常。'遂演畅其旨，皆采引经书，不杂媟语。次至道士曰：'吾之所学，金、木、水、火、土，曰五行。'亦说大意。末至僧，僧抵掌曰：'二子腐生常谈，不足听；吾之所学，生、老、病、死、苦，曰五化，藏经渊奥，非汝等所得闻，当以现世佛菩萨法理之妙，为汝陈之。盍以次问我？'曰：'敢问生？'曰：'内自太学辟雍，外至下州偏县，凡秀才读书者，尽为三舍生。华屋美馔，月书季考，三岁大比，脱白挂绿，上可以为卿相。国家之于生也如此。'曰：'敢问老？'曰：'老而孤独贫困，必沦沟壑，今所在立孤老院，养之终身。国家之于老也如此。'曰：'敢问病？'曰：'不幸而有疾，家贫不能拯疗，于是有安济坊，使之存处，差医付药，责以十全之效。其于病也如此。'曰：'敢问死？'曰：'死者人所不免，惟贫民无所归，则择空隙地为漏泽园；无以敛，则与之棺，使得葬埋；春秋享祀，恩及泉壤。其于死也如此。'曰：'敢问苦？'其人瞑目不应，阳若侧悚然。促之再三，乃蹙额答曰：'只是百姓一般受无量苦。'徽宗为恻然长思，弗以为罪。"

周密《齐东野语》（卷二十）："宣和间，徽宗与蔡攸辈在禁中，自为优戏。上作参军趋出，攸戏上曰：'陛下好个神宗皇帝。'上以杖鞭之曰：'你也好个司马丞相。'"

又（卷十）："宣和中，童贯用兵燕蓟，败而窜。一日内宴，教坊进伎，为三四婢，首饰皆不同。其一当额为髻，曰：蔡太师家人也；其二髻偏坠，曰：郑太宰家人也；又一人满头为髻如小儿，曰：童大王家人也。问其故，蔡氏者曰：'太师觐清光。此名朝天髻。'郑氏者曰：'吾太宰奉祠就第，此懒梳髻。'至童氏者曰：'大王方用兵，此三十六髻也。'"（三十六计走为上计，宋人有此俗语。）

刘绩《霏雪录》："宋高宗时，饔人瀹馄饨不熟，下大理寺。优人扮两士人，相貌各异；问其年，一曰甲子生，一曰丙子生。优人告曰：'此二人皆合下大理。'高宗问故。优人曰：'馎子饼子皆生，与馄饨不熟者同罪。'上大笑。赦原饔人。"

张知甫《可书》："金人自侵中国，惟以敲棒击人脑而毙。绍兴间，有伶人作杂戏云：'若要胜金人，须是我中国一件件相敌，乃可。且如金国有粘罕，我国有韩少保；金国有柳叶枪，我国有凤凰弓；金国有凿子箭，我国有镶子甲；金国有敲棒，我国有天灵盖。'人皆笑之。"

岳珂《桯史》（卷七）："秦桧以绍兴十五年四月丙子朔，赐第望仙桥；丁丑，赐银绢万匹，钱千万，彩千缣，有诏就第赐燕，假以教坊优伶，宰执咸与。中席，优长诵致语，退。有参军者前，褒桧功德，一伶以荷叶交倚从之，谇语杂至。宾欢既洽，参军方拱揖谢。将就倚，忽坠其幞头，乃总发为髻，如行伍之巾，后有大巾镮，为双叠胜。伶指而问曰：'此何镮？'曰：'二圣镮。'遽以朴击其首曰：'尔但坐太师交倚，请取银绢例物，此镮掉脑后可也。'一坐失色。桧怒，明日下伶于狱，有死者，于是语禁始益繁。"

《夷坚志》丁集（卷四）："绍兴中，李椿年行经界量田法。方事之初，郡县奉命严急，民当其职者，颇困苦之。优者为先圣先师，鼎足而坐。有弟子从末席起，咨叩所疑。孟子奋然曰：'仁政必自经界始，吾下世千五百年，其言乃为圣世所施用，三千之徒皆不如。'颜子默默无语。或于傍笑曰：'使汝不是短命而死，也须做出一场害人事。'时秦桧方主李议，闻者畏获罪，不待此段之毕，即以谤亵圣贤，叱执送狱。明日，杖而逐出境。"

又："壬戌省试，秦桧之子熺，侄昌时、昌龄，皆奏名，公议籍籍，而无敢辄语。至乙丑春首，优者即戏场，误为士子，赴南宫，相与推论知举官为谁，指侍从某尚书某侍郎，当主文柄。优长者非之曰：'今年必差彭越。'问者曰：'朝廷之上，不闻有此官员。'曰：'汉梁王也。'曰：'彼是古人，死已千年，如何来得？'曰：'前举是楚王韩信、彭越一等人，所以知今为彭王。'问者嗤其妄，且扣厥指，笑曰：'若不是韩信，如何取得他三秦？'四座不敢领略，一哄而出，秦亦不敢明行遣罚云。"

明田汝成《西湖游览志余》（卷二十二，此条当出宋人小说，未知所本）："绍兴间，内宴，有优人作善天文者，云：'世间贵官人，必应星象，我悉能窥之。法当用浑仪设玉衡；若对其人窥之，则见星而不见其人；玉衡不能卒办，用铜钱一文亦可。'乃令窥光尧，云：'帝星也。'秦师垣，曰：'相星也。'韩蕲王，曰：'将星也。'张循王，曰：'不见其星。'众皆骇，复令窥之。曰：'中不见星，只见张郡王在钱眼内坐。'殿上大笑。俊最多资，故讥之。"

张端义《贵耳集》（卷一）："寿皇赐宰执宴，御前杂剧，妆秀才三人。首问曰：'第一秀才仙乡何处？'曰：'上党人。'次问

第二秀才仙乡何处？曰：'泽州人。'次问第三秀才，曰：'湖州人。'又问上党秀才，'汝乡出何生药？'曰：'某乡出人参。'次问泽州秀才，'汝乡出甚生药？'曰：'某乡出甘草。'次问湖州出甚生药？曰'出黄檗。'如何湖州出黄檗，最是黄檗苦人。当时皇伯秀王在湖州，故有此语。寿皇即日召入，赐第奉朝请。"

又："何自然中丞，上疏乞朝廷并库，寿皇从之。方且讲究未定，御前有燕，杂剧伶人妆一卖故衣者，持裤一腰，只有一只裤口。买者得之，问如何著，卖者曰：'两脚并做一裤口。'买者曰：'裤却并了，只恐行不得。'寿皇即寝此议。"

《桯史》（卷十）："淳熙间，胡给事元质既新贡院，嗣岁庚子，适大比，（中略）会初场赋题，出《舜闻善若决江河》，而以闻善而行沛然莫御为韵。士既就案矣，（中略）忽一老儒摘《礼部韵》示诸生，谓沛字惟十四泰有之，一为颠沛，一为沛邑，注无沛决之义，惟它有需字，乃从雨为可疑。众曰是。哄然叩帘请，（中略）或入于房，执考校者一人驱之。考校者惶遽，急曰：'有雨头也得，无雨头也得。'或又咎其误，曰：'第二场更不敢也。'盖一时祈脱之辞，移时稍定。试司申鼓噪场屋，胡以其不称于礼遇也，怒，物色为首者尽系狱。韦布益不平。既折号，例宴主司以劳还，毕三爵，优伶序进。有儒服立于前者，一人旁揖之，相与诧博洽，辨古今，岸然不相下，因各求挑试所诵忆。其一问汉名宰相凡几，儒服以萧、曹以下，枚数之无遗，群优咸赞其能。乃曰：'汉相吾言之，敢问唐三百年间，名将帅何人也？'旁揖者亦诎指英卫，以及季叶，曰：'张巡、许远、田万春。'儒服奋起，争曰：'巡、远是也。万春之姓雷，历考史牒，未有以雷为田者。'揖者不服，撑拒腾口。俄一绿衣参军自称教授，据几，

二人敬质疑。曰:'是故雷姓。'揖者大诟,祖袓奋拳。教授遽作恐惧状,曰:'有雨头也得,无雨头也得。'坐中方失色,知其讽己也。忽优有黄衣者,持令旗跃出稠人中,曰:'制置大学给事台旨,试官在座,尔辈安得无礼。'群优亟敛下嗒曰:'第二场更不敢也。'侠伣皆笑,席客大惭,明日遁去,遂释系者。胡意其为郡士所使,录优而诘之,杖而出诸境;然其语盛传至今。"

又(卷五):"韩平原在庆元初,其弟仰胄为知阁门事,颇与密议,时人谓之大小韩,求捷径者争趋之。一日内宴,优人有为衣冠到选者,自叙履历才艺,应得美官,而流滞铨曹,自春徂冬,未有所拟。方徘徊浩叹,又为日者敝帽持扇,过其旁,遂邀使谈庚申,问以得禄之期。日者厉声曰:'君命甚高;但于五星局中,财帛宫若有所碍。目下若欲亨达,先见小寒;更望成事,必见大寒可也。'优盖以寒为韩,侍宴者皆缩颈匿笑。"

张仲文《白獭髓》(《说郛》卷三十八):"嘉泰末年,平原公恃有扶日之功,凡事自作威福,政事皆不由内出。会内宴,伶人王公瑾曰:'今日政如客人卖伞,不由里面。'"

叶绍翁《四朝闻见录》(戊集):"韩侂胄用兵既败,为之须发俱白,困闷不知所为。优伶因上赐侂胄宴,设樊迟、樊哙,旁有一人曰樊恼,又设一人揖问迟,谁与你取名。对以夫子所取。则拜曰:'此圣门之高弟也。'又揖问哙:'谁名汝?'对曰:'汉高祖所命。'则拜曰:'真汉家之名将也。'又揖恼曰:'谁名汝?'对以樊恼自取。又因郭倪、郭果(案果当作倬)败,因赐宴,以生菱进于桌上,命二人移桌。忽生菱堕,尽碎,其一人曰:'苦,苦,苦! 坏了多少生灵,只因移果桌!'"

《贵耳集》（卷下）"袁彦纯尹京，专一留意酒政。煮酒卖尽，取常州宜兴县酒、衢州龙游县酒在都下卖。御前杂剧，三个官人：一曰京尹，二曰常州太守，三曰衢州太守。三人争坐位，常守让京尹曰：'岂宜在我二州之下？'衢守争曰：'京尹合在我二州之下。'常守问曰：'如何有此说？'衢守云：'他是我二州拍户。'宁庙亦大笑。"

又："史同叔为相日，府中开宴，用杂剧人。作一士人念诗曰：'满朝朱紫贵，尽是读书人。'旁一士人曰：'非也，满朝朱紫贵，尽是四明人。'自后相府有宴，二十年不用杂剧。"

《桯史》（卷十三）："蜀伶多能文，俳语率杂以经史，凡制帅幕府之燕集多用之。嘉定中，吴畏斋帅成都，从行者多选人，类以京削系念。伶知其然。一日，为古衣冠服数人游于庭，自称孔门弟子。交质以姓氏，或曰常，或曰于，或曰吾。问其所莅官，则合而应曰：皆选人也。固请析之，居首者率然对曰：'子乃不我知，《论语》所谓：常从事于斯矣，即某其人也。官为从事而系以姓，固理之然。'问其次，曰：'亦出《论语》，于从政乎何有，盖即某官氏之称。'又问其次，曰：'某又《论语》十七篇所谓：吾将仕者。'遂相与叹诧，以选调为淹抑。有怂恿其旁者曰：'子之名不见于七十子，固圣门下弟，盍叩十哲而请教焉？'如其言，见颜、闵方在堂，群而请益。子骞蹙额曰：'如之何？何必改？'衮公应之曰：'然！回也不改。'众怃然不怡，曰：'无已，质诸夫子。'如之，夫子不答。久而曰：'钻遂改，火急可已矣。'坐客皆愧而笑，闻者至今启颜。优流侮圣言，直可诛绝，特记一时之戏语如此。"

《齐东野语》（卷十三）："蜀优尤能涉猎古经，援引经史，

以佐口吻，资笑谈。当史丞相弥远用事，选人改官，多出其门。制阃大宴，有优为衣冠者数辈，皆称为孔门弟子，相与言吾侪皆选人。遂各言其姓，曰吾为常从事，吾为于从政，吾为吾将仕，吾为路文学。别有二人出，曰：'吾宰予也。夫子曰，于予与改，可谓侥幸。'其一曰：'吾颜回也。夫子曰，回也不改。吾为四科之首而不改，汝何为独改？'曰：'吾钻故，汝何不钻？'曰：吾非不钻，而钻弥坚耳。'曰：'汝之不改宜也，何不钻弥远乎？'其离析文义，可谓侮圣言，而巧发微中，有足称言者焉。有袁三者，名尤著。有从官姓袁者制蜀，颇乏廉声。群优四人，分主酒、色、财、气，各夸张其好尚之乐，而余者互讥笑之。至袁优，则曰：'吾所好者，财也。'因极言财之美利，众亦讥诮不已。徐以手自指曰：'任你讥笑，其如袁丈好此何！'"

又："近者己亥，史岩之为京尹，其弟以参政督兵于淮。一日内宴，伶人衣金紫，而幞头忽脱，乃红巾也。或惊问曰：'贼裹红巾，何为官亦如此？'傍一人答云：'如今做官的都是如此。'于是褫其衣冠，则有万回佛自怀中坠地。其旁者曰：'他虽做贼，且看他哥哥面。'"

又："女冠吴知古用事，人皆侧目。内宴，参军肆筵张乐，胥辈请金文书。参军怒曰：'吾方听觱栗，可少缓。'请至再三，其答如前。胥击其首曰：'甚事不被觱栗坏了！'盖是俗呼黄冠为觱栗也。"

又："王叔知吴门日，名其酒曰彻底清。锡宴日，伶人持一樽，夸于众曰：'此酒名彻底清。'既而开樽，则浊醪也。旁诮之云：'汝既为彻底清，却如何如此？'答云：'本是彻底清，被钱

打得浑了。'"

罗大经《鹤林玉露》(卷三)："端平间，真西山参大政，未及有所建置而薨。魏鹤山督师，亦未及有所设施而罢。临安优人装一儒生，手持一鹤，别一儒生与之解后。问其姓名，曰：'姓钟名庸。'问所持何物，曰：'大鹤也。'因倾盖欢然，呼酒对饮。其人大嚼洪吸，酒肉靡有孑遗。忽颠仆于地，群数人曳之不动。一人乃批其颊，大骂曰：'说甚《中庸》《大学》，吃了许多酒食，一动也动不得。'遂一笑而罢。或谓有使其为此，以姗侮君子者，府尹乃悉黥其人。"

《西湖游览志余》(卷二，不知其所本)："丁大全作相，与董宋臣表里。(中略)一日内宴，一人专打锣，一人扑之曰：'今日排当，不奏他乐。丁丁董董不已，何也?'曰：'方今事皆丁董，吾安得不丁董?'"

仇远《稗史》(《说郛》卷二十五)："至元丙子，北兵入杭，庙朝为虚。有金姓者，世为伶官，流离无所归。一日，道遇左丞范文虎，向为宋殿帅时，熟知其为人，谓金曰：'来日公宴，汝来献伎，不愁贫贱。'如期往，为优戏，作浑曰：'某寺有钟，寺僧不敢击者数日。主僧问故，乃言钟楼有巨神，神怪不敢登也。主僧亟往视之，神即跪伏投拜。主僧曰：汝何神也? 答曰：钟神。主僧曰：既是钟神，何故投拜?'众皆大笑，范为之不怿，其人亦不顾。识者莫不多之。"

附辽金伪齐

《宋史·孔道辅传》："道辅奉使契丹，契丹宴使者，优人以文宣王为戏，道辅艴然径出。"

邵伯温《闻见前录》(卷十)："潞公谓温公曰：'吾留守北

京，遣人入大辽侦事。回云：见辽主大宴群臣，伶人剧戏，作衣冠者，见物必攫取，怀之。有从其后以梃朴之者，曰：司马端明耶？君实清名，在夷狄如此。'温公愧谢。"

沈作喆《寓简》（卷十）："伪齐刘豫既僭位，大宴群臣，教坊进杂剧。有处士问星翁曰：'自古帝王之兴，必有受命之符，今新主有天下，抑有嘉祥美瑞以应之乎？'星翁曰：'固有之，新主即位之前一日，有一星聚东井，真所谓符命也。'处士以杖击之曰：'五星非一也，乃云聚耳。一星又何聚焉？'星翁曰：'汝固不知也，新主圣德，比汉高祖只少四星儿里。'"

《金史·后妃传》："章宗元妃李氏，势位熏赫，与皇后侔。一日，宴宫中，优人玳瑁头者，戏于上前。或问上国有何符瑞，优曰：'汝不闻凤凰见乎？'曰：'知之而未闻其详。'优曰：'其飞有四，所应亦异。若向上飞，则风雨顺时；向下飞，则五谷丰登；向外飞，则四国来朝；向里飞（音同李妃），则加官进禄。'上笑而罢。"

宋辽金三朝之滑稽剧，其见于载籍者略具于此。此种滑稽剧，宋人亦谓之杂剧，或谓之杂戏。吕本中《童蒙训》曰："作杂剧者，打猛诨入，却打猛诨出。"吴自牧《梦粱录》亦云："杂剧全用故事，务在滑稽。"孟元老《东京梦华录》云："圣节内殿杂戏，为有使人预宴，不敢深作谐谑，则无使人时可知。"是宋人杂剧，固纯以诙谐为主，与唐之滑稽剧无异。但其中脚色较为著明，而布置亦稍复杂；然不能被以歌舞，其去真正戏剧尚远。然谓宋人戏剧，遂止于此，则大不然。虽明之中叶，尚有此种滑稽剧，观文林《琅邪漫钞》、徐咸《西园杂记》、沈德符《万历野获编》所载者，全与宋滑稽剧无异。若以此概明之戏剧，未有不

笑之者也。宋剧亦然。故欲知宋元戏剧之渊源，不可不兼于他方面求之也。

第三章
宋之小说杂戏

宋之滑稽戏，虽托故事以讽时事，然不以演事实为主，而以所含之意义为主。至其变为演事实之戏剧，则当时之小说，实有力焉。

小说之名起于汉。《西京赋》云："小说九百，本自虞初。"《汉书·艺文志》："有虞、初周，说九百四十四篇。"其书之体例如何，今无由知。唯《魏略》（《魏志·王粲传》注引）言："临淄侯植，诵俳优小说数千言。"则似与后世小说，已不相远。六朝时，干宝、任昉、刘义庆诸人，咸有著述，至唐而大盛。今《太平广记》所载，实集其成。然但为著述上之事，与宋之小说无与焉。宋之小说，则不以著述为事，而以讲演为事。灌园耐得翁《都城纪胜》，谓说话有四种：一小说，一说经，一说参请，一说史书。《梦粱录》（卷二十）所纪略同。《武林旧事》（卷六）所载诸色伎艺人中，有书会（谓说书会），有演史，有说经诨经，有小说。而《都城纪胜》《梦粱录》，均谓小说人能以一朝一代故事，顷刻间提破，则演史与小说，自为一类。此三书所纪，皆南渡以后之

事，而其源则发于宋初。高承《事物纪原》（卷九）："仁宗时，市人有能谈三国事者，或采其说，加缘饰，作影人。"《东坡志林》（卷六）："王彭尝云：'涂巷中小儿薄劣，为其家所厌苦，辄与钱令聚坐，听说古话，至说三国事云云。'"《东京梦华录》（卷五）所载京瓦伎艺，有霍四究说三分，尹常卖《五代史》。至南渡以后，有敷衍《复华篇》及《中兴名将传》者，见于《梦粱录》，此皆演史之类也。其无关史事者，则谓之小说。《梦粱录》云："小说一名银字儿，如烟粉、灵怪、传奇、公案、朴刀、杆棒、发发、踪参等事。"则其体例，亦当与演史大略相同。今日所传之《五代平话》，实演史之遗，《宣和遗事》，殆小说之遗也。此种说话以叙事为主，与滑稽剧之但托故事者迥异。其发达之迹，虽略与戏曲平行，而后世戏剧之题目，多取诸此，其结构亦多依仿为之，所以资戏剧之发达者，实不少也。

至与戏剧更相近者，则为傀儡。傀儡起于周季，《列子》以偃师刻木人事，为在周穆王时，或系寓言；然谓列子时已有此事，当不诬也。《乐府杂录》以为起于汉祖平城之围，其说无稽。《通典》则云："窟磊子作偶人以戏，善歌舞，本丧家乐也。汉末始用之于嘉会。"其说本于应劭《风俗通》，则汉时固确有此戏矣。汉时此戏结构如何，虽不可考；然六朝之际，此戏已演故事。《颜氏家训·书证篇》："或问：'俗名傀儡子为郭秃，有故实乎？'答曰：'《风俗通》云：诸郭皆讳秃，当是前世有姓郭而病秃者，滑稽调戏，故后人为其象，呼为郭秃。'"唐时傀儡戏中之郭郎，实出于此，至宋犹有此名。唐之傀儡，亦演故事。《封氏闻见记》（卷六）："大历中，太原节度辛景云葬日，诸道节度使使人修祭。范阳祭盘，最为高大，刻木为尉迟鄂公突厥斗将之

象，机关动作，不异于生。祭讫，灵车欲过，使者请曰：'对数未尽。'又停车，设项羽与汉高祖会鸿门之象，良久乃毕。"至宋而傀儡最盛，种类亦最繁：有悬丝傀儡、走线傀儡、杖头傀儡、药发傀儡、肉傀儡、水傀儡各种（见《东京梦华录》《武林旧事》《梦粱录》）。《梦粱录》云："凡傀儡敷衍烟粉、灵怪、铁骑、公案、史书、历代君臣将相故事话本，或讲史，或作杂剧，或如崖词，（中略）大抵弄此，多虚少实，如巨灵神、朱姬大仙等也。"则宋时此戏，实与戏剧同时发达，其以敷衍故事为主，且较胜于滑稽剧。此于戏剧之进步上，不能不注意者也。

傀儡之外，似戏剧而非真戏剧者，尚有影戏，此则自宋始有之。《事物纪原》（九）："宋朝仁宗时，市人有能谈三国事者，或采其说，加缘饰，作影人，始为魏吴蜀三分战争之象。"《东京梦华录》所载京瓦伎艺，有影戏，有乔影戏，南宋尤盛。《梦粱录》云："有弄影戏者，元汴京初以素纸雕簇，自后人巧工精，以羊皮雕形，以彩色装饰，不致损坏。（中略）其话本与讲史书者颇同，大抵真假相半。公忠者雕以正貌，奸邪者刻以丑形，盖亦寓褒贬于其间耳。"然则影戏之为物，专以演故事为事，与傀儡同。此亦有助于戏剧之进步者也。

以上三者，皆以演故事为事。小说但以口演，傀儡影戏，则为其形象矣，然而非以人演也。其以人演者，戏剧之外，尚有种种，亦戏剧之支流，而不可不一注意也。

三教 《东京梦华录》（卷十）："十二月，即有贫者三教人，为一火，装妇人神鬼，敲锣击鼓，巡门乞钱，俗呼为打夜胡。"

讶鼓 《续墨客挥犀》（卷七）："王子醇初平熙河，边陲宁静，讲武之暇，因教军士为讶鼓戏，数年间遂盛行于世。其举动

舞装之状，与优人之词，皆子醇初制也。或云：'子醇初与西人对阵，兵未交，子醇命军士百余人，装为讶鼓队，绕出军前，虏见皆愕眙，进兵奋击，大破之。'"《朱子语类》（卷一百三十九）亦云："如舞讶鼓，其间男子、妇人、僧道杂色，无所不有，但都是假的。"

舞队　《武林旧事》（卷二）所纪舞队，全与前二者相似。今列其目：《查查鬼》《查大》《李大口》《一字口》《贺丰年》《长瓠敛》《长头》《兔吉》《兔毛大伯》《吃遂》《大憨儿》《粗姐》《麻婆子》《快活三郎》《黄金杏》《瞎判官》《快活三娘》《沈承务》《一脸膜》《猫儿相公》《洞公嘴》《细姐》《河东子》《黑遂》《王铁儿》《交椅》《夹棒》《屏风》《男女竹马》《男女杵歌》《大小斫刀鲍老》《交衮鲍老》《子弟清音》《女童清音》《诸国献宝》《穿心国人贡》《孙武子教女兵》《六国朝》《四国朝》《遏云社》《绯绿社》《胡安女》《凤阮稽琴》《扑蝴蝶》《回阳丹》《火药》《瓦盆鼓》《焦锤架儿》《乔三教》《乔迎酒》《乔亲事》《乔乐神》《马明王》《乔捉蛇》《乔学堂》《乔宅眷》《乔像生》《乔师娘》《独自乔》《地仙》《旱划船》《教象》《装态》《村田乐》《鼓板》《踏撬》（一作《踏跷》）《扑旗》《抱锣装鬼》《狮豹蛮牌》《十斋朗》《耍和尚》《刘衮》《散钱行货郎》《打娇惜》。

其中装作种种人物，或有故事。其所以异于戏剧者，则演剧有定所，此则巡回演之。然后来戏名曲名中，多用其名目，可知其与戏剧非毫无关系也。

第四章
宋之乐曲

　　前二章既述宋代之滑戏及小说杂戏，后世戏剧之渊源，略可于此窥之。然后代之戏剧，必合言语、动作、歌唱，以演一故事，而后戏剧之意义始全。故真戏剧必与戏曲相表里。然则戏曲之为物，果如何发达乎？此不可不先研究宋代之乐曲也。

　　宋之歌曲，其最通行而为人人所知者，是为词，亦谓之近体乐府，亦谓之长短句。其体始于唐之中叶，至晚唐、五代，而作者渐多，及宋而大盛。宋人宴集，无不歌以侑觞；然大率徒歌而不舞，其歌亦以一阕为率。其有连续歌此一曲者，如欧阳公之《采桑子》，凡十一首；赵德麟之《商调·蝶恋花》，凡十首。一述西湖之胜，一咏《会真》之事，皆徒歌而不舞。其所以异于普通之词者，不过重叠此曲，以咏一事而已。

　　其歌舞相兼者，则谓之传踏（曾慥《乐府雅词》卷上），亦谓之转踏（王灼《碧鸡漫志》卷三），亦谓之缠达（《梦粱录》卷二十）。北宋之转踏，恒以一曲连续歌之。每一首咏一事，共若干首，则咏若干事。然亦有合若干首而咏一事者，《碧鸡漫志》（卷三）谓石曼

卿作《拂霓裳转踏》，述开元天宝遗事是也。其曲调唯《调笑》一调用之最多，今举其一例：

《调笑转踏》　郑仅（《乐府雅词》卷上）

良辰易失，信四者之难并。佳客相逢，实一时之盛会。用陈妙曲，上助清欢。女伴相将，调笑入队。

秦楼有女字罗敷，二十未满十五余，金镮约腕携笼去，攀枝折叶城南隅。使君春思如飞絮，五马徘徊芳草路，东风吹鬓不可亲，日晚蚕饥欲归去。

归去，携笼女，南陌春愁三月暮，使君春思如飞絮，五马徘徊频驻。蚕饥日晚空留顾，笑指秦楼归去。

石城女子名莫愁，家住石城西渡头，拾翠每寻芳草路，采莲时过绿蘋洲。五陵豪客青楼上，醉倒金壶待清唱，风高江阔白浪飞，急催艇子操双桨。

双桨，小舟荡，唤取莫愁迎叠浪，五陵豪客青楼上，不道风高江广。千金难买倾城样，那听绕梁清唱？

绣户朱帘翠幕张，主人置酒宴华堂，相如年少多才调，消得文君暗断肠。断肠初认琴心挑，么弦暗写《相思调》，从来万曲不关心，此度伤心何草草！

草草，最年少，绣户银屏人窈窕，瑶琴暗写《相思调》，一曲关心多少。临邛客舍成都道，苦恨相逢不早！（此三曲分咏罗敷、莫愁、文君三事，尚有九曲咏九事，文多略之。）

放　队

新词宛转递相传，振袖倾鬟风露前，月落乌啼云雨

散，游人陌上拾花钿。

此种词前有勾队词，后以一诗一曲相间，终以放队词，则亦用七绝，此宋初体格如此。然至汴宋之末，则其体渐变。《梦粱录》（卷二十）："在京时，只有缠令缠达，有引子尾声为缠令，引子后只有两腔，迎互循环，间有缠达。"此缠达之音，与传踏同，其为一物无疑也。《吴录》所云，与上文之传踏相比较，其变化之迹显然。盖勾队之词，变而为引子；放队之词，变而为尾声；曲前之诗，后亦变而用他曲；故云引子后只有两腔迎互循环也。今缠达之词皆亡，唯元剧中正宫套曲，其体例全自此出，观第七章所引例，自可了然矣。

传踏之制，以歌者为一队，且歌且舞，以侑宾客。宋时有与此相似，或同实异名者，是为队舞。《宋史·乐志》："队舞之制，其名各十。小儿队凡七十二人：一曰柘枝队，二曰剑器队，三曰婆罗门队，四曰醉胡胜队，五曰诨臣万岁乐队，六曰儿童感圣乐队，七曰玉兔浑脱队，八曰异域朝天队，九曰儿童解红队，十曰射雕回鹘队。女弟子队凡一百五十三人：一曰菩萨蛮队，二曰感化乐队，三曰抛球乐队，四曰佳人剪牡丹队，五曰拂霓裳队，六曰采莲队，七曰凤迎乐队，八曰菩萨献香花队，九曰彩云仙队，十曰打球乐队。"其装饰各由其队名而异：如佳人剪牡丹队，则衣红生色砌衣，戴金冠，剪牡丹花；采莲队则执莲花；菩萨献香花队则执香花盘。其舞未详，其曲宋人或取以填词。其中有拂霓裳队，而《碧鸡漫志》谓石曼卿作《拂霓裳传踏》，恐与传踏为一，或为传踏之所自出也。

宋时舞曲，尚有曲破。《宋史·乐志》："太宗洞晓音律，制

曲破二十九。"此在唐五代已有之，至宋时又藉以演故事。史浩、郯峰《真隐漫录》之剑舞即是也。今录其辞如下：

《剑 舞》 （郯峰《真隐漫录》卷四十六）

二舞者对厅立茵上，（下略）乐部唱《剑器曲破》，作舞一段了，二舞者同唱《霜天晓角》。

莹莹巨阙，左右凝霜雪；且向玉阶掀舞，终当有用时节。唱彻，人尽说，宝此刚不折，内使奸雄落胆，外须遣豺狼灭。

乐部唱曲子，作舞《剑器曲破》一段。舞罢，二人分立两边，别二人汉装者出，对坐，桌上设酒桌，竹竿子念：

伏以断蛇大泽，逐鹿中原，佩赤帝之真符，接苍姬之正统。皇威既振，天命有归。量势虽盛于重瞳，度德难胜于隆准。鸿门设会，亚父输谋，徒矜起舞之雄姿，厥有解纷之壮士。想当时之贾勇，激烈飞扬，宜后世之效颦，回翔宛转。双鸾奏技，四座腾欢。

乐部唱曲子，舞《剑器曲破》一段。一人左立者上茵舞，有欲刺右汉装者之势；又一人舞进前，翼蔽之。舞罢，两舞者并退，汉装者亦退。复有两人唐装者出，对坐，桌上设笔砚纸，舞者一人，换妇人装，立茵上，竹竿子念：

伏以云鬟耸苍壁，雾縠罩香肌，袖翻紫电以连轩，手握青蛇而的皪，花影下游龙自跃，锦茵上跄凤来仪，逸态横生，瑰姿谲起。领此入神之技，诚为骇目之观，巴女心惊，燕姬色沮。岂唯张长史草书大进，抑亦杜工部丽句新成。称妙一时，流芳万古，宜呈雅态，以洽

浓欢。

> 乐部唱曲子，舞《剑器曲破》一段，作龙蛇蜿蜒曼舞之势。两
> 人唐装者起，二舞者一男一女，对舞，结《剑器曲破》彻，竹竿
> 子念：

> > 项伯有功扶帝业，大娘驰誉满文场，合兹二妙甚奇
> > 特，欲使嘉宾酹一觞。霍如羿射九日落，矫如群帝骖龙
> > 翔，来如雷霆收震怒，罢如江海含晴光。歌舞既终，相
> > 将好去。

> 念了，二舞者出队。

由此观之，其乐有声无词，且于舞踏之中，寓以故事，颇与
唐之歌舞戏相似。而其曲中有破有彻，盖截大曲入破以后用
之也。

此外兼歌舞之伎，则为大曲。大曲自南北朝已有此名。南朝
大曲，则清商三调中之大曲，《宋书·乐志》所载者是也。北朝
大曲，则《魏书·乐志》，言之而不详。至唐而雅乐、清乐、燕
乐、西凉、龟兹、安国、天竺、疏勒、高昌，乐中均有大曲（见
《大唐六典》卷十四《协律郎》条注）。然传于后世者，唯胡乐大曲耳。
其名悉载于《教坊记》，而其词尚略存于乐府诗集近代曲辞中。
宋之大曲，即自此出。教坊所奏，凡十八调四十大曲，《文献通
考》及《宋史·乐志》，具载其目。此外亦尚有之，故又有五十
大曲及五十四大曲之称（详见拙著《唐宋大曲考》，兹略之）。其曲辞
之存于今日者，有董颖《薄媚》（《乐府雅词》卷上）、曾布《水调歌
头》（王明清《玉照新志》卷二）、史浩《采莲》（鄮峰《真隐漫录》卷四十
五），三曲稍长，然亦非其全遍。其中间一二遍，则于宋词中间

遇之。大曲遍数，多至一二十。其各遍之名，则唐时有排遍、入破、彻（《乐府诗集》卷七十九）。而排遍、入破，又各有数遍。彻者，入破之末一遍也。宋大曲则王灼谓："凡大曲有散序、靸、排遍、攧、正攧、入破、虚催、实催、衮遍、歇拍、杀衮，始成一曲，谓之大遍。"（《碧鸡漫志》卷三）沈括亦云："所谓大遍者，有序、引、歌、歙、唯、哨、催、攧、衮、破、行、中腔、踏歌之类，凡数十解。"（《梦溪笔谈》卷五）沈氏所列各名，与现存大曲不合。王说近之，惟攧后尚有延遍，实催前尚有衮遍（即张炎《词源》所谓中衮）。而散序与排遍，均不止一遍，排遍且多至八九，故大曲遍数，往往至于数十，唯宋人多裁截用之。即其所用者，亦以声与舞为主，而不以词为主，故多有声无词者。自北宋时，葛守诚撰四十大曲，而教坊大曲，始全有词。然南宋修内司所编《乐府混成集》，大曲一项，凡数百解，有谱无词者居半（周密《齐东野语》卷十），则亦不以词重矣。其攧、破、催、衮，以舞之节名之。此种大曲，遍数既多，自于叙事为便，故宋人咏事多用之。今录董颖《薄媚》，以示其一例。宋人大曲之存者，以此为最长矣。

《薄　媚》　（西子词《乐府雅乐》卷上）

排遍第八

怒涛卷雪，巍岫布云，越襟吴带如斯，有客经游，月伴风随。值盛世，观此江山美，合放怀，何事却兴悲？不为回头旧国天涯，为想前君事，越王嫁祸献西施，吴即中深机。阖庐死，有遗誓，勾践必诛夷。吴未干戈出境，仓卒越兵，投怒夫差。鼎沸鲸鲵，越遭劲

敌，可怜无计脱重围！归路茫然，城郭邱墟，飘泊稽山里，旅魂暗逐战尘飞，天日惨无辉。

排遍第九

自笑平生，英气凌云，凛然万里宣威；那知此际，熊虎涂穷，来伴麋鹿卑栖。既甘臣妾，犹不许，何为计？争若都燔宝器，尽诛吾妻子，径将死战决雄雌，天意恐怜之。偶闻太宰正擅权，贪赂市恩私，因将宝玩献诚；虽脱霜弋，石室囚系，忧嗟又经时。恨不如巢燕自由归，残月朦胧，寒雨潇潇，有血都成泪。备尝险厄反邦几，冤愤刻肝脾。

第十撷

种陈谋，谓吴兵正炽，越勇难施；破吴策，唯妖姬。有倾城妙丽，名称（一作字）西子岁方笄。算夫差惑此，须致颠危。范蠡微行，珠贝为香饵，苧箩不钓钓深闺。吞饵果殊姿。素饥纤弱，不胜罗绮。鸾镜畔，粉面淡匀。梨花一朵琼壶里，嫣然意态娇春。寸眸剪水，斜鬟松翠。人无双，宜名动君王，翠履容易，来登玉陛。

入破第一

窣湘裙，摇汉珮，步步香风起。敛双蛾，论时事，兰心巧会君意。殊珍异宝，犹自朝臣未与，妾何人被此隆恩。虽令效死，奉严旨，隐约龙姿忻悦，更把甘言说。辞俊美，质娉婷，天教汝众美兼备。闻吴重色，凭汝和亲，应为靖边陲。将别金门，俄挥粉泪，靓妆洗。

第二虚催

飞云驶香车,故国难回睇。芳心渐摇,迤逦吴都繁丽。忠臣子胥,预知道为邦崇,谏言先启,愿勿容其至。周亡褒姒,商倾妲己,吴王却嫌胥逆耳。才经眼便深恩爱,东风暗绽娇蕊,彩鸾翻妒伊,得取次于飞共戏。金屋看承,他宫尽废。

第三衮遍

华宴夕,灯摇醉粉,菡萏笼蟾桂。扬翠袖,含风舞,轻妙处,惊鸿态,分明是瑶台琼榭,阆苑蓬壶景,尽移此地。花绕仙步,莺随歌吹。宝帐暖,留春百和,馥郁融鸳被。银漏永,楚云浓,三竿日犹褪霞衣。宿醒轻腕嗅,宫花双带系,合同心时波下比目,深怜到底。

第四催拍

耳盈丝竹,眼摇珠翠,迷乐事,宫闱内。争知渐国势陵夷,奸臣献佞,转恣奢淫。天谴岁屡饥,从此万姓离心解体。越遣使阴窥虚实,蚤夜营边备。兵未动,子胥存,虽堪伐,尚畏忠义。斯人既戮,又且严兵卷土赴黄池,观衅种蠡,方云可矣。

第五衮遍

机有神,征聱一鼓,万马襟喉地。庭喋血,诛留守。怜屈服,敛兵还。危如此,当除祸本,重结人心,争奈竟荒迷。战骨方埋,灵旗又指,势连败,柔荑携泣,不恶相抛弃。身在兮,心先死,宵奔兮,兵已前围,谋穷计尽,唳鹤啼猿,闻处分外悲。丹穴纵近,谁容再归。

第六歌拍

哀诚屡吐，甬东分赐，垂暮日置荒隅。心知愧，宝锷红委，鸾存凤去，辜负恩怜，情不似虞姬。尚望论功，荣归故里。降令曰，吴无赦汝，越与吴何异。吴正怨，越方疑，从公论合去妖类。蛾眉宛转，竟殒鲛绡，香骨委尘泥，渺渺姑苏，荒芜鹿戏。

第七煞衮

王公子，青春更才美，风流慕连理。耶溪一日，悠悠回首凝思，云鬟烟鬓，玉珮霞裾，依约露妍姿。送目惊喜，俄迁玉趾，同仙骑洞府归去。帘栊窈窕戏鱼水，正一点犀通，遽别恨何已。媚魄千载，教人属意，况当时金殿里。

此曲自排遍第八至煞衮，共十遍，而截去排遍第七以上不用。此种大曲，遍数既多，虽便于叙事，然其动作皆有定则，欲以完全演一故事，固非易矣。且现存大曲，皆为叙事体，而非代言体。即有故事，要亦为歌舞戏之一种，未足以当戏曲之名也。

由上所述宋乐曲观之，则传踏仅以一曲反复歌之。曲破与大曲，则曲之遍数虽多，然仍限于一曲。至合数曲而成一乐者，唯宋鼓吹曲中有之。宋大驾鼓吹，恒用导引、《六州》《十二时》三曲。梓宫发引，则加《袝陵歌》；虞主回京，则加《虞主歌》，各为四曲。南渡后郊祀，则于导引、《六州》《十二时》三曲外，又加《奉禋歌》《降仙台》二曲，共为五曲。合曲之体例，始于鼓吹见之。若求之于通常乐曲中，则合诸曲以成全体者，实自诸宫

调始。诸宫调者，小说之支流，而被之以乐曲者也。《碧鸡漫志》（卷二）："熙宁、元丰间，泽州孔三传始创诸宫调古传，士大夫皆能诵之。"《梦粱录》（卷二十）云："说唱诸宫调，昨汴京有孔三传，编成传奇灵怪，入曲说唱。"《东京梦华录》（卷五）记崇观以来瓦舍伎艺，有孔三传《耍秀才》诸宫调。《武林旧事》（卷六）所载诸色伎艺人，诸宫调传奇，有高郎妇等四人。则南北宋均有之。今其词尚存者，唯金董解元之《西厢》耳。董解元《西厢》，胡元瑞、焦理堂、施北研笔记中，均有考订，讫不知为何体。沈德符《野获编》（卷二十五）且妄以为金人院本模范。以余考之，确为诸宫调无疑。观陶南村《辍耕录》谓："金章宗董解元所编《西厢记》时代未远，犹罕有人能解之；则后人不识此体，固不足怪也。"此编之为诸宫调有三证：本书卷一《太平赚词》云："俺平生情性好疏狂，疏狂的情性难拘束。一回家想么，诗魔多，爱选多情曲。比前贤乐府不中听，在诸宫调里却著数。"此开卷自叙作词缘起，而自云在诸宫调里，其证一也；元凌云翰《柘轩词》有《定风波词》赋《崔莺莺传》云："翻残金旧日诸宫调本，才入时人听。"则金人所赋《西厢词》自为诸宫调，其证二也；此书体例，求之古曲，无一相似。独元王伯成《天宝遗事》，见于《雍熙乐府·九宫大成》所选者，大致相同。而元钟嗣成《录鬼簿》（卷上）于王伯成条下，注云："有《天宝遗事》诸宫调行于世。"王词既为诸宫调，则董词之为诸宫调无疑，其证三也。其所以名诸宫调者，则由宋人所用大曲传踏，不过一曲，其在同一宫调中甚明。唯此编每宫调中，多或十余曲，少或一二曲。即易他宫调，合若干宫调以咏一事，故谓之诸宫调。今录二三调以示其例耳。

〔黄钟宫·出队子〕最苦是离别，彼此心头难弃舍。莺莺哭得似痴呆，脸上啼痕都是血，有千种恩情何处说。夫人道天晚教郎疾去，怎奈红娘心似铁，把莺莺扶上七香车，君瑞攀鞍空自撧，道得个冤家宁奈些。

〔尾〕马儿登程，坐车儿归舍。马儿往西行，坐车儿往东拽，两口儿一步儿离得远如一步也。

〔仙吕调·点绛唇·缠令〕美满生离，据鞍兀兀离肠痛，旧欢新宠，变作高唐梦。回首孤城，依约青山拥。西风送，戍楼寒重，初品《梅花弄》。

〔瑞莲儿〕衰草凄凄一径通，丹枫索索满林红。平生踪迹无定著，如断篷。听塞鸿，哑哑的飞过暮云重。

〔风吹荷叶〕忆得枕鸳衾凤，今宵管半壁儿没用。触目凄凉千万种：见滴流流的红叶，淅零零的微雨，率剌剌的西风。

〔尾〕驴鞭半袅，吟肩双耸，休问离愁轻重，向个马儿上驼也驼不动。（离蒲西行三十里，日色晚矣，野景堪画。）

〔仙吕调·赏花时〕落日平林噪晚鸦，风袖翩翩催瘦马，一径入天涯，荒凉古岸，衰草带霜滑。瞥见个孤林端入画，篱落萧疏带浅沙，一个老大伯捕鱼虾，横桥流水，茅舍映荻花。

〔尾〕驼腰的柳树上有鱼槎，一竿风旆茅檐上挂。澹烟潇洒，横锁著两三家。（生投宿于村落。）

　　此上八曲，已易三调，全书体例皆如是。此于叙事最为便利，盖大曲等先有曲，而后人借以咏事。此则制曲之始，本为叙事而设，故宋金杂剧院本中，后亦用之（见后二章），非徒供说唱之用而已。

　　宋人乐曲之不限一曲者，诸宫调之外，又有赚词。赚词者，取一宫调之曲若干，合之以成一全体。此体久为世人所不知，案《梦粱录》（卷二十）："绍兴年间，有张五牛大夫，因听动鼓板中有《太平令》或赚鼓板，即今拍板大节抑扬处是也，遂撰为赚。赚者，误赚之之义，正堪美听中，不觉已至尾声，是不宜为片序也。又有覆赚，其中变花前月下之情，及铁骑之类云云。"是唱赚之中，亦有敷演故事者，今已不传。其常用赚词，余始于《事林广记》（日本翻元泰定本戊集卷二）中发见之。其前且有唱赚规例，今具录如下：

　　　　〔遏云要诀〕夫唱赚一家，古谓之道赚，腔必真，字必正，欲有墩亢制拽之殊，字有唇喉齿舌之异，抑分轻清重浊之声，必别合口半合口之字，更忌马鬺镫子，俗语乡谈。如对圣案，但唱乐道山居水居清雅之词，切不可以风情花柳艳冶之；曲如此，则为渎圣。社条不赛，筵会吉席，上寿庆贺，不在此限。假如未唱之初，执拍当胸，不可高过鼻，须假鼓板村掇，三拍起引子，唱头一句。又三拍至两片结尾，三拍煞，入序尾三拍巾头煞，入赚头一字当一拍，第一片三拍，后仿此。出赚三拍，出声巾斗又三拍煞，尾声总十二拍；第一句四拍，第二句五拍，第三句三拍煞，此一

定不逾之法。

〔遏云致语〕（筵会用）〔鹧鸪天〕

遇酒当歌酒满斟，一觞一咏乐天真，三杯五盏陶情性，对月临风自赏心。环列处，总佳宾，歌声嘹亮遏行云，春风满座知音者，一曲教君侧耳听。

〔圆社市语〕〔中吕宫·圆里圆〕

〔紫苏丸〕相逢闲暇时，有闲的打唤瞒儿，呵喝罗声嗷道欣厮，俺嗲欢喜，才下脚，须和美。试问伊家有甚夹气，又管甚官场侧背，算人间落花流水。

〔缕缕金〕把金银锭打旋起，花星临照我，怎鞞避？近日间游戏，因到花市帘儿下，瞥见一个表儿圆，咱每便著意。

〔好女儿〕生得宝妆娆，身分美，绣带儿缠脚，更好肩背。画眉儿入鬓春山翠，带著粉钳儿，更绾个朝天髻。

〔大夫娘〕忙入步，又迟疑，又怕五角儿冲撞我没跷踢。纲儿尽是札，圆底都松例，要抛声忒壮果难为，真个费脚力。

〔好孩儿〕供送饮三杯先入气，道今宵打歇处，把人拍惜。怎知他水脉透不由得你。咱门只要表儿圆时，复地一合儿美。

〔赚〕春游禁陌，流莺往来穿梭戏，紫燕归巢，叶底桃花绽蕊，赏芳菲，蹴秋千高而不远，似踏火不沾地，见小池风摆，荷叶戏水。素秋天气，正玩月斜插花枝，赏登高估料沙羔美。最好当场落帽，陶潜菊绕篱。

仲冬时，那孩儿忌酒怕风，帐幕中缠脚忒稔腻。讲论处，下梢团圆到底，怎不则剧。

〔越恁好〕勘脚并打二，步步随定伊，何曾见走衮。你与我，我与你，场场有踢，没些拗背。两个对垒，天生不枉作一对脚头，果然厮稠密密。

〔鹊打兔〕从今后一来一往，休要放脱些儿。又管甚搅闲底，拽闲定白打欣厮，有千般解数，真个难比。

《骨自有》

〔尾声〕五花丛里英雄辈，倚玉偎香不暂离，做得个风流第一。

《事林广记》虽载此词，然不著其为何时人所作。以余考之，则当出南渡之后。词前有〔遏云要诀〕，遏云者，南宋歌社之名。《武林旧事》（卷三）："二月八日，为相川张王生辰，霍山行宫朝拜极盛，百戏竞集，如绯绿社（杂剧）、齐云社（蹴球）、遏云社（唱赚）等"云云。《梦粱录》（卷十九）社会条下亦载之。今此词之首，有〔遏云要诀〕〔遏云致语〕。又云："唱赚道赚"，而词中又有赚词，则为宋遏云社所唱赚词无疑也。所唱之曲，题为〔圆社市语〕，圆社，谓蹴球，《事林广记》戌集（卷二）圆社摸场条，起四句云："四海齐云社，当场蹴气球；作家偏著所，圆社最风流。"今曲题如此，而曲中所使，皆蹴球家语，则圆社为齐云社无疑。以遏云社之人，唱齐云社之事，谓非南宋人所作不可也。此词自其结构观之，则似北曲；自其曲名，则疑为南曲。盖其用一宫调之曲，颇似北曲套数。其曲名则《缕缕金》《好孩儿》《越恁好》三曲，均在南曲〔中吕宫〕，《紫苏丸》则在南曲

〔仙吕宫〕，北曲中无此数调，《鹘打兔》则南北曲皆有，唯皆无《大夫娘》一曲。盖南北曲之形式及材料，在南宋已全具矣。

第五章
宋官本杂剧段数

由前三章研究之所得，而后宋之戏曲，可得而论焉。戏曲之作，不能言其始于何时，《宋崇文总目》（卷一）已有周优人《曲辞》二卷。原释云："周吏部侍郎赵上交，翰林学士李昉，谏议大夫刘陶、司勋，郎中冯古，纂录燕优人曲辞。"此燕为刘守光之燕，或契丹之燕，其曲辞为乐曲或戏曲，均不可考。《宋史·乐志》亦言："真宗不喜郑声，而或为杂剧词，未尝宣布于外。"《梦粱录》（卷二十）亦云："向者汴京教坊大使孟角球，曾做杂剧本子，葛守诚撰四十大曲。"则北宋固确有戏曲。然其体裁如何，则不可知。惟《武林旧事》（卷十）所载官本杂剧段数，多至二百八十本。今虽仅存其目，可以窥两宋戏曲之大概焉。

就此二百八十本精密考之，则其用大曲者一百有三，用法曲者四，用诸宫调者二，用普通词调者三十有五。兹分别叙之。

大曲一百有三本：

《六么》二十本（案《宋史·乐志》、《文献通考·教坊部》十八调中，中吕调、南吕调、仙吕调，均有《绿腰大曲》，六么即其略字也。）

《争曲六么》《扯拦六么》《教鳌六么》《鞭帽六么》《衣笼六
么》《厨子六么》《孤夺旦六么》《王子高六么》《崔护六么》《骰
子六么》《照道六么》《莺莺六么》《大宴六么》《驴精六么》《女
生外向六么》《慕道六么》《三偌慕道六么》《双拦哮六么》《赶厥
夹六么》《羹汤六么》

《瀛府》六本（《宋史·乐志》及《通考·教坊部》十八调中，正宫、
南吕宫中，均有《瀛府大曲》。）

《索拜瀛府》《厚熟瀛府》《哭骰子瀛府》《醉院君瀛府》《懊
骨头瀛府》《赌钱望瀛府》

《梁州》七本（《宋史·乐志》及《通考·教坊部》十八调中，正宫调、
道调宫、仙吕宫、黄钟宫，均有《梁州大曲》。）

《四僧梁州》《三索梁州》《诗曲梁州》《头钱梁州》《食店梁
州》《法事馒头梁州》《四哮梁州》

《伊州》五本（《宋史·乐志》及《通考·教坊部》十八调，越调、歇
指调中，均有《伊州大曲》。）

《领伊州》《铁指甲伊州》《闹伍伯伊州》《斐少俊伊州》《食
店伊州》

《新水》四本（《宋史·乐志》及《通考·教坊部》十八调，双调中有
《新水调大曲》。新水即《新水调》之略也。）

《桶担新水》《双哮新水》《烧花新水》《新水爨》

《薄媚》九本（《宋史·乐志》及《通考·教坊部》十八调，道调宫、
南吕宫中，均有《薄媚大曲》。）

《简帖薄媚》《请客薄媚》《错取薄媚》《传神薄媚》《九妆薄
媚》《本事现薄媚》《打调薄媚》《拜褥薄媚》《郑生遇龙女薄媚》

《大明乐》三本（《宋史·乐志》及《通考·教坊部》十八调，大石调

中，有《大明乐大曲》。）

《土地大明乐》《打球大明乐》《三爷老大明乐》

《降黄龙》五本（案《宋史·乐志》及《通考·教坊部》中，无《降黄龙》之名，然张炎《词源》卷下云：“如《六么》，如《降黄龙》，皆大曲。”又云：“大曲《降黄龙》花十六，当用十六拍。”今《董西厢》及南北曲均有《降黄龙》衮一调，衮者，大曲中一遍之名，则此五本为大曲无疑。）

《列女降黄龙》《双旦降黄龙》《柳玭上官降黄龙》《入寺降黄龙》《偷标降黄龙》

《胡渭州》四本（《宋史·乐志》及《通考·教坊部》十八调，小石调、林钟商中，均有《胡渭州大曲》。）

《赶厥胡渭州》《单番将胡渭州》《银器胡渭州》《看灯胡渭州》

《石州》三本（《宋史·乐志》及《通考·教坊部》十八调，越调中，有《石州大曲》。）

《单打石州》《和尚那石州》《赶厥石州》

《大圣乐》三本（《宋史·乐志》及《通考·教坊部》十八调，道调宫中，有《大圣乐大曲》。）

《塑金刚大圣乐》《单打大圣乐》《柳毅大圣乐》

《中和乐》四本（《宋史·乐志》及《通考·教坊部》十八调，黄钟宫中，有《中和乐大曲》。）

《霸王中和乐》《马头中和乐》《大打调中和乐》《封骘中和乐》

《万年欢》二本（《宋史·乐志》及《通考·教坊部》十八调，中吕宫中，有《万年欢大曲》。）

《喝贴万年欢》《托合万年欢》

《熙州》三本（案《宋史·乐志》及《通考·教坊部》十八调，四十大

曲中，无熙州之名。然洪迈《容斋随笔》卷十四云："今世所传大曲，皆出于唐。而以州名者五：伊、凉、熙、石、渭也。"周邦彦《片玉词》有《氏州第一词》。毛晋注《清真集》作《熙州摘遍》，是氏州即熙州。摘遍者，谓摘大曲之一遍为之，亦宋人语，则熙州之为大曲审矣。）

《迓鼓熙州》《骆驼熙州》《二郎熙州》

《道人欢》四本（《宋史·乐志》及《通考·教坊部》十八调，中吕调中，有《道人欢大曲》。）

《大打调道人欢》《会子道人欢》《打拍道人欢》《越娘道人欢》

《长寿仙》三本（《宋史·乐志》及《通考·教坊部》十八调，般涉调中，有《长寿仙大曲》。）

《打勘长寿仙》《偌卖旦长寿仙》《分头子长寿仙》

《剑器》二本（《宋史·乐志》及《通考·教坊部》十八调，中吕宫、黄钟宫中，均有《剑器大曲》。）

《病爷老剑器》《霸王剑器》

《延寿乐》二本（《宋史·乐志》及《通考·教坊部》十八调，仙吕宫中，有《延寿乐大曲》。）

《黄傑进延寿乐》《义养娘延寿乐》

《贺皇恩》二本（《宋史·乐志》及《通考·教坊部》十八调，林钟商中，有《贺皇恩大曲》。）

《扯篮儿贺皇恩》《催妆贺皇恩》

《采莲》三本（《宋史·乐志》及《通考·教坊部》十八调，双调中，有《采莲大曲》。）

《唐辅采莲》《双哮采莲》《病和采莲》

《保金枝》一本（《宋史·乐志》及《通考·教坊部》十八调，仙吕宫中，有《保金枝大曲》。）

《槛偌保金枝》

《嘉庆乐》一本（《宋史·乐志》及《通考·教坊部》十八调，小石调中，有《嘉庆乐大曲》。）

《老孤嘉庆乐》

《庆云乐》一本（《宋史·乐志》及《通考·教坊部》十八调，歇指调中，有《庆云乐大曲》。）

《进笔庆云乐》

《君臣相遇乐》一本（《宋史·乐志》及《通考·教坊部》十八调，歇指调中，有《君臣相遇乐大曲》。相遇乐，即君臣相遇乐之略也。）

《裴航相遇乐》

《泛清波》二本（《宋史·乐志》及《通考·教坊部》十八调，林钟商中，有《泛清波大曲》。）

《能知他泛清波》《三钓鱼泛清波》

《彩云归》二本（《宋史·乐志》及《通考·教坊部》十八调，仙吕调中，有《彩云归大曲》。）

《梦巫山彩云归》《青阳观碑彩云归》

《千春乐》一本（《宋史·乐志》及《通考·教坊部》十八调，黄钟宫中，有《千春乐大曲》。）

《禾打千春乐》

《罢金钲》一本（《宋史·乐志》及《通考·教坊部》十八调，南吕调中，有《罢金钲大曲》。）

《牛五郎罢金钲》（原作《罢金征》，误也。）

以上百有三本，皆为大曲。其为曲二十有八，而其中二十六，在《教坊部》四十大曲中。余如《降黄龙熙州》二曲之为大曲，亦有宋人之说可证也。

法曲四本：

《棋盘法曲》《孤和法曲》《藏瓶法曲》《车儿法曲》

《宋史·乐志》有法曲部。其曲二：一曰道调宫《望瀛》，二曰小石调《献仙音》。《词源》（卷下）谓大曲片数（即遍数），与法曲相上下，则二者略相似也。

诸宫调二本：

《诸宫调霸王》《诸宫调卦册儿》

按此即以诸宫调填曲也。

普通词调三十本：

《打地铺逍遥乐》《病郑逍遥乐》《崔护逍遥乐》《�涵逍遥乐》《四郑舞杨花》《四偌满皇州》（原脱满字）《浮沤暮云归》《五柳菊花新》《四季夹竹桃》《醉花阴爨》《夜半乐爨》《木兰花爨》《月当厅爨》《醉还醒爨》《扑蝴蝶爨》《满皇州卦铺儿》《白苎卦铺儿》《探春卦铺儿》《三哮好女儿》《二郎神变二郎神》《大双头莲》《小双头莲》《三笑月中行》《三登乐院公狗儿》《三教安公子》《普天乐打三教》《满皇州打三教》《三姐醉还醒》《三姐黄莺儿》《卖花黄莺儿》

其不见宋词，而见于金元曲调者九本：

《四小将整乾坤》《棹孤舟爨》《庆时丰卦铺儿》《三哮上小楼》《鹘打兔变二郎神》《双罗罗啄木儿》《赖房钱啄木儿》《围城啄木儿》《四国朝》

此外有不著其名，而实用曲调者。如《三十拍爨》，则李涪《刊误》云："催酒三十拍，促曲名《三台》。"则实用《三台》曲也。《三十六拍爨》，当亦仿此。《钱手帕爨》注云："小字《太平歌》"，则用《太平歌》曲也。余如《两相宜万年芳》之《万年

芳》《病孤三乡题》《王魁三乡题》《强偌三乡题》之《三乡题》，《三嗲文字儿》之《文字儿》，虽词曲调中均不见其名，以他本例之，疑亦俗曲之名也。又如《崔智韬艾虎儿雌虎》（原注云崔智韬）二本，并不见有用歌曲之迹，而关汉卿《谢天香》杂剧楔子曰："郑六遇妖狐，崔韬逢雌虎，大曲内尽是寒儒。"则此二本之一，当以大曲演之。此外各本之类此者，当亦不乏也。

由此观之，则此二百八十本中，其用大曲、法曲、诸宫调、词曲调者，共一百五十余本，已过全数之半。则南宋杂剧，殆多以歌曲演之，与第二章所载滑稽戏迥异。其用大曲、法曲、诸宫调者，则曲之片数颇多，以敷衍一故事，自觉不难。其单用词调及曲调者，只有一曲，当以此曲循环敷演，如上章传踏之例，此在元明南曲中，尚得发见其例也。

且此二百八十本，不皆纯正之戏剧。如《打调薄媚》《大打调中和乐》《大打调道人欢》三本，则刘昌诗《芦浦笔记》（卷三），谓街市戏谑，有打砌打调之类，实滑稽戏之支流，而佐以歌曲者也。如《门子打三教爨》《双三教》《三教安公子》《三教闹著棋》《打三教庵宇》《普天乐打三教》《满皇州打三教》《领三教》，则演前章所述三教人者也。《迓鼓儿熙州》《迓鼓孤》，则前章所云讶鼓之戏也。《天下太平爨》及《百花爨》，则《乐府杂录》所谓字舞花舞也。案《齐东野语》（卷十）云："州郡遇圣节赐宴，率命猥伎数十，群舞于庭，作天下太平字，殊为不经。而唐王建宫词云：'每过舞头分两向，太平万岁字当中。'则此事由来久矣"云云。可知宋代戏剧，实综合种种之杂戏；而其戏曲，亦综合种种之乐曲，此事观后数章自益明也。

此项官本杂剧，虽著录于宋末，然其中实有北宋之戏曲，不

可不知也。如《王子高六么》一本，实神宗元丰以前之作，赵彦卫《云麓漫钞》（卷十）："王迥字子高，旧有周琼姬事，胡徽之为作传，或用其传作《六么》。"朱彧《萍洲可谈》（卷一）："王迥美姿容，有才思，少年时不甚持重，间为邪狎辈所诬，播入乐府。今《六么》所歌奇俊王家郎者，乃迥也。元丰初，蔡持正举之，可任监司。神宗忽云：'此乃奇俊王家郎乎？'持正叩头请罪。"又见一宋人小说云："或荐子高于王荆公，公举此语，今不能举其书名。"（案子高尝从荆公游，则语或近是。）则此曲实作于神宗时，然至南宋末尚存。吴文英《梦窗乙稿》中，《惜秋华词》自注，尚及之。然其为北宋之作，无可疑也。又如《三爷老大明乐》《病爷老剑器》二本，爷老二字，中国夙未闻有此，疑是契丹语。《唐书·房琯传》："彼曳落河虽多，岂能当我刘秩等。"愚谓曳落河即《辽史》屡见之拽剌。《辽史·百官志》云："走卒谓之拽剌，"元马致远《荐福碑》杂剧，尚有曳剌，为傔从之属，爷老二字，当亦曳剌之同音异译，此必北宋与辽盟聘时输入之语。则此二本，当亦为北宋之作。以此推之，恐尚不止此数本。然则此二百八十本，与其视为南宋之作，不若视为两宋之作为妥也。

第 六 章
金院本名目

　　两宋戏剧，均谓之杂剧，至金而始有院本之名。院本者，《太和正音谱》云："行院之本也。"初不知行院为何语，后读元刊《张千替杀妻》杂剧云："你是良人良人宅眷，不是小末小末行院。"则行院者，大抵金元人谓倡伎所居，其所演唱之本，即谓之院本云尔。院本名目六百九十种，见于陶九成《辍耕录》（卷二十五）者，不言其为何代之作。而院本之名，金元皆有之，故但就其名，颇难区别。以余考之，其为金人所作，殆无可疑者也。（见下）自此目观之，甚与宋官本杂剧段数相似，而复杂过之。其中又分子目若干，曰和曲院本者，十有四本。其所著曲名，皆大曲、法曲，则和曲殆大曲、法曲之总名也。曰上皇院本者十有四本，其中如《金明池》《万岁山》《错入内》《断上皇》等，皆明示宋徽宗时事，他可类推，则上皇者谓徽宗也。曰题目院本者二十本。按题目，即唐以来合生之别名。高承《事物纪原》（卷九）《合生条》言："《唐书·武平一传》：平一上书，比来妖伎胡人于御座之前，或言妃主情貌，或列王公名质，咏歌舞

踏，名曰合生。始自王公，稍及闾巷。"即合生之原，起于唐中宗时也。今人亦谓之唱题目云云。此云题目，即唱题目之略也。曰霸王院本者六本，疑演项羽之事。曰诸杂大小院本者一百八十有九，曰院么者二十有一，曰诸杂院爨者一百有七。陶氏云："院本又谓之五花爨弄。"则爨亦院本之异名也。曰冲撞引首者一百有九，曰拴搐艳段者九十有二。案《梦粱录》（卷二十）云："杂剧先做寻常熟事一段，名曰艳段；次做正杂剧。则引首与艳段，疑各相类。"艳段，《辍耕录》又谓之焰段。曰焰段，亦院本之意，但差简耳。取其如火焰，易明而易灭也。其所以不得为正杂剧者当以此；但不知所谓冲撞拴搐，作何解耳。曰打略拴搐者八十有八，曰诸杂砌者三十。案《芦浦笔记》谓：街市戏谑，有打砌、打调之类，疑杂砌亦滑稽戏之流。然其目则颇多故事，则又似与打砌无涉。《云麓漫钞》（卷八）："近日优人作杂班，似杂剧而稍简略。金虏官制，有文班武班，若医卜倡优，谓之杂班。每宴集，伶人进，曰杂班上，故流传作此。"然《东京梦华录》已有杂扮之名，《梦粱录》亦云："杂扮或曰杂班，又名经（当作纽）元子，又谓之拔和，即杂剧之后散段也。顷在汴京时，村落野夫，罕得入城，遂撰此端，多是借装为山东、河北村叟，以资笑端。"则自北宋已有之。今打略拴搐中，有《和尚家门》《先生家门》《秀才家门》《列良家门》《禾下家门》各种，每种各有数本，疑皆装此种人物以资笑剧，或为杂扮之类；而所谓杂砌者，或亦类是也。

更就其所著曲名分之，则为大曲者十六：

《上坟伊州》《烧花新水》《熙州骆驼》《例良瀛府》《贺贴万年欢》《拷虀降黄龙》《列女降黄龙》（以上和曲院本）《进奉伊州》

（诸杂大小院本）《闹夹棒六么》《送宣道人欢》《扯彩延寿乐》《讳老长寿仙》《背箱伊州》《酒楼伊州》《抹面长寿仙》《羹汤六么》（以上诸杂院爨）

为法曲者七：

《月明法曲》《郓王法曲》《烧香法曲》《送香法曲》（以上和曲院本）《闹夹棒法曲》《望瀛法曲》《分拐法曲》（以上诸杂院爨）

为词曲调者三十有七：

《病郑逍遥乐》《四皓逍遥乐》《四酸逍遥乐》（以上和曲院本）《春从天上来》（上皇院本）《杨柳枝》（题目院本）《似娘儿》《丑奴儿》《马明王》《斗鹌鹑》《满朝欢》《花前饮》《卖花声》《隔帘听》《击梧桐》《海棠春》《更漏子》（以上诸杂大小院本）《逍遥乐打马铺》《夜半乐打明皇》《集贤宾打三教》《喜迁莺剁草鞋》《上小楼衮头子》《单兜望梅花》《双声叠韵》《河转迓鼓》《和燕归梁》《谒金门爨》（以上诸杂院爨）《憨郭郎》《乔捉蛇》《天下乐》《山麻秸》《捣练子》《净瓶儿》《调笑令》《斗鼓笛》《柳青娘》（以上冲撞引首）《归塞北》《少年游》（以上拴搐艳段）《春从天上来》《水龙吟》（以上打略拴搐）

又拴搐艳段中，有一本名诸宫调，殆以诸宫调敷演之。则其体裁，全与宋官本杂剧段数相似。唯著曲名者，不及全体十分之一；而官本杂剧则过十分之五，此其相异者也。

此院本名目中，不但有简易之剧，且有说唱杂戏在其间。如《讲来年好》《讲圣州序》《讲乐章序》《讲道德经》《讲蒙求爨》《讲心字爨》，此即推说经、诨经之例而广之。他如《订注论语》《论语谒食》《擂鼓孝经》《唐韵六帖》，疑亦此类。又有《背鼓千字文》《变龙千字文》《摔盒千字文》《错打千字文》《木驴千字

文》《埋头千字文》，此当取周兴嗣千字文中语，以演一事，以悦俗耳，在后世南曲宾白中，犹时遇之。盖其由来已古，此亦说唱之类也。又如《神农大说药》《讲百果爨》《讲百花爨》《讲百禽爨》。案《武林旧事》（卷六）载："说药有杨郎中、徐郎中，乔七官人，则南京亦有之。"其说或借药名以制曲，或说而不唱，则不可知；至讲百果、百花、百禽，亦其类也。打略拴搐中，有星象名、果子名、草名等。以名字终者二十六种，当亦说药之类。又有《和尚家门》四本，《先生家门》四本（自其子目观之，先生谓道士也），《秀才家门》十本，《列良家门》六本（列良谓日者），《禾下家门》五本（禾下谓农夫），《大夫家门》八本（大夫谓医士），《卒子家门》四本，《良头家门》二本（良头未详），《邦老家门》二本（邦老谓盗贼），《都子家门》三本（都子谓乞丐），《孤下家门》三本（孤下谓官吏），《司吏家门》二本，《仵作行家门》一本，《撅徕家门》一本（撅徕未详）。此五十五本，殆摹写社会上种种人物职业，与三教、迓鼓等戏相似。此外如拴搐艳段中之遮截架解、三打步、穿百倬，打略拴搐中之难字儿、猜谜等，则并竞技游戏等事而有之。此种或占演剧之一部分，或用为戏剧中之材料，虽不可知，然可见此种戏剧，实综合当时所有之游戏技艺，尚非纯粹之戏剧也。

此院本名目之为金人所作，盖无可疑。《辍耕录》云："金有杂剧、院本、诸宫调。院本、杂剧，其实一也。国朝院本杂剧，始厘而二之。"今此目之与官本杂剧段数同名者十余种，而一谓之杂剧，一谓之院本，足明其为金之院本，而非元之院本，一证也。中有金皇圣德一本，明为金人之作，而非宋元人之作，二证也。如《水龙吟》《双声叠韵》等之以曲调名者，其曲仅见于董

《西厢》，而不见于元曲，三证也。与宋官本杂剧名例相同，足证其为同时之作，四证也。且其中关系开封者颇多，开封者，宋之东都，金之南都，而宣宗贞祐后迁居于此者也，故多演宋汴京时事。上皇院本且勿论，他如郓王、蔡奴，汴京之人也，金明池、陈桥，汴京之地也，其中与宋官本杂剧同名者，或犹是北宋之作，亦未可知。然宋金之间，戏剧之交通颇易；如杂班之名，由北而入南，唱赚之作，由南而入北。（唱赚始于绍兴间，然董《西厢》中亦多用之。）又如演蔡中郎事者，则南有负鼓盲翁之唱，而院本名目中亦有《蔡伯喈》一本；可知当时戏曲流传，不以国土限也。

第七章
古剧之结构

宋金以前杂剧、院本，今无一存。又自其目观之，其结构与后世戏剧迥异，故谓之古剧。古剧者，非尽纯正之剧，而兼有竞技游戏其中，既如前二章所述矣。盖古人杂剧，非瓦舍所演，则于宴集用之。瓦舍所演者，技艺甚多，不止杂剧一种；而宴集时所以娱耳目者，杂剧之外，亦尚有种种技艺。观《宋史·乐志》《东京梦华录》《梦粱录》《武林旧事》，所载天子大宴礼节可知。即以杂剧言，其种类亦不一。正杂剧之前，有艳段，其后散段谓之杂扮（见第六章），二者皆较正杂剧为简易。此种简易之剧，当以滑稽戏、竞技游戏充之，故此等亦时冒杂剧之名，此在后世犹然。明顾起元《客座赘语》谓："南都万历以前，大席则用教坊打院本，乃北曲四大套者。中间错以撮垫圈，舞观音，或百丈旗，或跳队。"明代且然，则宋金固不足怪。但其相异者，则明代竞技等，错在正剧之中间，而宋金则在其前后耳。至正杂剧之数，每次所演，亦复不多。《东京梦华录》谓："杂剧入场，一场两段。"《梦粱录》亦云："次做正杂剧，通名两段。"《武林旧事》

（卷一）所载："天基圣节排当乐次，亦皇帝初坐进杂剧二段，再坐复进二段。"此可以例其余矣。

　　脚色之名，在唐时只有参军、苍鹘，至宋而其名稍繁。《梦粱录》（卷二十）云："杂剧中末泥为长，每一场四人或五人。（中略）末泥色主张，引戏色分付，副净色发乔，副末色打诨。或添一人，名曰装孤。"《辍耕录》（卷二十五）所述略同。唯《武林旧事》（卷一）所载："乾淳教坊乐部中，杂剧三甲，一甲或八人或五人。"其所列脚色五，则有戏头而无末泥，有装旦而无装孤，而引戏、副净、副末三色则同，唯副净则谓之次净耳。《梦粱录》云："杂剧中末泥为长。"则末泥或即戏头；然戏头、引戏，实出古舞中之舞头引舞（唐王建宫词：舞头先拍第三声，又：每过舞头分两向，则舞头唐时已有之。《宋史·乐志》有引舞，亦谓之引舞头。《乐府杂录》《傀儡条》，有引歌舞者郭郎，则引舞亦始于唐也），则末泥亦当出于古舞中之舞末。《东京梦华录》（卷九）云："舞旋多是雷中庆，舞曲破擞前一遍，舞者入场，至歇拍，一人入场，对舞数拍，前舞者退，独后舞者终其曲，谓之舞末。"末之名当出于此。又："长言之则为末尼也。净者，参军之促音。宋代演剧时，参军色手执竹竿子以句之。"（见《东京梦华录》卷九）。亦如唐代协律郎之举麾乐作偃麾乐止相似，故参军亦谓之竹竿子。由是观之，则末泥色以主张为职，参军色以指麾为职，不亲在搬演之列。故宋戏剧中净末二色，反不如副净、副末之著也。

　　唐之参军、苍鹘，至宋而为副净、副末二色。夫上既言净为参军之促音，兹何故复以副净为参军也？曰："副净，本净之副，故宋人亦谓之参军。"《梦华录》中执竹竿子之参军，当为净；而第二章滑稽剧中所屡见之参军，则副净也。此说有征乎？曰：

"《辍耕录》云：'副净，古谓之参军，副末，古谓之苍鹘，鹘能击禽鸟，末可打副净。'"此说以第二章所引《夷坚志》（丁集卷四）、《桯史》（卷七）、《齐东野语》（卷十三）诸事证之，无乎不合，则参军之为副净，当可信也。故净与末，始见于宋末诸书；而副净与副末，则北宋人著述中已见之。黄山谷《鼓笛令词》云："副靖传语木大，鼓儿里且打一和。"王直方《诗话》（《苕溪渔隐丛话前集》卷二十引）载："欧阳公致梅圣俞简云：'正如杂剧人，上名下韵不来，须副末接续。'"凡宋滑稽剧中，与参军相对待者，虽不言其为何色，其实皆为副末。此出于唐代参军与苍鹘之关系，其来已古。而《梦粱录》所谓末泥色主张、引戏色分付，副净色发乔，副末色打诨，此四语实能道尽宋代脚色之职分也。主张、分付，皆编排命令之事，故其自身不复演剧。发乔者，盖乔作愚谬之态，以供嘲讽；而打诨，则益发挥之以成一笑柄也。试细玩第二章所载滑稽剧，无在不可见发乔、打诨二者之关系。至他种杂剧，虽不知如何，然谓副净、副末二色，为古剧中最重之脚色，无不可也。

至装孤、装旦二语，亦有可寻味者。元人脚色中有孤有旦，其实二者非脚色之名。孤者，当时官吏之称；旦者，妇女之称。其假作官吏妇女者，谓之装孤、装旦则可；若径谓之孤与旦，则已过矣。孤者，当以帝王官吏自称孤寡，故谓之孤；旦与姐不知其义。然《青楼集》谓张奔儿为风流旦，李娇儿为温柔旦，则旦疑为宋元倡伎之称。优伶本非官吏，又非妇人，故其假作官吏妇人者，谓之装孤、装旦也。

要之：宋杂剧、金院本二目所现之人物，若姐、若旦、若徕，则示其男女及年齿；若孤、若酸、若爷老、若邦老，则示其

职业及位置；若厥、若偌，则示其性情举止；（其解均见拙著《古剧脚色考》。）若哮、若郑、若和，虽不解其义，亦当有所指示。然此等皆有某脚色以扮之，而其自身非脚色之名，则可信也。

宋杂剧、金院本二目中，多被以歌曲。当时歌者与演者，果一人否，亦所当考也。滑稽剧之言语，必由演者自言之；至自唱歌曲与否，则当视此时已有代言体之戏曲否以为断。若仅有叙事体之曲，则当如第四章所载《史浩剑舞》，歌唱与动作，分为二事也。

综上所述者观之，则唐代仅有歌舞剧及滑稽剧，至宋金二代，而始有纯粹演故事之剧；故虽谓真正之戏剧，起于宋代，无不可也。然宋金演剧之结构，虽略如上，而其本则无一存。故当日已有代言体之戏曲否，已不可知。而论真正之戏曲，不能不从元杂剧始也。

第八章
元杂剧之渊源

 由前数章之说，则宋金之所谓杂剧院本者，其中有滑稽剧，有正杂剧，有艳段，有杂班，又有种种技艺游戏；其所用之曲，有大曲，有法曲，有诸宫调，有词，其名虽同，而其实颇异。至成一定之体段，用一定之曲调，而百余年间无敢逾越者，则元杂剧是也。

 元杂剧之视前代戏曲之进步，约而言之，则有二焉。宋杂剧中用大曲者几半。大曲之为物，遍数虽多，然通前后为一曲。其次序不容颠倒，而字句不容增减，格律至严，故其运用亦颇不便。其用诸宫调者，则不拘于一曲。凡同在一宫调中之曲，皆可用之。顾一宫调中，虽或有联至十余曲者，然大抵用二三曲而止。移宫换韵，转变至多，故于雄肆之处，稍有欠焉。元杂剧则不然，每剧皆用四折，每折易一宫调，每调中之曲，必在十曲以上。其视大曲为自由，而较诸宫调为雄肆。且于正宫之《端正好》《货郎儿》《煞尾》，仙吕宫之《混江龙》《后庭花》《青哥儿》，南吕宫之《草池春》《鹌鹑儿》《黄钟尾》，中吕宫之《道

和》，双调之□□□《折桂令》《梅花酒》《尾声》共十四曲，皆字句不拘，可以增损，此乐曲上之进步也。其二则由叙事体而变为代言体也。宋人大曲，就其现存者观之，皆为叙事体。金之诸宫调，虽有代言之处，而其大体只可谓之叙事。独元杂剧于科白中叙事，而曲文全为代言。虽宋金时或当已有代言体之戏曲，而就现存者言之，则断自元剧始，不可谓非戏曲上之一大进步也。此二者之进步，一属形式，一属材质，二者兼备，而后我中国之真戏曲出焉。

　　顾自元剧之进步言之，虽若出于创作者，然就其形式分析观之，则颇不然。元剧所用曲，据周德清《中原音韵》所记，则黄钟宫二十四章，正宫二十五章，大石调二十一章，小石调五章，仙吕四十二章，中吕三十二章，南吕二十一章，双调一百章，越调三十五章，商调十六章，商角调六章，般涉调八章，都三百三十五章（章即曲也）。而其中小石、商角、般涉三调，元剧中从未用之。故陶九成《辍耕录》（卷二十七）无此三调之曲，仅有正宫二十五章，黄钟十五章，南吕二十章，中吕三十八章，仙吕三十六章，商调十六章，大石十九章，双调六十章，都二百三十章。二者不同，观《太和正音谱》所录，全与《中原音韵》同。则以曲言之，陶说为未备矣。然剧中所用，则出于《陶录》二百三十章外者甚少。此外百余章，不过元人小令套数中用之耳。今就此三百三十五章研究之，则其曲为前此所有者几半。更分析之，则出于大曲者十一：

　　《降黄龙衮》（黄钟）《小梁州》《六么遍》（以上正宫）《催拍子》（大石）《伊州遍》（小石）《八声甘州》《六么序》《六么令》（以上仙吕）《普天乐》（《宋史·乐志》，太宗撰大曲，有《平晋普天乐》，此或其略

语也。)《齐天乐》(以上中吕)《梁州第七》(南吕)

出于唐宋词者七十有四:

《醉花阴》《喜迁莺》《贺圣朝》《昼夜乐》《人月圆》《抛球乐》《侍香金童》《女冠子》(以上黄钟宫)《滚绣球》《菩萨蛮》(以上正宫)《归塞北》(即词之《望江南》)《雁过南楼》(晏殊《珠玉词》《清商怨》中有此句,其调即词之《清商怨》。)《念奴娇》《青杏儿》(宋词作《青杏子》)《还京乐》《百字令》(以上大石)《点绛唇》《天下乐》《鹊踏枝》《金盏儿》(词作《金盏子》)《忆王孙》《瑞鹤仙》《后庭花》《太常引》《柳外楼》(即《忆王孙》)(以上仙吕)《粉蝶儿》《醉春风》《醉高歌》《上小楼》《满庭芳》《剔银灯》《柳青娘》《朝天子》(以上中吕)《乌夜啼》《感皇恩》《贺新郎》(以上南吕)《驻马听》《夜行船》《月上海棠》《风入松》《万花方三台》《滴滴金》《太清歌》《捣练子》《快活年》(宋词作《快活年近拍》)《豆叶黄》《川拨棹》(宋词作《拨棹子》)《金盏儿》《也不罗》(原注即《野落索》,案其调,即宋词之《一落索》也。)《行香子》《碧玉箫》《骤雨打新荷》《减字木兰花》《青玉案》《鱼游春水》(以上双调)《金蕉叶》《小桃红》《三台印》《要三台》《梅花引》《看花回》《南乡子》《糖多令》(以上越调)《集贤宾》《逍遥乐》《望远行》《玉抱肚》《秦楼月》(以上商调)《黄莺儿》《踏莎行》《垂丝钓》《应天长》(以上商角调)《哨遍》《瑶台月》(以上般涉调)

其出于诸宫调中各曲者二十有九:

《出队子》《刮地风》《寨儿令》《神仗儿》《四门子》《文如锦》《啄木儿煞》(以上黄钟)《脱布衫》(正宫)《荼蘼香》《玉翼蝉煞》(以上大石)《赏花时》《胜葫芦》《混江龙》(以上仙吕)《迎仙客》《石榴花》《鹘打兔》《乔捉蛇》(以上中吕)《一枝花》《牧羊

关》(以上南吕)《搅筝琶》《庆宣和》(以上双调)《斗鹌鹑》《青山口》《凭栏人》《雪里梅》(以上越调)《耍孩儿》《墙头花》《急曲子》《麻婆子》(以上般涉调)

然则此三百三十五章，出于古曲者一百有十，殆当全数之三分之一。虽其词字句之数，或与古词不同，当由时代迁移之故；其渊源所自，要不可诬也。此外曲名，尚有虽不见于古词曲，而可确知其非创造者如下：

《六国朝》(大石)

曾敏行《独醒杂志》(卷五)："先君尝言宣和末客京师，街巷鄙人，多歌蕃曲，名曰《异国朝》《四国朝》《六国朝》《蛮牌序》《蓬蓬花》等。其言至俚，一时士大夫亦皆歌之。"则汴宋末已有此曲也。

《憨郭郎》(大石)

《乐府杂录》傀儡子条云："其引歌舞有郭郎者，发正秃，善优笑，闾里呼为郭郎，凡戏场必在俳儿之首也。"《后山诗话》载杨大年《傀儡诗》："鲍老当筵笑郭郎"，则宋时尚有之，其曲当出宋代也。

《叫声》(中吕)

《事物纪原》(卷九)吟叫条："嘉祐末，仁宗上仙，四海遏密，故市井初有叫果子之戏。其本盖自至和、嘉祐之间，叫《紫苏丸》，洎乐工杜人经《十叫子》始也。"京师凡卖一物，必有声韵，其吟哦俱不同，故市人采其声调，间以词章，以为戏乐也。今盛行于世，又谓之吟哦也。《梦粱录》(卷二十)："今街市与宅院，往往效京师叫声，以市井诸色歌叫卖合之声，采合宫商，成其词也。"

《快活三》(中吕)

《东京梦华录》(卷七):"关扑有名者,《任大头》《快活三》之类。"《武林旧事》(卷二):"舞队有《快活三郎》《快活三娘》二种",盖亦宋时语也。

《鲍老儿》《古鲍老》(中吕)

杨文公诗:"鲍老当筵笑郭郎。"《武林旧事》(卷二):"舞队中有《大小斫刀鲍老》《交衮鲍老》"则亦宋时语也。

《四边静》(中吕)

《云麓漫钞》(卷四):"巾之制,有圆顶、方顶、砖顶、琴顶,秦伯阳又以砖顶服,去顶上之重纱,谓之四边净。"则此亦宋时语也。

《乔捉蛇》(中吕)

《武林旧事》(卷二):"舞队中有《乔捉蛇》",金人院本名目中,亦有《乔捉蛇》一本。

《拨不断》(仙吕)

《武林旧事》(卷六):"唱《拨不断》有张胡子、黄三二人",则亦宋时旧曲也。

《太平令》(仙吕)

《梦粱录》(卷二十):"绍兴年间,有张五牛大夫,因听动鼓板中有《太平令》或赚鼓板,遂撰为赚。"则亦宋时旧曲也。

此上十章,虽不见于现存宋词中;然可证其为宋代旧曲,或为宋时习用之语,则其有所本,盖无可疑。由此推之,则其他二百十余章,其为宋金旧曲者,当复不鲜,特无由证明之耳。

虽元剧诸曲配置之法,亦非尽由创造。《梦粱录》谓:"宋之缠达、引子后只有两腔,迎互循环。"今于元剧仙吕宫、正宫中

曲，实有用此体例者。今举其例：如马致远《陈抟高卧》剧第一折（仙吕），第五曲后，实以《后庭花》《金盏儿》二曲迎互循环。今举其全折之曲名：（仙吕）《点绛唇》《混江龙》《油葫芦》《天下乐》《醉中天》《后庭花》《金盏儿》《后庭花》《金盏儿》《醉中天》《金盏儿》《赚煞》。

郑廷玉《看钱奴买冤家债主》第二折，则其例更明：（正宫）《端正好》《滚绣球》《倘秀才》《滚绣球》《倘秀才》《滚绣球》《倘秀才》《滚绣球》《倘秀才》《塞鸿秋》《随煞》。此中《端正好》一曲，当宋缠达中之引子，而以《滚绣球》《倘秀才》二曲循环迎互，至于四次，《随煞》则当缠达之尾声，唯其上多《塞鸿秋》一曲。《陈抟高卧》剧之第四折亦然。其全折之曲名如下：（正宫）《端正好》《滚绣球》《倘秀才》《滚绣球》《倘秀才》《叨叨令》《倘秀才》《滚绣球》《倘秀才》《滚绣球》《倘秀才》《三煞》《二煞》《煞尾》。

元刊无名氏《张千替杀妻》杂剧第二折亦同，《端正好》《滚绣球》《倘秀才》《滚绣球》《倘秀才》《滚绣球》《倘秀才》《滚绣球》《叨叨令》《尾声》。此亦皆以《滚绣球》《倘秀才》二曲相循环，中唯杂以《叨叨令》一曲。他剧正宫曲中之相循环者，亦皆用此二曲。故《中原音韵》于此二曲下皆注子母调。此种自宋代缠达出，毫无可疑。可知元剧之构造，实多取诸旧有之形式也。

且不独元剧之形式为然，即就其材质言之，其取诸古剧者不少。兹列表以明之。

元 杂 剧		宋官本杂剧	金院本名目	其 他
作 者	剧 名			
关汉卿	姑苏台范蠡进西施		范 蠡	董颖薄媚大曲
同	包待制三勘蝴蝶梦		蝴蝶梦	
同	隋炀帝牵龙舟		牵龙舟	
同	刘盼盼闹衡州		刘盼盼	
高文秀	刘先主襄阳会		襄阳会	
白 朴	鸳鸯简墙头马上（一作裴少俊墙头马上）	裴少俊伊州	鸳鸯简墙头马	
同	崔护谒浆	崔护六么崔护逍遥乐		
庾天锡	隋炀帝风月锦帆舟		牵龙舟	
同	薛昭误入兰昌宫		兰昌宫	
同	封骘先生骂上元	封骘中和乐		
李文蔚	蔡逍遥醉写石州慢		蔡逍遥	
李直夫	尾生期女浸蓝桥		浸蓝桥	
吴昌龄	唐三藏西天取经		唐三藏	
同	张天师断风花雪月	风花雪月爨	风花雪月	
王实甫	韩彩云丝竹芙蓉亭		芙蓉亭	
同	崔莺莺待月西厢记	莺莺六么		董解元西厢诸宫调
李寿卿	船子和尚秋莲梦	舟子和尚四不犯		
尚仲贤	海神庙王魁负桂英	王魁三乡题		宋末有王魁戏文
同	凤凰坡越娘背灯	越娘道人欢		
同	洞庭湖柳毅传书	柳毅大圣乐		

续表

元 杂 剧		宋官本杂剧	金院本名目	其 他
作 者	剧 名			
同	崔护谒浆	（见前）		
同	张生煮海		张生煮海	
史九敬先	茶间四友庄周梦		庄周梦	
郑光祖	崔怀宝月夜闻筝		月夜闻筝	
范 康	曲江池杜甫游春		杜甫游春	
沈 和	徐驸马乐昌分镜记			南宋有乐昌分镜戏文
周文质	孙武子教女兵			宋舞队有孙武子教女兵
赵善庆	孙武子教女兵			同上
无名氏	朱砂担滴水浮沤记	浮沤传永成双 浮沤暮云归		
同	逞风流王焕百花亭			宋末有王焕戏文
同	双斗医		双斗医	
同	十样锦诸葛论功		十样锦	

今元剧目录之见于《录鬼簿》、《太和正音谱》者，共五百余种。而其与古剧名相同，或出于古剧者，共三十二种。且古剧之目，存亡恐亦相半，则其相同者，想尚不止于此也。

由元剧之形式、材料两面研究之，可知元剧虽有特色，而非尽出于创造，由是其创作之时代，亦可得而略定焉。

第九章
元剧之时地

　　元杂剧之体创自何人，不见于记载。钟嗣成《录鬼簿》所著录，以关汉卿为首。宁献王《太和正音谱》以马致远为首。然《正音谱》之评曲也，于关汉卿则云："观其词语，乃可上可下之才；盖所以取者，初为杂剧之始，故卓以前列。"盖《正音谱》之次第，以词之甲乙论，而非以时代之先后。其以汉卿为杂剧之始，固与《录鬼簿》同也。汉卿时代，颇多异说。杨铁崖《元宫词》云："开国遗音乐府传，白翎飞上十三弦，大金优谏关卿在，《伊尹扶汤》进剧编。"此关卿当指汉卿而言。虽《录鬼簿》所录汉卿杂剧六十本中，无《伊尹扶汤》，而郑光祖所作杂剧目中有之。然马致远《汉宫秋》杂剧中，有云："不说它《伊尹扶汤》，则说那《武王伐纣》。"案《武王伐纣》，乃赵文殷所作杂剧，则《伊尹扶汤》，亦必为杂剧之名。马致远时代，在汉卿之后，郑光祖之前，则其所云《伊尹扶汤》剧，自当为关氏之作，而非郑氏之作。其不见于《录鬼簿》者，亦犹其所作《窦娥冤》《续西厢》等，亦未为钟氏所著录也。杨诗云云，正指汉卿，则汉卿固逮事

金源矣。《录鬼簿》云："汉卿，大都人，太医院尹。"明蒋仲舒《尧山堂外记》（卷六十八）则云："金末为太医院尹，金亡不仕。"则不知所据。据《辍耕录》（卷二十三），则汉卿至中统初尚存。案自金亡至元中统元年，凡二十六年。果使金亡不仕，则似无于元代进杂剧之理。宁视汉卿生于金代，仕元，为太医院尹，为稍当也。又《鬼董》五卷末，有元泰定丙寅临安钱孚跋云："关解元之所传"，后人皆以解元即为汉卿。《尧山堂外纪》遂误以此书为汉卿所作，钱氏《元史·艺文志》仍之。案解元之称，始于唐；而其见于正史也，始于《金史·选举志》。金人亦喜称人为解元，如董解元是已。则汉卿得解，自当在金末。若元则唯太宗九年（金亡后三年），秋八月一行科举，后发而不举者七十八年。至仁宗延祐元年八月，始复以科目取士，遂为定制。故汉卿得解，即非在金世，亦必在蒙古太宗九年。至世祖中统之初，固已垂老矣。杂剧苟为汉卿所创，则其创作之时，必在金天兴与元中统间二三十年之中，此可略得而推测者也。

　　《正音谱》虽云汉卿为杂剧之始。然汉卿同时，杂剧家业已辈出，此未必由新体流行之速，抑由元剧之创作诸家亦各有所尽力也。据《录鬼簿》所载：于杨显之，则云与汉卿莫逆交，凡有珠玉，与公较之；于费君祥，则云与汉卿交，有《爱女论》行于世；于梁进之，则云与汉卿世交。又如红字李二、花李郎二人，皆注教坊刘要和婿。按《辍耕录》所载院本名目，前章既定为金人之作，而云教坊魏、武、刘三人鼎新编辑。刘疑即刘要和。金李治敬斋《古今黈》（卷一）云："近者伶官刘子才，蓄才人隐语数十卷。"疑亦此人，则其人自当在金末，而其婿之时代，当与汉卿不甚相远也。他如石子章，则《元遗山诗集》（卷九）有答

石子章兼送其行七律一首；李庭《寓庵集》（卷二），亦有送石子章北上七律一首。按寓庵生于金承安三年，卒于元至元十三年，其年代与遗山略同。如杂剧家之石子章，即《遗山》《寓庵集》中之人，则亦当与汉卿同时矣。

此外与汉卿同时者，尚有王实甫。《西厢记》五剧，《录鬼簿》属之实甫，后世或谓王作而关续之（都穆《南濠诗话》，王世贞《艺苑卮言》）；或谓关作而王续之者（《雍熙乐府》卷十九，载无名氏《西厢十咏》）。然元人一剧，如《黄粱梦》《骈骊袭》等，恒以数人合作，况五剧之多乎？且合作者，皆同时人，自不能以作者与续者定时代之先后也。则实甫生年，固不后于汉卿。又汉卿有《闺怨佳人拜月亭》一剧，实甫亦有《才子佳人拜月亭》剧，其所谱者乃金南迁时事，事在宣宗贞祐之初，距金亡二十年。或二人均及见此事，故各有此本欤。

此外元初杂剧家，其时代确可考者，则有白仁甫朴。据元王博文《天籁集序》谓："仁甫年甫七岁，遭壬辰之难。"又谓："中统初，开府史公，将以所业荐之于朝。"按壬辰为金哀宗天兴元年，时仁甫年七岁，则至中统元年庚辰，年正三十五岁，故于至元一统后，尚游金陵。盖视汉卿为后辈矣。

由是观之，则元剧创造之时代，可得而略定矣。至有元一代之杂剧，可分为三期：一、蒙古时代：此自太宗取中原以后，至至元一统之初。《录鬼簿》卷上所录之作者五十七人，大都在此期中。（中如马致远、尚仲贤、戴善甫，均为江浙行省务官，姚守中为平江路吏，李文蔚为江州路瑞昌县尹，赵天锡为镇江府判，张寿卿为浙江省掾史，皆在至元一统之后。侯正卿亦曾游杭州，然《录鬼簿》均谓之前辈名公才人，与汉卿无别，或其游宦江浙，为晚年之事矣。）其人皆北方人也。二、一统

时代：则自至元后至至顺间，《录鬼簿》所谓"已亡名公才人，与余相知或不相知者"是也。其人则南方为多，否则北人而侨寓南方者也。三、至正时代：《录鬼簿》所谓"方今才人"是也。此三期，以第一期之作者为最盛，其著作存者亦多，元剧之杰作，大抵出于此期中。至第二期，则除宫天挺、郑光祖、乔吉三家外，殆无足观；而其剧存者亦罕。第三期则存者更罕，仅有秦简夫、萧德祥、朱凯、王晔五剧，其去蒙古时代之剧远矣。

就诸家之时代，今取其有杂剧存于今者，著之。

第一期：关汉卿　杨显之　张国宝（一作国宾）　石子章　王实甫　高文秀　郑廷玉　白朴　马致远　李文蔚　李直夫　吴昌龄　武汉臣　王仲文　李寿卿　尚仲贤　石君宝　纪君祥　戴善甫　李好古　孟汉卿　李行道　孙仲章　岳伯川　康进之　孔文卿　张寿卿

第二期：杨梓　宫天挺　郑光祖　范康　金仁杰　曾瑞　乔吉

第三期：秦简夫　萧德祥　朱凯　王晔

此外如王子一、刘东生、谷子敬、贾仲名、杨文奎、杨景言、汤式，其名均不见《录鬼簿》。《元曲选》于谷子敬、贾仲名诸剧，皆云元人；《太和正音谱》则直以为明人。案王、刘诸人，不见他书；唯贾仲名，则元人有同姓名者。《元史·贾居贞传》："居贞字仲明，真定获鹿人，官至江西行省参知政事。卒于至元十七年，年六十三。"则尚为元初人，似非作曲之贾仲名。且《正音谱》宁献王所作，记其同时之人，当无大谬。又谷、贾二人之曲，虽气骨颇高，而伤于绮丽，颇与元曲不类；则视为明初人，当无大误也。

更就杂剧家之里居研究之，则如下表。

大 都	中 书 省 所 属			河南江北等处 行中书省所属		江浙等处行 中书省所属	
关汉卿	李好古	保定	陈无妄 东平	赵天锡	汴梁	金仁傑	杭州
王实甫	彭伯威	同	王廷秀 益都			范 康	同
庾天锡	白 朴	真定	武汉臣 济南	陆显之	同	沈 和	同
马致远	李文蔚	同	岳伯川 同	钟嗣成	同	鲍天祐	同
王仲文	尚仲贤	同	康进之 棣州	姚守中	洛阳	陈以仁	同
杨显之	戴善甫	同	吴昌龄 西京	孟汉卿	亳州	范居中	同
	李寿卿	太原					
纪君祥	侯正卿	同	刘唐卿 同	张鸣善	扬州	施 惠	同
费君祥	史九敬先	同	乔吉甫 同	孙子羽	同	黄天泽	同
费唐臣	江泽民	同	石君宝 平阳			沈 拱	同
张国宝	郑廷玉	彰德	于伯渊 同			周文质	同
石子章			赵公辅 同			萧德祥	同
李宽甫	赵文殷	同	狄君厚 同			陆登善	同
梁进之	陈宁甫	大名	孔文卿 同			王 晔	同
孙仲章	李进取	同	郑光祖 同			王仲元	同
赵明道	宫天挺	同	李行甫 同			杨 梓	嘉兴
李子中	高文秀	东平					
李时中	张时起	同					
曾 瑞	顾仲清	同					
	张寿卿	同					
王伯成 涿州	赵良弼	同					

由上表观之，则七十六人中，北人六十一，而南人十五。而北人之中，中书省所属之地，即今直隶山东西产者，又得四十二

人；而其中大都产者，十九人；且此四十二人中，其十分之九，为第一期之杂剧家，则杂剧之渊源地，自不难推测也。又北人之中，大都之外，以平阳为最多，其数当大都之五分之二。按《元史·太宗纪》："太宗二七年，耶律楚材请立编修所于燕京，经籍所于平阳，编集经史，至世祖至元二年，始徙平阳经籍所于京师。"则元初除大都外，此为文化最盛之地，宜杂剧家之多也。至中叶以后，则剧家悉为杭州人。中如宫天挺、郑光祖、曾瑞、乔吉、秦简夫、钟嗣成等，虽为北籍，亦均久居浙江。盖杂剧之根本地，已移而至南方，岂非以南宋旧都，文化颇盛之故欤。

元初，名臣中有作小令套数者；唯杂剧之作者，大抵布衣；否则为省掾令史之属。蒙古色目人中，亦有作小令套数者；而作杂剧者，则唯汉人。（其中唯李直夫为女直人。）盖自金末重吏，自掾史出身者，其任用反优于科目。至蒙古灭金，而科目之废，垂八十年，为自有科目来未有之事。故文章之士，非刀笔吏无以进身；则杂剧家之多为掾史，固自不足怪也。沈德符《万历野获编》（卷二十五）及臧懋循《元曲选序》，均谓蒙古时代，曾以词曲取士，其说固诞妄不足道。余则谓元初之废科目，却为杂剧发达之因。盖自唐宋以来，士之竞于科目者，已非一朝一夕之事，一旦废之，彼其才力无所用，而一于词曲发之。且金时科目之学，最为浅陋（观刘祁《归潜志》卷七、八、九数卷可知），此种人士，一旦失所业，固不能为学术上之事，而高文典册，又非其所素习也。适杂剧之新体出，逐多从事于此；而又有一二天才出于其间，充其才力，而元剧之作，遂为千古独绝之文字。然则由杂剧家之时代爵里，以推元剧创造之时代，及其发达之原因，如上所推论，固非想象之说也。

　　附考　案金以律赋策论取士。逮金亡后，科目虽废，民间犹有为此学者。如王博文、白仁甫，《天籁集序》谓："律赋为专门之学，而太素（太素，仁甫字）有能声，号后进之翘楚。"案仁甫，金亡时不及十岁，则其作律赋，必在科目已废之后。当时人士之热中科目如此。又元代士人不平之气，读宫天挺《范张鸡黍》剧第一、二折，可见一斑也。

第十章
元剧之存亡

　　元人所作杂剧，共若干种，今不可考。明李开先作《张小山乐府序》云："洪武初年，亲王之国，必以词曲千七百本赐之。"然宁献王权，亦当时亲王之一，其所作《太和正音谱》卷首，著录元人杂剧，仅五百三十五本，加以明初人所作，亦仅五百六十六本。则李氏之言或过矣。元钟嗣成《录鬼簿序》，作于至顺元年，而书中纪事，讫于至正五年。其所著录者，亦仅四百五十八本。虽此二书所未著录而见于他书，或尚传于今者，亦尚有之。然现今传本出于二书外者，不及百分之五，则李氏所云千七百本，或兼小令套数言之。而其中杂剧，至多当亦不出千种；又其煊赫有名者，大都尽于二书所录，良可信也。至明隆万间，而流传渐少。长兴臧懋循之刻《元曲选》也，从黄州刘延伯，借元人杂剧二百五十种。然其所刻百种内，已有明初人作六种（《儿女团圆》《金安寿》《城南柳》《误入桃源》《对玉梳》《萧淑兰》），则二百五十种中，亦非尽元人作矣。与臧氏同时刊行杂剧者，有无名氏之《元人杂剧选》，海宁陈与郊之《古名家杂剧》。而金陵唐氏世德堂亦

有汇刊之本。唐氏所刊，仅见残本三种：一为明王九思作，余二种皆《元曲选》所已刊。至《元人杂剧选》与《古名家杂剧》二书，至为罕观，存佚已不可知。第就其目观之，则《元人杂剧选》之出《元曲选》外者，仅马致远《踏雪寻梅》，罗贯中《龙虎风云会》，无名氏《九世同居》《符金锭》四种耳。《古名家杂剧》正续二集，虽多至六十种，然并刻明人之作，内同于《元曲选》者三十九种，同于《元人杂剧选》者一种；此外则除明周宪王、徐文长、汪南溟各四种外，所余唯八种，且为元为明，尚不可知。可知隆万间人所见元曲，当以臧氏为富矣。姚士粦《见只编》谓："汤海若先生妙于音律，酷嗜元人院本。自言箧中所藏，多世不常有，已至千种。"朱竹垞《静志居诗话》谓："山阴祁氏澹生堂所藏元明传奇，多至八百除部。"汤氏自言，未免过于夸大。若祁氏所藏，有明人作在内，则其中元剧，当亦不过二三百种。何元朗《四友斋丛说》（卷三十七），谓其家所藏杂剧本几三百种，则当时元剧存者，其数略可知矣。惟钱遵王也是园藏曲，则目录具存。其中确为元人作者一百四十一种；而注元明间人及古今无名氏杂剧者，凡二百有二种，共三百四十三种。其后钱书归泰兴季氏。《季沧苇书目》载钞本元曲三百种一百本，当即此书。则季氏之元曲三百种，当亦含明人作在内也。自是以后，藏书家罕注意元剧。唯黄氏丕烈，于题跋中时时夸其所藏词曲之富，而其所跋《元曲》，仅《太平乐府》数种。向颇疑其夸大，然其所藏《元刊杂剧三十种》，今藏乃显于世。此书木函上，刊黄氏手书题字，有云"《元刻古今杂剧乙编》。士礼居藏。"不知当时共有几编。而其前尚有甲编，则固无疑。如甲编种数与乙编同，则其所藏元刊杂剧，当有六十种，可谓最大之秘笈矣。今甲

编存佚不可知，但就其乙编言之，则三十种中为《元曲选》所无者，已有十七种。合以《元曲选》中真元剧九十四种，与《西厢》五剧，则今日确存之元剧，而为吾辈所能见者，实得一百十六种。今从《录鬼簿》之次序，并补其所未载者，叙录之如下：

关汉卿十三本（凡元刊本均不著作者姓名，并识。）

《关张双赴西蜀梦》（元刊本。《录鬼簿》《太和正音谱》并著录。《正音谱》作《双赴梦》。）

《闺怨佳人拜月亭》（元刊本。《录鬼簿》《正音谱》《也是园书目》并著录。亭《录鬼簿》作庭。《钱目》作《王瑞兰私祷拜月亭》。）

《钱大尹智宠谢天香》（《元曲选》甲集下。《录鬼簿》《正音谱》《也是园书目》并著录。）

《杜蕊娘智赏金线池》（《元曲选》辛集上。《录鬼簿》《正音谱》《也是园书目》著录。）

《望江亭中秋切鲙旦》（《元曲选》癸集上。《录鬼簿》《正音谱》《也是园书目》著录。）

《赵盼儿风月救风尘》（《元曲选》乙集上。《录鬼簿》《正音谱》《也是园书目》著录。《录鬼簿》作《烟月旧风尘》。）

《关大王单刀会》（元刊本。《录鬼簿》《正音谱》《也是园书目》著录。）

《温太真玉镜台》（《元曲选》甲集下。《录鬼簿》《正音谱》《也是园书目》著录。）

《诈妮子调风月》（元刊本。《录鬼簿》《正音谱》著录。）

《包待制三勘蝴蝶梦》（《元曲选》丁集下。《正音谱》《也是园书目》著录。）

《感天动地窦娥冤》（《元曲选》壬集下。《正音谱》《也是园书目》著录。）

《包待制智斩鲁斋郎》（《元曲选》戊集下。《也是园书目》著录，作元无名氏，《元曲选》题元大都关汉卿撰。）

《崔莺莺待月西厢记》第五剧（明归安凌氏覆周定王刊本。近贵池刘氏覆凌本。他本皆改易体例，不足信据。《南濠诗话》《艺苑卮言》，皆以第五剧为汉卿作是也。）

高文秀三本

《黑旋风双献功》（《元曲选》丁集下。《录鬼簿》《正音谱》著录。《录鬼簿》作《黑旋风双献头》。）

《须贾诨范叔》（《元曲选》庚集下。《录鬼簿》《正音谱》《也是园书目》著录。《录鬼簿》作《须贾诨范雎》。）

《好酒赵元遇上皇》（元刊本。《录鬼簿》《正音谱》《也是园书目》著录。）

郑廷玉五本

《楚昭王疏者下船》（元刊本。《元曲选》乙集下。《录鬼簿》《正音谱》《也是园书目》著录。）

《包待制智勘后庭花》（《元曲选》己集上。《录鬼簿》《正音谱》《也是园书目》著录。）

《布袋和尚忍字记》（《元曲选》庚集上。《录鬼簿》《正音谱》《也是园书目》著录。）

《看钱奴买冤家债主》（元刊本。《元曲选》癸集上。《录鬼簿》《正音谱》《也是园书目》著录。）

《崔府君断冤家债主》（《元曲选》庚集上。《也是园书目》著录，作元郑廷玉撰。《元曲选》题元无名氏撰。）

白朴二本

《唐明皇秋夜梧桐雨》（《元曲选》丙集上。《录鬼簿》《正音谱》《也是园书目》著录。）

《裴少俊墙头马上》（《元曲选》乙集下。《录鬼簿》《正音谱》《也是园书目》著录。《录鬼簿》作《鸳鸯简墙头马上》。）

马致远六本

《江州司马青衫泪》（《元曲选》己集上。《录鬼簿》《正音谱》《也是园书目》著录。）

《吕洞宾三醉岳阳楼》（《元曲选》丁集下。《录鬼簿》《正音谱》《也是园书目》著录。）

《太华山陈抟高卧》（元刊本。《元曲选》戊集上。《录鬼簿》《正音谱》《也是园书目》著录。）

《破幽梦孤雁汉宫秋》（《元曲选》甲集上。《录鬼簿》《正音谱》《也是园书目》著录。《录鬼簿》无"破幽梦"三字。）

《半夜雷轰荐福碑》（《元曲选》丁集上。《正音谱》《也是园书目》著录。）

《马丹阳三度任风子》（元刊本，《元曲选》癸集下。《正音谱》《也是园书目》著录。）

李文蔚一本

《同乐院燕青博鱼》（《元曲选》乙集上。《录鬼簿》《正音谱》《也是园书目》著录。《录鬼簿》作《报冤台燕青扑鱼》。）

李直夫一本

《便宜行事虎头牌》（《元曲选》丙集上。《录鬼簿》《正音谱》《也是园书目》著录。《录鬼簿》作《武元皇帝虎头牌》。）

吴昌龄二本

《张天师断风花雪月》（《元曲选》乙集上。《录鬼簿》《正音谱》著录。《录鬼簿》作《张天师夜断辰钩月》，《正音谱》作《辰钩月》。）

《花间四友东坡梦》（《元曲选》辛集上。《正音谱》《也是园书目》著录。）

王实甫二本

《崔莺莺待月西厢记》（明归安凌氏覆周定王刊本。近覆凌本，《录鬼簿》《正音谱》《也是园书目》著录。）

《四丞相歌舞丽春堂》（《元曲选》己集上。《录鬼簿》《正音谱》《也是园书目》著录。《录鬼簿》"四丞相"作"四大王"。）

武汉臣三本

《散家财天赐老生儿》（元刊本。《元曲选》丙集上。《录鬼簿》《正音谱》《也是园书目》著录。）

《李素兰风月玉壶春》（《元曲选》丙集下。《也是园书目》著录，作元无名氏；《元曲选》题武汉臣撰。）

《包待制智勘生金阁》（《元曲选》癸集下。《也是园书目》著录，作元无名氏；《元曲选》题武汉臣撰。）

王仲文一本

《救孝子烈母不认尸》（《元曲选》戊集上。《录鬼簿》《正音谱》著录。）

李寿卿二本

《说专诸伍员吹箫》（《元曲选》丁集下。《录鬼簿》《正音谱》《也是园书目》著录。）

《月明和尚度柳翠》（《元曲选》辛集下。《录鬼簿》《正音谱》《也是园书目》著录。《录鬼簿》作《月明三度临歧柳》。）

尚仲贤四本

《洞庭湖柳毅传书》（《元曲选》癸集上。《录鬼簿》《正音谱》《也是园书目》著录。）

《尉迟公三夺槊》（元刊本。《录鬼簿》《正音谱》著录。）

《汉高祖濯足气英布》（元刊本。《元曲选》辛集上。《录鬼簿》《正音谱》《也是园书目》著录。《元曲选》不著谁作。）

《尉迟公单鞭夺槊》（《元曲选》庚集下。《也是园书目》著录。）

石君宝三本

《鲁大夫秋胡戏妻》（《元曲选》丁集上。《录鬼簿》《正音谱》《也是园书目》著录。）

《李亚仙诗酒曲江池》（《元曲选》乙集下。《录鬼簿》《正音谱》著录。）

《诸宫调风月紫云庭》（元刊本。《录鬼簿》《正音谱》著录。《录鬼簿》"庭"作"亭"，又戴善甫亦有《宫调风月紫云亭》，此不知石作或戴作也。）

杨显之二本

《临江驿潇湘夜雨》（《元曲选》乙集上。《录鬼簿》《正音谱》《也是园书目》著录。）

《郑孔目风雪酷寒亭》（《元曲选》己集下。《录鬼簿》《正音谱》《也是园书目》著录。"郑孔目"《录鬼簿》作"萧县君"。）

纪君祥一本

《赵氏孤儿冤报冤》（元刊本。《元曲选》壬集上。《录鬼簿》《正音谱》《也是园书目》著录。"冤报冤"《钱目》作"大报仇"。）

戴善甫一本

《陶学士醉写风光好》（《元曲选》丁集上。《录鬼簿》《正音谱》《也是园书目》著录。"陶学士"《录鬼簿》作"陶秀实"。）

李好古一本

《沙门岛张生煮海》（《元曲选》癸集下。《录鬼簿》《正音谱》《也是园书目》著录。《录鬼簿》无"沙门岛"三字。）

张国宾三本

《公孙汗衫记》（元刊本。《元曲选》甲集下。《录鬼簿》《正音谱》著录。《录鬼簿》"公"字上有"相国寺"三字，《元曲选》作《相国寺公孙合汗

衫》。)

《薛仁贵衣锦还乡》（元刊本。《元曲选》乙集下。《录鬼簿》《正音谱》著录。）

《罗李郎大闹相国寺》（《元曲选》壬集下。《也是园书目》著录，元无名氏；《元曲选》题元张国宾撰。）

石子章一本

《秦翛然竹坞听琴》（《元曲选》壬集上。《录鬼簿》《正音谱》《也是园书目》著录。）

孟汉卿一本

《张鼎智勘魔合罗》（元刊本。《元曲选》辛集下。《录鬼簿》《正音谱》《也是园书目》著录。《钱目》及《元曲选》作《张孔目智勘魔合罗》。）

李行道一本

《包待制智勘灰阑记》（《元曲选》庚集上。《录鬼簿》《正音谱》著录。）

王伯成一本

《李太白贬夜郎》（元刊本。《录鬼簿》《正音谱》著录。）

孙仲章一本

《河南府张鼎勘头巾》（《元曲选》丁集下。《也是园书目》著录。《录鬼簿》孙仲章下无此本，而陆登善下有之，《元曲选》题元孙仲章撰。）

康进之一本

《梁山泊李逵负荆》（《元曲选》壬集下。《录鬼簿》《正音谱》著录。《录鬼簿》作《梁山泊黑旋风负荆》。）

岳伯川一本

《岳孔目借铁拐李还魂》（元刊本。《元曲选》丙集下。《录鬼簿》《正音谱》《也是园书目》著录。《录鬼簿》《元曲选》作《吕洞宾度铁拐李》，《钱目》作《铁拐李借尸还魂》。）

狄君厚一本

　　《晋文公火烧介子推》（元刊本。《录鬼簿》《正音谱》著录。）

孔文卿一本

　　《东窗事犯》（元刊本。《录鬼簿》《正音谱》《也是园书目》著录。《录鬼簿》《钱目》均作《秦太师东窗事犯》，案金仁傑亦有此本，未知孔作或金作也。）

张寿卿一本

　　《谢金莲诗酒红梨花》（《元曲选》庚集上。《录鬼簿》《正音谱》《也是园书目》著录。）

马致远、李时中、花李郎、红字李二合作一本

　　《邯郸道省悟黄粱梦》（《元曲选》戊集上。《录鬼簿》《正音谱》《也是园书目》著录。《录鬼簿》《钱目》作《开坛阐教黄粱梦》。）

宫天挺一本

　　《死生交范张鸡黍》（元刊本。《元曲选》己集上。《录鬼簿》《正音谱》《也是园书目》著录。）

郑光祖四本

　　《㑇梅香翰林风月》（《元曲选》庚集下。《录鬼簿》《正音谱》《也是园书目》著录。《钱目》作《㑇梅香骗翰林风月》。）

　　《周公辅成王摄政》（元刊本。《录鬼簿》《正音谱》著录。）

　　《醉思乡王粲登楼》（《元曲选》戊集下。《录鬼簿》《正音谱》《也是园书目》著录。）

　　《迷青琐倩女离魂》（《元曲选》戊集上。《录鬼簿》《正音谱》《也是园书目》著录。）

金仁傑一本

　　《萧何追韩信》（元刊本。《录鬼簿》《正音谱》著录。《录鬼簿》作《萧何月夜追韩信》。）

范康一本

　　《陈季卿悟道竹叶舟》（元刊本。《元曲选》己集下。《录鬼簿》《正音谱》《也是园书目》著录。）

曾瑞一本

　　《王月英元夜留鞋记》（《元曲选》辛集上。《录鬼簿》《正音谱》《也是园书目》著录。《录鬼簿》作《佳人才子误元宵》。）

乔吉甫三本

　　《玉箫女两世姻缘》（《元曲选》己集下。《录鬼簿》《正音谱》《也是园书目》著录。）

　　《杜牧之诗酒扬州梦》（《元曲选》戊集下。《录鬼簿》《正音谱》《也是园书目》著录。）

　　《李太白匹配金钱记》（《元曲选》甲集上。《录鬼簿》《正音谱》《也是园书目》著录。《录鬼簿》作《唐明皇御断金钱记》。）

秦简夫二本

　　《东堂老劝破家子弟》（《元曲选》乙集上。《录鬼簿》《正音谱》《也是园书目》著录。）

　　《宜秋山赵礼让肥》（《元曲选》己集下。《录鬼簿》《正音谱》《也是园书目》著录。）

萧德祥一本

　　《王翛然断杀狗劝夫》（《元曲选》甲集下。《录鬼簿》《也是园书目》著录。《钱目》作无名氏撰。）

朱凯一本

　　《昊天塔孟良盗骨殖》（《元曲选》甲集下。《录鬼簿》《正音谱》著录。《录鬼簿》无"昊天塔"三字，《正音谱》及《元曲选》作元无名氏撰。）

王晔一本

　　《破阴阳八封桃花女》（《元曲选》戊集下。《录鬼簿》《也是园书目》

著录。《钱目》作元无名氏撰。)

杨梓一本

《霍光鬼谏》(元刊本。《正音谱》著录,作元无名氏撰。今据姚桐寿《乐郊私语》定为杨梓撰。)

李致远一本

《都孔目风雨还牢末》(《元曲选》癸集上。《正音谱》《也是园书目》著录,均作元无名氏撰。《元曲选》题元李致远撰。《钱目》作《小妻大妇还牢末》。)

杨景贤一本

《马丹阳度脱刘行首》(《元曲选》辛集上。《正音谱》《也是园书目》,均作无名氏撰。《元曲选》题元杨景贤撰,或与明初之杨景言为一人。)

无名氏二十七本

《严子陵垂钓七里滩》(元刊本。各家均未著录,唯《录鬼簿》宫天挺条下有《严子陵钓鱼台》。此剧气骨,亦与宫氏《范张鸡黍》相似,疑或即此本。)

《诸葛亮博望烧屯》(元刊本。《正音谱》《也是园书目》著录。)

《张千替杀妻》(元刊本。《正音谱》著录,作《张子替杀妻》。)

《小张屠焚儿救母》(元刊本。各家均未著录。)

《陈州粜米》(《元曲选》甲集上。未著录。)

《玉清庵错送鸳鸯被》(《元曲选》甲集上。《也是园书目》著录。)

《随何赚风魔蒯通》(《元曲选》甲集上。未著录。)

《争报恩三虎下山》(《元曲选》甲集下。未著录。)

《庞居士误放来生债》(《元曲选》乙集下。未著录。)

《朱砂担滴水浮沤记》(《元曲选》丙集上。《正音谱》《也是园书目》著录。)

《包待制智赚合同文字》(《元曲选》丙集上。《也是园书目》著录。)

《冻苏秦衣锦还乡》(《元曲选》丙集下。《正音谱》著录，作《苏秦还乡》，又有《张仪冻苏秦》一本。)

《小尉迟将斗将认父归朝》(《元曲选》丙集下。《也是园书目》著录，作《小尉迟将斗将将鞭认父》。)

《神奴儿大闹开封府》(《元曲选》丁集上。《正音谱》《也是园书目》著录。)

《谢金吾诈拆清风府》(《元曲选》丁集上。未著录。)

《庞涓夜走马陵道》(《元曲选》戊集上。《正音谱》《也是园书目》著录。)

《朱太守风雪渔樵记》(《元曲选》戊集下。《也是园书目》著录。)

《孟德耀举案齐眉》(《元曲选》己集上。《正音谱》《也是园书目》著录。)

《李云英风送梧桐叶》(《元曲选》庚集下。《也是园书目》著录。)

《两军师隔江斗智》(《元曲选》辛集上。未著录。)

《玎玎珰珰盆儿鬼》(《元曲选》辛集下。《正音谱》《也是园书目》著录。)

《逞风流王焕百花亭》(《元曲选》壬集上。《也是园书目》著录。)

《锦云堂暗定连环计》(《元曲选》壬集上。《正音谱》《也是园书目》著录。《正音谱》作《王允连环计》。《钱目》作《锦云堂美女连环计》。)

《金水桥陈琳抱妆匣》(《元曲选》壬集上。《正音谱》《也是园书目》著录。)

《风雨像生货郎旦》(《元曲选》癸集上。《正音谱》《也是园书目》著录。)

《萨真人夜断碧桃花》(《元曲选》癸集上。《也是园书目》著录，"夜断"作"夜斩"。)

《冯玉兰夜月泣江舟》（《元曲选》癸集下。未著录。）

上百十六本，我辈今日所据以为研究之资者，实止于此。此外零星折数，如白朴之《箭射双雕》，费唐臣之《苏子瞻风雪贬黄州》，李进取之《神龙殿栾巴噀酒》，赵明道之《陶朱公范蠡归湖》，鲍天祐之《王妙妙死哭秦少游》，周文质之《持汉节苏武还乡》，《雍熙乐府》中均有一折，吾人耳目所及，仅至于此。至如明季所刊之《元人杂剧选》《古名家杂剧》与钱遵王所藏钞本，虽绝不经见，要不能遽谓之自已佚。此外佚籍，恐尚有发见之一日，但以大数计之，恐不能出二百种以上也。

第十一章
元剧之结构

　　元剧以一宫调之曲一套为一折。普通杂剧，大抵四折，或加楔子。案《说文》（六）："楔，櫼也"。今木工于两木间有不固处，则斫木札入之，谓之楔子，亦谓之櫼。杂剧之楔子亦然。四折之外，意有未尽，则以楔子足之。昔人谓北曲之楔子，即南曲之引子，其实不然。元剧楔子，或在前，或在各折之间，大抵用仙吕《赏花时》或《端正好》二曲。唯《西厢记》第二剧中之楔子，则用正宫《端正好》全套，与一折等，其实亦楔子也。除楔子计之，仍为四折。唯纪君祥之《赵氏孤儿》，则有五折又有楔子：此为元剧变例。又张时起之《赛花月秋千记》，今虽不存；然据《录鬼簿》所记，则有六折。此外无闻焉。若《西厢记》之二十折，则自五剧构成，合之为一，分之则仍为五。此在元剧中，亦非仅见之作。如吴昌龄之《西游记》，其书至国初尚存，其著录于《也是园书目》者云四卷，见于曹寅《楝亭书目》者云六卷。明凌濛初《西厢序》云："吴昌龄《西游记》有六本"，则每本为一卷矣。凌氏又云："王实甫《破窑记》《丽春园》《贩茶

船》《进梅谏》《于公高门》，各有二本。关汉卿《破窑记》《浇花旦》，亦有二本。"此必与《西厢记》同一体例。此外《录鬼簿》所载：如李文蔚有《谢安东山高卧》下注云："赵公辅次本"，而于赵公辅之《晋谢安东山高卧》下，则注云："次本"；武汉臣有《虎牢关三战吕布》，下注云："郑德辉次本"，而于郑德辉此剧下，则注云："次本"。盖李、武二人作前本，而赵、郑续之，以成一全体者也。余如武汉臣之《曹伯明错勘赃》，尚仲贤之《崔护谒浆》，赵子祥之《太祖夜斩石守信》《风月害夫人》，赵文殷之《宦门子弟错立身》，金仁杰之《蔡琰还朝》，皆注次本。虽不言所续何人，当亦续《西厢记》之类。然此不过增多剧数，而每剧之以四折为率，则固无甚出入也。

　　杂剧之为物，合动作、言语、歌唱三者而成。故元剧对此三者，各有其相当之物。其记动作者，曰科；记言语者，曰宾、曰白；记所歌唱者，曰曲。元剧中所记动作，皆以科字终。后人与白并举，谓之科白，其实自为二事。《辍耕录》记金人院本，谓教坊魏、武、刘三人鼎新编辑，魏长于念诵，武长于筋斗，刘长于科泛。科泛或即指动作而言也。宾白，则余所见周宪王自刊杂剧，每剧题目下，即有全宾字样。明姜南《抱璞简记》（《续说郛》卷十九）曰："北曲中有全宾全白。两人相说曰宾，一人自说曰白。"则宾白又有别矣。臧氏《元曲选序》云："或谓元取士有填词科，（中略）主司所定题目外，止曲名及韵耳。其宾白，则演剧时伶人自为之，故多鄙俚蹈袭之语。"填词取士说之妄，今不必辨。至谓宾白为伶人自为，其说亦颇难通。元剧之词，大抵曲白相生；苟不兼作白，则曲亦无从作，此最易明之理也。今就其存者言之，则《元曲选》中百种，无不有白，此犹可诿为明人之作

也。然白中所用之语，如马致远《荐福碑》剧中之"曳剌"，郑光祖《王粲登楼》剧中之"点汤"，一为辽金人语，一为宋人语，明人已无此语，必为当时之作无疑。至《元刊杂剧三十种》，则有曲无白者诚多；然其与《元曲选》复出者，字句亦略相同，而有曲白相生之妙，恐坊间刊刻时，删去其白，如今日坊刊脚本然。盖白则人人皆知，而曲则听者不能尽解。此种刊本，当为供观剧者之便故也。且元剧中宾白，鄙俚蹈袭者固多，然其杰作如《老生儿》等，其妙处全在于白。苟去其白，则其曲全无意味。欲强分为二人之作，安可得也。且周宪王时代，去元未远，观其所自刊杂剧，曲白俱全；则元剧亦当如此，愈以知臧说之不足信矣。

元剧每折唱者，止限一人，若末若旦；他色则有白无唱，若唱则限于楔子中；至四折中之唱者，则非末若旦不可；而末若旦所扮者，不必皆为剧中主要之人物；苟剧中主要之人物，于此折不唱，则亦退居他色，而以末若旦扮唱者，此一定之例也。然亦有出于例外者，如关汉卿之《蝴蝶梦》第三折，则旦之外，徕儿亦唱；尚仲贤之《气英布》第四折，则正末扮探子唱，又扮英布唱；张国宾之《薛仁贵》第三折，则丑扮禾旦上唱，正末复扮伴哥唱；范子安之《竹叶舟》第三折，则首列御寇唱，次正末唱。然《气英布》剧探子所唱，已至尾声，故元刊本及《雍熙乐府》所选，皆至尾声而止，后三曲或后人所加。《蝴蝶梦》《薛仁贵》中，徕及丑所唱者，既非本宫之曲，且刊本中皆低一格，明非曲。《竹叶舟》中，列御寇所唱，明曰道情，至下《端正好》曲，乃入正剧。盖但以供点缀之用，不足破元剧之例也。唯《西厢记》第一、第四、第五剧之第四折，皆以二人唱。今《西厢》只

有明人所刊，其为原本如此，抑由后人窜入，则不可考矣。

元剧脚色中，除末旦主唱为当场正色外，则有净有丑。而末旦二色，支源弥繁，今举其见于元剧者：则末有外末、冲末、二末、小末，且旦有老旦、大旦、小旦、旦徕、色旦、搽旦、外旦、贴旦等。《青楼集》云："凡妓以墨点破其面为花旦"，元剧中之色旦、搽旦，殆即是也。元剧有外旦、外末，而又有外；外则或扮男，或扮女，当为外末、外旦之省。外末、外旦之省为外，犹贴旦之后省为贴也。案《宋史·职官志》："凡直馆院则谓之馆职，以他官兼者谓之贴职。"又《武林旧事》（卷四）"乾淳教坊乐部，有衙前，有和顾"，而和顾人中，如朱和、蒋宁、王原全下，皆注云"次贴衙前"，意当与贴职之贴同，即谓非衙前而充衙前（衙前谓临安府乐人）也。然则曰冲、曰外、曰贴，均系一义，谓于正色之外，又加某色以充之也。此外见于元剧者，以年龄言，则有若孛老、卜儿、徕儿；以地位职业言，则有若孤、细酸、伴哥、禾旦、曳剌、邦老，皆有某色以扮之；而其自身则非脚色之名，与宋金之脚色无异也。

元剧中歌者与演者之为一人，固不待言。毛西河《词话》，独创异说，以为演者不唱，唱者不演。然《元曲选》各剧，明云末唱、旦唱，《元刊杂剧》亦云正末开，或正末放，则为旦末自唱可知。且毛氏连厢之说，元明人著述中从未见之，疑其言犹蹈明人杜撰之习。即有此事，亦不过演剧中之一派，而不足以概元剧也。

演剧时所用之物，谓之砌末。焦理堂《易余籥录》（卷十七）曰："《辍耕录》有诸杂砌之目，不知所谓。按元曲《杀狗劝夫》，只从取砌末上，谓所埋之死狗也；货郎旦外旦取砌末付净科，谓

金银财宝也。《梧桐雨》，正末引宫娥挑灯拿砌末上，谓七夕乞巧筵所设物也。《陈抟高卧》，外扮使臣引卒子捧砌末上，谓诏书鹅帛也。《冤家债主和尚》，交砌末科，谓银也。《误入桃源》，正末扮刘晨，外扮阮肇，带砌末上，谓行李包裹或采药器具也。又净扮刘德引沙三王留等将砌末上，谓春社中羊酒纸钱之属也。"余谓焦氏之解砌末是也。然以之与杂砌相牵合，则颇不然。杂砌之解，已见上文，似与砌末无涉。砌末之语，虽始见元剧，必为古语。案宋无名氏《续墨客挥犀》（卷七）云："'问今州郡有公宴，将作曲，伶人呼细末将来，此是何义?'对曰：'凡御宴进乐，先以弦声发之，然后众乐和之，故号丝抹将来。'"今所在起曲，遂先之以竹声，不唯讹其名，亦失其实矣。又张表臣《珊瑚钩诗话》（卷二）亦云："始作乐必曰丝抹将来，亦唐以来如是。"余疑砌末或为细末之讹，盖丝抹一语，即讹为细末，其义已亡，而其语独存，遂误视为将某物来之意，因以指演剧时所用之物耳。

第十二章
元剧之文章

元杂剧之为一代之绝作，元人未之知也。明之文人，始激赏之，至有以关汉卿比司马子长者（韩文靖、邦奇）。三百年来，学者文人，大抵屏元剧不观。其见元剧者，无不加以倾倒。如焦里堂《易余籥录》之说，可谓具眼矣。焦氏谓一代有一代之所胜，欲自楚骚以下，撰为一集，汉则专取其赋，魏晋六朝至隋，则专录其五言诗，唐则专录其律诗，宋专录其词，元专录其曲。余谓律诗与词，固莫盛于唐宋，然此二者果为二代文学中最佳之作否，尚属疑问。若元之文学，则固未有尚于其曲者也。元曲之佳处何在？一言以蔽之，曰：自然而已矣。古今之大文学，无不以自然胜，而莫著于元曲。盖元剧之作者，其人均非有名位学问也；其作剧也；非有藏之名山传之其人之意也。彼以意兴之所至为之，以自娱娱人。关目之拙劣，所不问也；思想之卑陋，所不讳也；人物之矛盾，所不顾也；彼但摹写其胸中之感想，与时代之情状，而真挚之理，与秀杰之气，时流露于其间。故谓元曲为中国最自然之文学，无不可也。若其文字之自然，则又为其必然

之结果，抑其次也。

明以后，传奇无非喜剧，而元则有悲剧在其中。就其存者言之：如《汉宫秋》《梧桐雨》《西蜀梦》《火烧介子推》《张千替杀妻》等，初无所谓先离后合，始困终亨之事也。其最有悲剧之性质者，则如关汉卿之《窦娥冤》，纪君祥之《赵氏孤儿》。剧中虽有恶人交构其间，而其蹈汤赴火者，仍出于其主人翁之意志。既列之于世界大悲剧中，亦无愧色也。

元剧关目之拙，固不待言。此由当日未尝重视此事，故往往互相蹈袭，或草草为之。然如武汉臣之《老生儿》，关汉卿之《救风尘》，其布置结构，亦极意匠惨淡之致，宁较后世之传奇，有优无劣也。

然元剧最佳之处，不在其思想结构，而在其文章。其文章之妙，亦一言以蔽之曰：有意境而已矣。何以谓之有意境？曰：写情则沁人心脾，写景则在人耳目，述事则如其口出是也。古诗词之佳者，无不如是，元曲亦然。明以后，其思想结构，尽有胜于前人者，唯意境则为元人所独擅。兹举数例以证之。其言情述事之佳者，如关汉卿《谢天香》第三折。

〔正官·端正好〕我往常在风尘，为歌妓，不过多见了几个筵席，回家来仍作个自由鬼；今日倒落在无底磨牢笼内。

马致远《任风子》第二折。

〔正官，端正好〕添酒力晚风凉，助杀气秋云暮，

尚兀自脚趔趄醉眼模糊；他化的我一方之地都食素，单则俺杀生的无缘度。

语语明白如画，而言外有无穷之意。又如《窦娥冤》第二折。

〔斗虾蟆〕空悲戚，没理会，人生死，是轮回。感著这般病疾，值著这般时势，可是风寒暑湿，或是饥饱劳役，各人证候自知。人命关天关地，别人怎生替得，寿数非干一世，相守三朝五夕。说甚一家一计，又无羊酒缎匹，又无花红财礼，把手为活过目，撒手如同休弃。不是窦娥忤逆，生怕旁人论议。不如听咱劝你，认个自家晦气，割舍的一具棺材，停置几件布帛，收拾出了咱家门里，送入他家坟地。这不是你那从小儿年纪指脚的夫妻，我其实不关亲，无半点凄怆泪。休得要心如醉，意似痴，便这等嗟嗟怨怨，哭哭啼啼。

此一曲直是宾白，令人忘其为曲。元初所谓当行家，大率如此；至中叶以后，已罕观矣。其写男女离别之情者，如郑光祖《倩女离魂》第三折。

〔醉春风〕空服遍腤眩药不能痊，知他这腌臜病何日起。要好时直等的见他时，也只为这症候因他上得。得。一会家缥缈呵，忘了魂灵。一会家精细呵，使著躯壳。一会家混沌呵，不知天地。

〔迎仙客〕日长也愁更长，红稀也信尤稀，春归也奄然人未归。我则道相别也数十年，我则道相隔著数万里；为数归期，则那竹院里刻遍琅玕翠。

此种词如弹丸脱手，后人无能为役；唯南曲中《拜月》《琵琶》，差能近之。至写景之工者，则马致远之《汉宫秋》第三折。

〔梅花酒〕呀！对著这回野凄凉，草色已添黄，兔起早迎霜，犬褪得毛苍；人搠起缨枪，马负著行装，车运著糇粮，打猎起围场。他他他伤心辞汉主，我我我携手上河梁。他部从，入穷荒；我銮舆，返咸阳。返咸阳，过宫墙；过宫墙，绕回廊；绕回廊，近椒房；近椒房，月昏黄；月昏黄，夜生凉；夜生凉，泣寒螀；泣寒螀，绿纱窗；绿纱窗，不思量。

〔收江南〕呀，不思量，便是铁心肠，铁心肠也愁泪滴千行；美人图今夜挂昭阳，我那里供养，便是我高烧银烛照红妆。

（尚书云）陛下回銮罢，娘娘去远了也。（驾唱）

〔鸳鸯煞〕我煞大臣行，说一个推辞谎，又则怕笔尖儿那火编修讲。不见那花朵儿精神，怎趁那草地里风光。（唱道）伫立多时，徘徊半晌，猛听的塞雁南翔，呀呀的声嘹亮，却原来满目牛羊，是兀那载离恨的毡车，半坡里响。

以上数曲，真所谓写情则沁人心脾，写景则在人耳目，述事

则如其口出者。第一期之元剧，虽浅深大小不同，而莫不有此意境也。

　　古代文学之形容事物也，率用古语，其用俗语者绝无。又所用之字数亦不甚多。独元曲以许用衬字故，故辄以许多俗语，或以自然之声音形容之。此自古文学上所未有也。兹举其例，如《西厢记》第四剧第四折。

　　　　〔雁儿落〕绿依依墙高柳半遮，静悄悄门掩清秋夜，疏刺刺林梢落叶风，昏惨惨云际穿窗月。
　　　　〔得胜令〕惊觉我的是颤巍巍竹影走龙蛇，虚飘飘庄周梦蝴蝶，絮叨叨促织儿无休歇，韵悠悠砧声儿不断绝，痛煞煞伤别。急煎煎好梦儿应难舍，冷清清的咨嗟，娇滴滴玉人儿何处也？

　　此犹仅用三字也。其用四字者，如马致远《黄粱梦》第四折。

　　　　〔叨叨令〕我这里稳丕丕土坑上迷颩没腾的坐，那婆婆将粗刺刺陈米喜收希和的播，那蹇驴儿柳阴下舒著足乞留恶滥的卧，那汉子去脖项上婆娑没索的摸；你则早醒来了也么哥，你则早醒来了也么哥，可正是窗前弹指时光过。

　　其更奇绝者，则如郑光祖《倩女离魂》第四折。

〔古水仙子〕全不想这姻亲是旧盟，则待教祆庙火刮刮匝匝烈焰生，将水面上鸳鸯忒楞楞腾分开交颈，疏刺刺沙辅雕鞍撒了锁鞓，厮琅琅汤偷香处喝号提铃，支楞楞争弦断了不续碧玉筝，吉丁丁珰精砖上摔破菱花镜，扑通通东井底坠银瓶。

又无名氏《货郎旦》剧第三折，则所用叠字，其数更多。

〔货郎儿六转〕我则见黯黯惨惨天涯云布，万万点点潇湘夜雨；正值著窄窄狭狭沟沟堑堑路崎岖，黑黑黯黯彤云布，赤留赤律潇潇洒洒断断续续，出出律律忽忽鲁鲁阴云开处，霍霍闪闪电光星注；正值著飔飔摔摔风，淋淋渌渌雨，高高下下凹凹答答一水模糊，扑扑簌簌湿湿渌渌疏林人物，却便似一幅惨惨昏昏潇湘水墨图。

由是观之，则元剧实于新文体中自由使用新言语，在我国文学中，于《楚辞》《内典》外，得此而三。然其源远在宋金二代，不过至元而大成。其写景抒情述事之美，所负于此者，实不少也。

元曲分三种，杂剧之外，尚有小令、套数。小令只用一曲，与宋词略同。套数则合一宫调中诸曲为一套，与杂剧之一折略同。但杂剧以代言为事，而套数则以自叙为事，此其所以异也。元人小令套数之佳，亦不让于其杂剧。兹各录其最佳者一篇，以示其例，略可以见元人之能事也。

小令

《天净沙》（无名氏。此词《庶斋老学丛谈》及元刊《乐府新声》，均不著名氏，《尧山堂外纪》，以为马致远撰，朱竹垞《词综》仍之，不知何据。）

枯藤老树昏鸦，小桥流水人家，古道西风瘦马，夕阳西下，断肠人在天涯。

套数

《秋思》（马致远。见元刊《中原音韵》《乐府新声》。）

〔双调·夜行船〕百岁光阴如梦蝶，重回首往事堪嗟！昨日春来，今朝花谢，急罚盏夜阑灯灭。〔乔木查〕秦宫汉阙，做衰草牛羊野，不恁渔樵无话说。纵荒坟，横断碑，不辨龙蛇。〔庆宣和〕投至狐踪与兔穴，多少豪杰。鼎足三分半腰折，魏耶？晋耶？〔落梅风〕天教富，不待奢，无多时好天良夜，看钱奴硬将心似铁，空辜负锦堂风月。〔风入松〕眼前红日又西斜，疾似下坡车，晚来清镜添白雪，上床与鞋履相别。莫笑鸠巢计拙，葫芦提一就装呆。〔拨不断〕利名竭，是非绝，红尘不向门前惹，绿树偏宜屋角遮，青山正补墙东缺，竹篱茅舍。〔离亭宴煞〕蛩吟罢一枕才宁贴，鸡鸣后万事无休歇，算名利何年是彻！密匝匝蚁排兵，乱纷纷蜂酿蜜，闹穰穰蝇争血。裴公绿野堂，陶令白莲社，爱秋来那些？和露滴黄花，带霜烹紫蟹，煮酒烧红叶。人生有限杯，几个登高节？嘱咐与顽童记者，便北海探吾来，

道东篱醉了也。

《天净沙》小令，纯是天籁，仿佛唐人绝句。马东篱《秋思》一套，周德清评之以为万中无一，明王元美等，亦推为套数中第一，诚定论也。此二体虽与元杂剧无涉，可知元人之于曲，天实纵之，非后世所能望其项背也。

元代曲家，自明以来，称关、马、郑、白。然以其年代及造诣论之，宁称关、白、马、郑为妥也。关汉卿一空倚傍，自铸伟词，而其言曲尽人情，字字本色，故当为元人第一。白仁甫、马东篱，高华雄浑，情深文明。郑德辉清丽芊绵，自成馨逸，均不失为第一流。其余曲家，均在四家范围内。唯宫大用瘦硬通神，独树一帜。以唐诗喻之：则汉卿似白乐天，仁甫似刘梦得，东篱似李义山，德辉似温飞卿，而大用则似韩昌黎。以宋词喻之：则汉卿似柳耆卿，仁甫似苏东坡，东篱似欧阳永叔，德辉似秦少游，大用似张子野。虽地位不必同，而品格则略相似也。明宁献王《曲品》，跻马致远于第一，而抑汉卿于第十。盖元中叶以后，曲家多祖马、郑，而祧汉卿，故宁王之评如是。其实非笃论也。

元剧自文章上言之，优足以当一代之文学。又以其自然故，故能写当时政治及社会之情状，足以供史家论世之资者不少。又曲中多用俗语，故宋金元三朝遗语，所存甚多。辑而存之，理而董之，自足为一专书。此又言语学上之事，而非此书之所有事也。

第十三章
元院本

　　元人杂剧之外，尚有院本。《辍耕录》云："国朝杂剧院本，分而为二。"盖杂剧为元人所创，而院本则金源之遗，然元人犹有作之者。《录鬼簿》（卷下）云："屈英甫名彦英，编一百二十行《看钱奴》院本是也。"元人院本，今无存者，故其体例如何，全不可考。唯明周宪王《吕洞宾花月神仙会》杂剧中，有院本一段。此段系宪王自撰，或剪裁金元旧院本充之，虽不可知，然其结构简易，与北剧南戏，均截然不同。故作元院本观可。即金人院本，亦即此而可想象矣。今全录其文如下：

　　　　末云："小生昨日街上闲行，见了四个乐工，自山东瀛州，来到此处打诨觅钱。小生邀他今日在大姐家，庆会小生生辰，偌早晚还不见来。"
　　　　办净同捷讥、付末、末泥上，相见了，做院本《长寿仙献香添寿》。院本上。捷云："歌声才住。"末泥云："丝竹暂停。"净云："俺四大佳戏向前。"付末云："道

甚清才谢乐。"捷云："今日双秀才的生日，您一人要一句添寿的诗。"捷先云："桧柏青松常四时。"付末云："仙鹤仙鹿献灵芝。"末泥云："瑶池金母蟠桃宴。"付净云："都活一千八百岁。"付末打云："这言语不成文章，再说。"净云："都活二千九百岁。"付末云："也不成文章。"净云："有了，有了，都活三万三千三百岁，白了髭髯白了眉。"付末云："好好！到是一个寿星。"捷云："我问你一人要一件祝寿底物。"捷云："我有一幅画儿，上面三个人儿：两个是福禄星君，一个是南极老儿。"问付末云："我有一幅画儿，上面四棵树儿：两棵是青松翠柏，两棵是紫竹灵芝。"问末泥云："我有一幅画儿，上面两般物儿：一个是送酒黄鹤，一个是衔花鹿儿。"净趋抢云："我也有，我有一幅图儿，上面一个靶儿，我也不识是甚物，人都道是春画儿。"付末打云："这个甚底将来献寿。"净云："我子愿欢会长生。"净趋抢云："俺一人要两般乐器：一般是丝，一般是竹，与双秀才添寿咱。"捷云："我有一个玉笙，有一架银筝，就有一个小曲儿添寿，名是《醉太平》。"捷唱："有一排玉笙，有一架银筝，将来献寿凤鸾鸣，感天仙降庭。玉笙吹出悠然兴，银筝掐得新词令，都来添寿乐官星，祝千年寿宁。"末泥云："我也有一管龙笛，一张锦瑟，就有一个曲儿添寿。"末泥唱："品龙笛凤声，弹锦瑟泉鸣，供筵前添寿老人星，庆千春万龄。瑟呵！冰蚕吐出丝明净。笛呵！紫筠调得声相应。我将这龙笛锦瑟贺升平，饮香醪玉瓶！"付末云："我也有一面琵琶，一管紫

箫，就有个曲儿添寿。"付末唱："拨琵琶韵美，吹箫管声齐，琵琶箫管庆樽席，向筵前奏只。琵琶弹出长生意，紫箫吹得天仙会，都来添寿笑嬉嬉，老人星贺喜！"净趋抢云："小子儿也有一条弦儿一个孔儿的丝竹，就有一个曲儿添寿。"净唱："弹棉花的木弓，吹柴草的火筒，这两般丝竹不相同，是俺付净色的受用。这木弓弹了棉花呵！一衣温暖衣衾重。这火筒吹著柴草呵！一生饱食凭他用。这两般，不受饥，不受冷，过三冬，比你乐器的有功。"付末打云："付净的巧语能言。"净云："说遍这丝竹管弦。"付末云："兰采和手执檀板。"净云："汉钟离书捧真筌。"付末云："铁拐李忙吹玉管。"净云："白玉蟾舞袖翩翩。"付末云："韩湘子生花藏叶。"净云："张果老击鼓喧阗。"付末云："曹国舅高歌大曲。"净云："徐神翁慢抚琴弦。"付末云："东方朔学蹅焰爨。"净云："吕洞宾掌记词篇。"付末云："总都是神仙作戏。"净云："庆千秋福寿双全。"付末云："问你付净的办个甚色。"净云："哎哎！哎哎！我办个富乐院里乐探官员。"付末收住："世财红粉高楼酒，都是人间喜乐时。"末云："深谢四位伶官，逢场作戏，果然是锦心绣口，弄月嘲风。"

此中脚色，末泥、付末、付净（即副末、副净）三色，与《辍耕录》所载院本中脚色同，唯有捷讥而无引戏。案上文说唱，皆捷讥在前，则捷讥或即引戏。捷讥之名，亦起于宋。《武林旧事》（卷六）"诸色伎艺人中，商谜有捷讥和尚"是也。此四色

中，以付净、付末二色为重，且以付净色为尤重，较然可见。此犹唐宋遗风。其中付末打付净者三次，亦古代鹘打参军之遗；而末一段，付净、付末各道一句。又欧阳公《与梅圣俞书》，所谓如杂剧人上名下韵不来，须副末接续者也。此一段之为古曲，当无可疑。即非古曲，亦必全仿古剧为之者。以其足窥金元之院本，故兹著之。

院本之体例，有白有唱，与杂剧无异。唯唱者不限一人，如上例中捷讥、末泥、付末、付净，各唱《醉太平》一曲是也。明徐充《暖姝由笔》（《续说郛》卷十九）曰："有白有唱者名杂剧，用弦索者名套数，扮演戏跳而不唱者名院本。"杂剧与套数之别，既见上章，绝非如徐氏之说。至谓院本演而不唱，则不独金人院本以曲名者甚多，即上例之中，亦有歌曲。而《水浒传》载白秀英之演院本，亦有白有唱，可知其说之无根矣。且院本一段之中，各色皆唱，又与南曲戏文相近。但一行于北，一行于南，其实院本与南戏之间，其关系较二者之与元杂剧更近。以二者一出于金院本，一出于宋戏文，其根本要有相似之处；而元杂剧，则出于一时之创造故也。

第十四章
南戏之渊源及时代

　　元剧进步之二大端，既于第八章述之矣。然元剧大都限于四折，且每折限一宫调，又限一人唱，其律至严，不容逾越。故庄严雄肆，是其所长；而于曲折详尽，犹其所短也。至除此限制，而一剧无一定之折数，一折（南戏中谓之一出）无一定之宫调；且不独以数色合唱一折，并有以数色合唱一曲，而各色皆有白有唱者。此则南戏之一大进步，而不得不大书特书以表之者也。

　　南戏之渊源于宋，殆无可疑。至何时进步至此，则无可考。吾辈所知，但元季即有此种南戏耳。然其渊源所自，或反古于元杂剧。今试就其曲名分析之，则其出于古曲者，更较元北曲为多。今南曲谱录之存者，皆属明代之作。以吾人所见，则其最古者，唯沈璟之《南九宫谱》二十二卷耳。此书前有李维桢序，谓出于陈、白二谱；然其注新增者不少。今除其中之犯曲（即集曲）不计，则仙吕宫曲凡六十九章，羽调九章，正宫四十六章，大石调十五章，中吕宫六十五章，般涉调一章，南吕宫八十四章，黄钟宫四十章，越调五十章，商调三十六章，双调八十八章，附录

三十九章，都五百四十三章。而其中出于古曲者如下。

出于大曲者二十五：

《剑器令》(仙吕引子)《八声甘州》(仙吕慢词)《梁州令》《齐天乐》(以上正宫引子)《普天乐》(正宫过曲)《催拍》《长寿仙》(以上大石调过曲)《大胜乐》(疑即《大圣乐》)《薄媚》(以上南吕引子)《梁州序》《大胜乐》《薄媚衮》(以上南吕过曲)《降黄龙》(黄钟过曲)《入破》《出破》(以上越调近词)《新水令》(双调引子)《六幺令》(双调过曲)《薄媚曲破》(附录过曲)《入破第一》《破第二》《衮第三》《歇拍》《中衮第五》《煞尾》《出破》(以上黄钟过曲，见《琵琶记》)(七曲相连，实大曲之七遍，而亡其调名者也。)

其出于唐宋词者一百九十：

《卜算子》《番卜算》《探春令》《醉落魄》《天下乐》《鹊桥仙》《唐多令》《似娘儿》《鹧鸪天》(以上仙吕引子)《碧牡丹》《望梅花》《感庭秋》《喜还京》《桂枝香》《河传序》《惜黄花》《春从天上来》(以上仙吕过曲)《河传》《声声慢》《杜韦娘》《桂枝香》(以上仙吕慢词)《天下乐》《喜还京》(以上仙吕近词)《浪淘沙》(羽调近词)《燕归梁》《七娘子》《破阵子》《瑞鹤仙》《喜迁莺》《缑山月》《新荷叶》(以上正宫引子)《玉芙蓉》《锦缠道》《小桃红》《三字令》《倾杯序》《满江红急》《醉太平》《双鸂鶒》《洞仙歌》《丑奴儿近》(以上正宫过曲)《安公子》(正宫慢词)《东风第一枝》《少年游》《念奴娇》《烛影摇红》(以上大石引子)《沙塞子》《沙塞子急》《念奴娇序》《人月圆》(以上大石过曲)《蓦山溪》《乌夜啼》《丑奴儿》(以上大石慢词)《插花三台》(大石近词)《粉蝶儿》《行香子》《菊花新》《青玉案》《尾犯》《剔银灯引》《金菊对芙蓉》(以上中吕引子)《泣颜回》(见《太平广记》有《哭颜回》曲)《好事近》

《驻马听》《古轮台》《渔家傲》《尾犯序》《丹凤吟》《舞霓裳》
《山花子》《千秋岁》（以上中吕过曲）《醉春风》《贺圣朝》《沁园
春》《柳梢青》（以上中吕慢词）《迎仙客》（中吕近词）《哨遍》（般涉调
慢词）《恋芳春》《女冠子》《临江仙》《一剪梅》《虞美人》《意难
忘》《薄倖》《生查子》《于飞乐》《步蟾宫》《满江红》《上林春》
《满园春》（以上南吕引子）《贺新郎》《贺新郎衮》《女冠子》《解连
环》《引驾行》《竹马儿》《绣带儿》《琐窗寒》《阮郎归》《浣溪
沙》《五更转》《满园春》《八宝妆》（以上南吕过曲）《贺新郎》《木
兰花》《乌夜啼》（以上南吕慢词）《绛都春》《疏影》《瑞云浓》《女
冠子》《点绛唇》《传言玉女》《西地锦》《玉漏迟》（以上黄钟引子）
《绛都春序》《画眉序》《滴滴金》《双声子》《归朝欢》《春云怨》
《玉漏迟序》《传言玉女》《侍香金童》《天仙子》（以上黄钟过曲）
《浪淘沙》《霜天晓角》《金蕉叶》《杏花天》《祝英台近》（以上越
调引子）《小桃红》《雁过南楼》《亭前柳》《绣停针》《祝英台》
《忆多娇》《江神子》（以上越调过曲）《凤凰阁》《高阳台》《忆秦
娥》《逍遥乐》《绕池游》《三台令》《二郎神慢》《十二时》（以上
商调引子）《满园春》《高阳台》《击梧桐》《二郎神》《集贤宾》
《莺啼序》《黄莺儿》（以上商调过曲）《集贤宾》《永遇乐》《熙州三
台》《解连环》（以上商调慢词）《骤雨打新荷》（小石调近词）《真珠
帘》《花心动》《谒金门》《惜奴娇》《宝鼎现》《捣练子》《风入松
慢》《海棠春》《夜行船》《贺圣朝》《秋蕊香》《梅花引》（以上双调
引子）《昼锦堂》《红林檎》《醉公子》（以上双调过曲）《柳摇金》
《月上海棠》《柳梢青》《夜行船序》《惜奴娇》《品令》《豆叶黄》
《字字双》《玉交枝》《玉抱肚》《川拨棹》（以上仙吕入双调过曲）《红
林檎》《泛兰舟》（以上双调慢词）《帝台春》（附录引子）《鹤冲天》

《疏影》（以上附录过曲）

出于金诸宫调者十三：

《胜葫芦》《美中美》（以上仙吕过曲）《石榴花》《古轮台》《鹘打兔》《麻婆子》《荼蘼香傍拍》（以上中吕过曲）《一枝花》（南吕引子）《出队子》《神仗儿》《啄木儿》《刮地风》（以上黄钟过曲）《山麻稭》（越调过曲）

出于南宋唱赚者十：

《赚》《薄媚赚》（以上仙吕近词）《赚》《黄钟赚》（以上正宫过曲）《本宫赚》（大石过曲）《本宫赚》《梁州赚》（以上南吕过曲）《赚》（南吕近词）《本宫赚》（越调过曲）《入赚》（越调近词）

同于元杂剧曲名者十有五：

《青哥儿》（仙吕过曲）《四边静》（正宫过曲）《红绣鞋》《红芍药》（以上中吕过曲）《红衫儿》（南吕过曲）《水仙子》（黄钟过曲）《秃厮儿》《梅花酒》（以上越调过曲）《绵搭絮》（越调近词）《梧叶儿》（商调过曲）《五供养》（双调过曲）《沈醉东风》《雁儿落》《步步娇》（以上仙吕入双调过曲）《货郎儿》（附录过曲）

其有古词曲所未见，而可知其出于古者，如下：

《紫苏丸》（仙吕过曲）　　　《事物纪原》（卷九）吟叫条："嘉祐末，仁宗上仙，四海遏密，故市井初有叫果子之戏。盖自至和、嘉祐之间，叫《紫苏丸》，洎乐工杜人经十叫子始也。京师凡卖一物，必有声韵，其吟哦俱不同；故市人采其声调，间以词章，以为戏曲也。"则《紫苏丸》乃北宋叫声之遗，南宋赚词中，犹有此曲，见第四章。

《好女儿》《缕缕金》《越恁好》（均中吕过曲）　　　均见第四章所录南宋赚词。

《耍鲍老》(中吕过曲) 又 (黄钟过曲) 《鲍老催》(黄钟过曲)
见第八章鲍老儿条。

《合生》(中吕过曲) 见第六章。

《杵歌》(中吕过曲)《园林杵歌》(越调过曲) 《事物纪原》
(卷九) 有杵歌一条;又《武林旧事》(卷二) 舞队中有男女《杵
歌》。

《大迓鼓》(南吕过曲) 见第三章。

《刘衮》(南吕过曲)《山东刘衮》(仙吕入双调过曲)《武林旧事》
(卷四) 杂剧三甲,内中只应一甲五人,内有次净《刘衮》。又
(卷二) 舞队中有《刘衮》,又金院本名目中,有《调刘衮》
一本。

《太平歌》(黄钟过曲) 南宋宫本杂剧段,《钱手帕爨》,下
注小字《太平歌》。

《蛮牌令》(越调过曲) 见第八章六国朝条。

《四国朝》(双调引子) 见第八章六国朝条。

《破金歌》(仙吕入双调过曲) 此词云《破金》,必南宋所
作也。

《中都俏》(附录过曲) 案金以燕京为中都。元世祖至元元
年,又改燕京为中都,九年改大都,则此为金人或元初遗曲也。

以上十八章,其为古曲或自古曲出,盖无可疑,此外想尚不
少。总而计之,则南曲五百四十三章中,出于古曲者凡二百六十
章,几当全数之半;而北曲之出于古曲者,不过能举其三分之
一,可知南曲渊源之古也。

南戏之曲名,出于古曲者其多如此。至其配置之法,一出中
不以一宫调之曲为限,颇似诸宫调。其有一出首尾,只用一曲,

终而复始者，又颇似北宋之传踏。又《琵琶记》中第十六出，有大曲一段，凡七遍；虽失其曲名，且其各遍之次序，与宋大曲不尽合，要必有所出。可知南戏之曲，亦综合旧曲而成，并非出于一时之创造也。

更以南戏之材质言之，则本于古者更多。今日所存最古之南戏，仅《荆》《刘》《拜》《杀》与《琵琶记》五种耳。《荆》谓《荆钗》，《刘》谓《白兔》，《拜》《杀》则谓《拜月》《杀狗》二记。此四本与《琵琶》，均出于元明之间（见下），然其源颇古。施愚山《矩斋杂记》云："传奇《荆钗记》，丑诋孙汝权。按汝权，宋名进士，有文集，尚气谊，王梅溪先生好友也。梅溪劾史浩八罪，汝权怂恿之，史氏切齿，故入传奇，谬其事以污之。温州周天锡字懋宠，尝辨其诬，见《竹懒新著》。"施氏之说，信否不可知，要足备参考也。《白兔记》演李三娘事，然元刘唐卿已有《李三娘麻地捧印》杂剧，则亦非创作矣。《杀狗》则元萧德祥有《王翛然断杀狗劝夫》杂剧。《拜月》之先，已有关汉卿《闺怨佳人拜月亭》、王实甫《才子佳人拜月亭》二剧。《琵琶》则陆放翁既有"满村听唱蔡中郎"之句；而金人院本名目，亦有《蔡伯喈》一本。又祝允明《猥谈》谓："南戏，余见旧牒，其时有赵闳夫榜禁，颇述名目，如《赵真女蔡二郎》等，亦不甚多。"余案元岳伯川《吕洞宾度铁拐李岳》杂剧第二折煞尾云："你学那守三贞赵真女，罗裙包土将坟台建，"则其事正与《琵琶记》中之赵五娘同。岳伯川，元初人，则元初确有此南戏矣。且今日《琵琶记》传本第一出末，有四语，末二语云："有贞有烈赵真女，全忠全孝蔡伯喈。"此四语实与北剧之题目正名相同。则虽今本《琵琶记》，其初亦当名《赵真女》或《蔡伯喈》；而《琵

琶》之名，乃由后人追改，则不徒用其事，且袭其名矣。然则今日所传最古之南戏，其故事关目，皆有所由来，视元杂剧对古剧之关系，更为亲密也。

南戏始于何时，未有定说。明祝允明《猥谈》(《续说郛》卷四十六）云："南戏出于宣和之后，南渡之际，谓之温州杂剧。予见旧牒，其时有赵闳夫榜禁，颇述名目，如《赵真女蔡二郎》等，亦不甚多"云云。其言出于宣和之后，不知何据。以余所考，则南戏当出于南宋之戏文，与宋杂剧无涉；唯其与温州相关系，则不可诬也。戏文二字，未见于宋人书中；然其源则出于宋季。元周德清《中原音韵》云："南宋都杭，吴兴与切邻，故其戏文如《乐昌分镜》等，唱念呼吸，皆如约韵。"（谓沈约韵）此但浑言南宋，不著其为何时。刘一清《钱唐遗事》则云："贾似道少时，佻挞尤甚。自入相后，犹微服闲行，或饮于伎家。至戊辰己巳间，王焕戏文盛行于都下，始自太学，有黄可道者为之。"则戏文于度宗咸淳四五年间，既已盛行，尚不言其始于何时也。叶子奇《草木子》则云："俳优戏文，始于王魁，永嘉人作之。识者曰：'若见永嘉人作相，国当亡。'及宋将亡，乃永嘉陈宜中作相。其后元朝南戏盛行，及当乱，北院本特盛，南戏遂绝。"案宋官本杂剧中，有《王魁三乡题》，其翻为戏文，不知始于何时，要在宋亡前百数十年间。至以戏文为永嘉人所作，亦非无据。案周密《癸辛杂志别集》上，记温州乐清县僧祖杰、杨髠之党，（中略）旁观不平，乃撰为戏文以广其事。又撰《琵琶记》之高则诚，亦温州永嘉人，叶盛菉《竹堂书目》，有《东嘉韫玉传奇》。则宋元戏文，大都出于温州，然则叶氏永嘉始作之言，祝氏"温州杂剧"之说，其或信矣。元一统后，南戏与北杂剧并行。《青

楼集》云："龙楼、景丹、墀秀，皆金门高之女，俱有姿色，专
工南戏。"《录鬼簿》谓："南北调合腔，自沈和甫始。"又云：
"萧德祥，凡古文俱隐括为南曲，街市盛行，又有南曲戏文等。"
以南曲戏文四字连称，则南戏出于宋末之戏文，固昭昭矣。

　　然就现存之南戏言之，则时代稍后。后人称《荆》《刘》
《拜》《杀》，为元四大家。明无名氏亦以《荆钗记》为柯丹邱撰，
世亦传有元刊本（贵池刘氏有之，余未见。然闻缪荔风《秘监言》中，有
制义数篇，则为洪武后刊本明矣）。然柯敬仲未闻以制曲称，想旧本当
题丹邱子或丹邱先生撰。丹邱子者，明宁献王道号也（千顷堂书
目，有丹邱子《太和正音谱》二卷，谱中亦自称丹邱先生。其实此书，乃宁献
王撰，故书中著录，讫于明初人也）。后人不知，见丹邱二字，即以为
敬仲耳。《白兔记》不知撰人。《杀狗记》，据《静志居诗话》（卷
四），则为徐畈所作。畈字仲由，淳安人，洪武初征秀才，至藩
省辞归。则其人至明初尚存，其制作之时，在元在明，已不可考
矣。《拜月亭》（其刻于《六十种曲》中者，易名《幽闺记》）则明王元
美、何元朗、臧晋叔等，皆以为元施君美（惠）所撰。君美杭
人，卒于至顺、至正间。然《录鬼簿》谓君美诗酒之暇，唯以填
词和曲为事，有《古今砌话》编成一集，而无一语及《拜月亭》。
虽《录鬼簿》但录杂剧，不录南戏，然其人苟有南戏或院本，亦
必及之，如范居中、屈彦英、萧德祥等是也。则《拜月》是否出
君美手，尚属疑问。唯就曲文观之，定为元人之作，当无大谬。
而其撰人与时代，确乎可知者，唯《琵琶》一记耳。

　　作《琵琶》者，人人皆知其为高则诚。然其名则或以为高
拭，或以为高明，其字则或以为则诚，或以为则成。蒋仲舒《尧
山堂外记》（卷七十六）："高拭，字则成，作《琵琶记》者。或

谓方谷真据庆元时，有高明者，避地鄞之栎社，以词曲自娱。（中略）案高明，温州瑞安人，以春秋中至正乙酉第，其字则诚，非则成也。或曰二人同时同郡，字又同音，遂误耳。"以上皆蒋氏说。王元美《艺苑卮言》亦云："南曲高拭则诚遂掩前后。"朱竹垞《静志居诗话》，于高明条下，引《外纪》之说，复云："涵虚子曲谱，有高拭而无高明，则蒋氏之言，或有所据"云云。余案元刊本张小山《北曲联乐府》，前有海粟冯子振、燕山高拭题词，此即涵虚子曲谱中之高拭。《琵琶》乃南曲戏文，则其作者自当为永嘉之高明，而非燕山之高拭。况明人中如姚福《青溪暇笔》，田艺衡《留青日札》，皆以作《琵琶》者为高明，当不谬也。既为高明，则其字自当为则诚，而非则成。至其作《琵琶记》之时代，则据《青溪暇笔》及《留青日札》，均谓在寓居栎社之后。其寓居栎社，据《留青日札》及《列朝诗集》，又在方国珍降元之后。按国珍降元者再，其初降时，尚未据庆元，其再降则在至正十六年；则此记之作，亦在至正十六年以后矣。然《留青日札》，又谓高皇帝微时，尝奇此戏。案明太祖起兵，在至正十二年闰三月，若微时已有此戏，则当成于十二年以前。又《日札》引一说谓："初东嘉以伯喈为不忠不孝，梦伯喈谓之曰：'公能易我为全忠全孝，当有以报公。'遂以全忠全孝易之，东嘉后果发解。"案则诚中进士第，在至正五年；则成书又当在五年以前。然明人小说所载，大抵无稽之说，宁从《青溪暇笔》及《留青日札》前说，谓成书于避地栎社之后，为较妥也。

由是观之，则现存南戏，其最古者，大抵作于元明之间。而《草木子》反谓"元朝南戏盛行，及当乱，北院本（此谓元人杂剧）特盛，南戏遂绝"者，果何说欤？曰："叶氏所记，或金华一地

之事。"然元代南戏之盛，与其至明初而衰息，此亦事实，不可诬也。沈氏《南九宫谱》所选古传奇，如《刘盼盼》《王焕》《韩寿》《朱买臣》《古西厢》《王魁》《孟姜女》《冤家债主》《玩江楼》《李勉》《燕子楼》《郑孔目》《墙头马上》《司马相如》《进梅谏》《诈妮子》《复落倡》《崔护》等，其名各与宋杂剧段数、金院本名目、元人杂剧相同，复与明代传奇不类，疑皆元人所作南戏。此外命名相类者，亦尚有二十余种，亦当为同时之作也。而自明洪武至成宏间，则南戏反少。沈德符《万历野获编》（卷二十五）："原明之南曲，谓四节连环绣襦之属，出于成宏间，始为时所称。"则元明之间，南曲一时，衰熄，事或然也。观明初曲家所作，杂剧多而传奇绝少，或足证此事欤。

第十五章
元南戏之文章

　　元之南戏，以《荆》《刘》《拜》《杀》并称，得《琵琶》而五。此五本，尤以《拜月》《琵琶》为眉目。此明以来之定论也。元南戏之佳处，亦一言以蔽之，曰自然而已矣。申言之，则亦不过一言，曰有意境而已矣。故元代南北二戏，佳处略同；唯北剧悲壮沈雄，南戏清柔曲折，此外殆无区别。此由地方之风气及曲之体制使然。而元曲之能事，则固未有间也。

　　元人南戏，推《拜月》《琵琶》。明代如何元朗、臧晋叔、沈德符辈，皆谓《拜月》出《琵琶》之上。然《拜月》佳处，大都蹈袭关汉卿《闺怨佳人拜月亭》杂剧，但变其体制耳。明人罕睹关剧，又尚南曲，故盛称之。今举其例，资读者之比较焉。

　　关剧第一折

　　　〔油葫芦〕分明是风雨催人辞故国，行一步一太息。两行愁泪脸边垂，一点雨间一行凄惶泪。一阵风对一声长吁气。百忙里一步一撒，索与他一步一提。这一对绣

鞋儿分不得帮和底，稠紧紧粘糯糯带着淤泥。

南戏《拜月亭》第十三出

〔剔银灯〕（老旦）迢迢路不知是那里？前途去安身在何处？（旦）一点点雨间著一行行凄惶泪，一阵阵风对著一声声愁和气。（合）云低，天色向晚，子母命存亡，兀自尚未知。

〔摊破地锦花〕（旦）绣鞋儿分不得帮和底，一步步提，百忙里褪了跟儿。（老旦）冒雨冲风，带水拖泥。（合）步迟迟，全没些气和力。

又如《拜月》南戏中第三十二出，实为全书中之杰作；然大抵本于关剧第三折。今先录关剧一段如下：

（旦做入房里科。小旦云了）夜深也，妹子你歇息去波，我也待睡也。（小旦云了）梅香安排香案儿去，我去烧炷夜香咱。（梅香云了）

〔伴读书〕你靠栏槛临台榭，我准备名香爇，心事悠悠凭谁说，只除向金鼎焚龙麝，与你殷勤参拜遥天月，此意也无别。

〔笑和尚〕韵悠悠比及把角品绝，碧荧荧投至那灯儿灭，薄设设衾共枕空舒设，冷清清不恁迭，闲遥遥生枝节，闷恹恹怎捱他如年夜？（梅香云了，做烧香科）

〔倘秀才〕天那！这一炷香，则愿削减俺尊君狠切！

这一炷香，则愿俺那抛闪下的男儿较些！那一个耶娘不间叠，不似俺忔咛嗻劣缺。

（做拜月科云）愿天下心厮爱的夫妻，永无分离，教俺两口儿早得团圆！（小旦云了，做羞科）

〔叨叨令〕元来你深深的花底将身儿遮，搽搽的背后把鞋儿捻，涩涩的轻把我裙儿拽，煴煴的羞得我腮儿热。小鬼头直到撞破我也末哥，直到撞破我也末哥，我一星星都索从头儿说。（小旦云了）妹子，你不知我兵火中多得他本人气力来，我已此忘不下他。（小旦云了，打悲科）恁姐夫姓蒋，名世隆，字彦通，如今二十三岁也。（小旦打悲科，做猛问科）

〔倘秀才〕来波！我怨感我合哽咽，不刺你啼哭你为甚迭？（小旦云了）你莫不元是俺男儿旧妻妾？阿！是是是！当时只争个字儿别，我错呵了应者。（小旦云了）你两个是亲弟兄。（小旦云了，做欢喜科）

〔呆古朵〕似恁的呵，咱从今后越索著疼热，休想似在先时节！你又是我妹妹姑姑，我又是你嫂嫂姐姐。（小旦云了）这般者，俺父母多宗派，您兄弟无枝叶，从今后休从俺耶娘家根脚排，只做俺儿夫家亲眷者。（小旦云了）若说著俺那相别呵，话长！

〔三煞〕他正天行汗病，换脉交阳。那其间被俺耶把我横拖倒拽在招商舍，硬厮强扶上走马车。谁想舞燕啼莺，翠鸾娇凤，撞著猛虎狞狼，蝎蝎顽蛇。又不敢号啕悲哭，又不敢嘱付丁宁，空则索感叹伤嗟！据著那凄凉惨切，一霎儿似痴呆。

〔二煞〕则就里先肝肠眉黛千千结，烟水云山万万叠。他便似烈焰飘风，劣心卒性；怎禁他后拥前推，乱棒胡茄？阿！谁无个老父，谁无个尊君，谁无个亲耶。从头儿看来，都不似俺那狠爹爹。

〔尾〕他把世间毒害收拾彻，我将天下忧愁结揽绝。（小旦云了）没盘缠，在店舍，有谁人，厮抬贴。那萧疏，那凄切，生分离，厮抛撇。从相别，那时节，音书无，信音绝。我这些时眼跳腮红耳轮热，眠梦交杂不宁贴，您哥哥暑湿风寒纵较些，多被那烦恼忧愁上断送也。（下）

《拜月》南戏第三十二出，全从此出，而情事更明白曲尽，今亦录一段以比较之。

（旦）呀！这丫头去了！天色已晚，只见半弯新月，斜挂柳梢，不免安排香案，对月祷告一番，争些误了。

〔二郎神慢〕拜星月，实鼎中明香满爇。（小旦潜上听科）（旦）上苍！这一炷香呵！愿我抛闪下的男儿疾效些，得再睹同欢同悦！（小旦）悄悄轻把衣袂拽，却不道小鬼头春心动也。（走科）（旦）妹子到那里去？（小旦）我也到父亲行去说。（旦扯科）（小旦）放手！我这回定要去。（旦跪科）妹子饶过姐姐罢。（小旦）姐姐请起。那娇怯，无言俛首，红晕满腮颊。

〔莺集御林春〕恰才的乱掩胡遮，事到如今漏泄，姊妹心肠休见别，夫妻每是些周折。（旦）教我难推恁

阻，罢！妹子我一星星对伊仔细从头说。（小旦）姐姐，他姓甚么？（旦）姓蒋。（小旦）呀！他也姓蒋？叫做甚么名字？（旦）世隆名。（小旦）呀！他家在那里？（旦）中都路是家。（小旦）呀！姐姐你怎么认得他？他是甚么样人？（旦）是我男儿受儒业。

〔前腔〕（小旦悲科）听说罢姓名家乡，这情苦意切。闷海愁山，将我心上撒，不由人不泪珠流血。（旦）我凄惶是正理，只合此愁休对愁人说。妹子！你啼哭为何因，莫非是我男儿旧妻妾？

〔前腔〕（小旦）他须是瑞莲亲兄。（旦）呀！元来是令兄。为何失散了？（小旦）为军马犯阙。（旦）是！我晓得了，散失忙寻相应者，那时节只争个字儿差迭。妹子，和你比先前又亲，自今越更著疼热，你休随著我踉脚，久已后是我男儿那枝叶。

〔前腔〕（小旦）我须是你妹妹姑姑，你是我嫂嫂又是姐姐。未审家兄和你因甚别，两分离是何时节？（旦）正遇寒冬冷月，恨爹爹将奴拆散在招商舍。（小旦）你如今还思量著他么？（旦）思量起痛心酸，那其间染病耽疾。（小旦）那时怎生割舍得撒了？（旦）是我男儿，教我怎割舍。

〔四犯黄莺儿〕（小旦）他直恁太情切，你十分忒软怯，眼睁睁忍相抛撒。（旦）枉自怨嗟，无可计设，当不过他抢来推去望前拽。（合）意似虺蛇，性似蝎蛰，一言如何诉说。

〔前腔〕（小旦）流水下似马和车，顷刻间途路赊，

他在穷途逆旅应难舍。（旦）那时节呵！囊箧又竭，药食又缺，他那里闷恹恹挨不过如年夜。（合）宝镜分裂，玉钗断折，何日重圆再接。

〔尾〕自从别后信音绝，这些时魂惊梦怯，莫不是烦恼忧愁将人断送也。

细较南北二戏，则汉卿杂剧，固酣畅淋漓，而南戏中二人对唱，亦宛转详尽，情与词偕，非元人不办。然则《拜月》纵不出于施君美，亦必元代高手也。

《拜月亭》南戏，前有所因；至《琵琶》则独铸伟词，其佳处殆兼南北之胜。今录其《吃糠》一节，可窥其一斑。

（商调过曲）〔山坡羊〕（旦）乱荒荒不丰稔的年岁，远迢迢不回来的夫婿，急煎煎不耐烦的二亲，软怯怯不济事的孤身体。衣典尽寸丝不挂体，几番拼死了奴身己，争奈没主公婆教谁看取。思之，虚飘飘命怎期，难挨，实丕丕灾共危。

〔前腔〕滴溜溜难穷尽的珠泪，乱纷纷难宽解的愁绪，骨崖崖难扶持的病身，战兢兢难挨过的时和岁。这糠，我待不吃你呵，教奴怎忍饥？我待吃你呵，教奴怎生吃？思量起来不如奴先死，图得不知亲死时。思之，虚飘飘命怎期，难挨，实丕丕灾共危。奴家早上，安排些饭与公婆吃，岂不欲买些鲑菜，争奈无钱可买。不想公婆抵死埋怨，只道奴家背他自吃了甚么东西，不知奴家吃的是米膜糠秕。又不敢叫他知道，便使他埋怨杀

我，我也不敢分说。苦这些糠粃，怎生吃得下？（吃吐科）（双调过曲）《孝顺歌》（旦）呕得我肝肠痛，珠泪垂，喉咙尚兀自牢嘎住。糠那！你遭砻，被舂杵，筛你簸扬你，吃尽控持，好似奴家身狼狈，千辛万苦皆经历。苦人吃著苦滋味，两苦相逢，可知道欲吞不去。（外净潜上觑科）

〔前腔〕（旦）糠和米本是相依倚，被簸扬作两处飞。一贵与一贱，好似奴家与夫婿，终无见期。丈夫便是米呵，米在他方没处寻！奴家便似糠呵，怎的把糠来救得人饥馁？好似儿夫出去，怎的教奴供膳得公婆甘旨。（外净潜下科）

〔前腔〕（旦）思量我生无益，死又值甚底，不如忍讥死了为怨鬼。只一件公婆老年纪，靠奴家相依倚，只得苟活片时。片时苟活虽容易，到底日久也难相聚，漫把糠来相比。这糠尚兀自有人吃，奴家的骨头，知他埋在何处？（外净上）（净云）媳妇，你在这里吃甚么？（旦云）奴家不曾吃甚么！（净搜夺科）（旦云）婆婆，你吃不得。（外云）咳！这是甚么东西。

〔前腔〕（旦）这是谷中膜，米上皮。（外云）呀！这便是糠，要他何用？（旦）将来饹饠可疗饥。（净云）咦！这糠只好将去喂猪狗，如何把来自吃。（旦）尝闻古贤书，狗彘食人食，也强如草根树皮。（外净云）怎的苦涩东西，怕不噎坏了你。（旦）啮雪吞毡，苏卿犹健，餐松食柏，到做得神仙侣。这糠呵！纵然吃些何虑。（净云）阿公，你休听他说谎，这糠如何吃得？

（旦）爹妈休疑，奴须是你孩儿的糟糠妻室。（外净看哭

科）媳妇！我元来错埋怨了你，兀的不痛杀我也。

此一出实为一篇之警策，竹垞《静志居诗话》，谓闻则诚填

词，夜案烧双烛，填至《吃糠》一出，句云"糠和米本一处飞"，

双烛花交为一。吴舒凫《长生殿传奇序》，亦谓则诚居栎社沈氏

楼，清夜案歌，几上蜡炬二枚，光交为一，因名其楼曰瑞光。此

事固属附会，可知自昔皆以此出为神来之作。然记中笔意近此

者，亦尚不乏。此种笔墨，明以后人全无能为役，故虽谓北剧、

南戏，限于元代可也。

第十六章
余　论

一

　　由此书所研究者观之，知我国戏剧，汉魏以来，与百戏合；至唐而分为歌舞戏及滑稽戏二种；宋时滑稽戏尤盛，又渐借歌舞以缘饰故事；于是向之歌舞戏，不以歌舞为主，而以故事为主，至元杂剧出而体制遂定。南戏出而变化更多，于是我国始有纯粹之戏曲；然其与百戏及滑稽戏之关系，亦非全绝，此于第八章论古剧之结构时，已略及之。元代亦然，意大利人马哥朴录《游记》中，记元世祖时曲宴礼节云："宴毕彻案，伎人入，优戏者，奏乐者，倒植者，弄手技者，皆呈艺于大汗之前，观者大悦。"则元时戏剧，亦与百戏合演矣。明代亦然，吕毖《明宫史》（木集）谓："钟鼓司过锦之戏，约有百回，每回十余人不拘。浓淡相间，雅俗并陈，全在结局有趣。如说笑话之类，又如杂剧故事之类，各有引旗一对，锣鼓送上。所装扮者，备极世间骗局俗

态，并闺阃拙妇骏男，及市井商匠刁赖词讼杂耍把戏等项。"则与宋之杂扮略同。至杂耍把戏，则又兼及百戏，虽在今日，犹与戏剧未尝全无关系也。

<div align="center">

二

</div>

由前章观之，则北剧南戏，皆至元而大成，其发达，亦至元代而止。嗣是以后，则明初杂剧，如谷子敬、贾仲名辈，矜重典丽，尚似元代中叶之作。至仁、宣间，而周宪王有燉，最以杂剧知名，其所著见于《也是园书目》者，共三十种。即以平生所见者论，其所自刊者九种，刊于《杂剧十段锦》者十种，而一种复出，共得十八种。其词虽谐稳，然元人生气，至是顿尽；且中颇杂以南曲，且每折唱者不限一人，已失元人法度矣。此后唯王渼陂九思、康对山海，皆以北曲擅场，而二人所作《杜甫游春》《中山狼》二剧，均鲜动人之处。徐文长渭之《四声猿》，虽有佳处，然不逮元人远甚。至明季所谓杂剧，如汪伯玉道昆，陈玉阳与郊，梁伯龙辰鱼，梅禹金鼎祚，王辰玉衡，卓珂月人月所作，搜于盛明杂剧中者，既无定折，又多用南曲，其词亦无足观。南戏亦然。此戏明中叶以前，作者寥寥，至隆万后始盛，而尤以吴江沈伯英璟，临川汤义仍显祖为巨擘。沈氏之词，以合律称，而其文则庸俗不足道。汤氏才思，诚一时之隽，然较之元人，显有人工与自然之别。故余谓北剧、南戏限于元代，非过为苛论也。

三

杂剧、院本、传奇之名，自古迄今，其义颇不一。宋时所谓杂剧，其初殆专指滑稽戏言之。孔平仲《谈苑》（卷五）："山谷云：'作诗正如作杂剧。初时布置，临了须打诨。'"吕本平《童蒙训》亦云："如作杂剧，打猛诨入，却打猛诨出。"《梦粱录》亦云："杂剧全用故事，务在滑稽。"故第二章所集之滑稽戏，宋人恒谓之杂剧，此杂剧最初之意也。至《武林旧事》所载之官本杂剧段数，则多以故事为主，与滑稽戏截然不同，而亦谓之杂剧，盖其初本为滑稽戏之名，后扩而为戏剧之总名也。元杂剧又与宋官本杂剧截然不同。至明中叶以后，则以戏曲之短者为杂剧，其折数则自一折以至六七折皆有之，又舍北曲而用南曲，又非元人所谓杂剧矣。

院本之名义亦不一。金之院本，与宋杂剧略同。元人既创新杂剧，而又有院本，则院本殆即金之旧剧也。然至明初，则已有谓元杂剧为院本者，如《草木子》所谓"北院本特盛，南戏遂绝"者，实谓北杂剧也。顾起元《客座赘语》谓："南都万历以前，大席则用教坊打院本，乃北曲四大套者。"此亦指北杂剧言之也。然明文林《琅琊漫钞》（《苑录汇编》卷一百九十七）所纪《太监阿丑打院本》事，与万历《野获编》（卷二十六）所纪《郭武定家优人打院本》事，皆与唐宋以来之滑稽戏同，则犹用金元院本之本义也。但自明以后，大抵谓北剧或南戏为院本。《野获编》谓"逮本朝院本久不传，今尚称院本者，犹沿宋元之旧也。金章

宗时，董解元《西厢》尚是院本模范"云云。其以《董西厢》为院本固误；然可知明以后所谓院本，实与戏曲之意无异也。

传奇之名，实始于唐。唐裴铏所作《传奇》六卷，本小说家言，此传奇之第一义也。至宋则以诸宫调为传奇，《武林旧事》所载诸色伎艺人，诸宫调传奇，有《高郎妇》《黄淑卿》《王双莲》《袁太道》等。《梦粱录》亦云：说唱诸宫调，昨汴京有孔三传，编成传奇灵怪入曲说唱；即《碧鸡漫志》所谓泽州孔三传，首唱诸宫调古传，士大夫皆能诵之者也。则宋之传奇，即诸宫调，一谓之古传，与戏曲亦无涉也。元人则以元杂剧为传奇，《录鬼簿》所著录者，均为杂剧，而录中则谓之传奇。又杨铁崖《元宫词》云："《尸谏灵公》演传奇，一朝传到九重知，奉宣赍与中书省，诸路都教唱此词。"案《尸谏灵公》乃鲍天祐所撰杂剧，则元人均以杂剧为传奇也。至明人则以戏曲之长者为传奇（如沈璟《南九宫谱》等），以与北杂剧相别。乾隆间，黄文旸编《曲海目》，遂分戏曲为杂剧、传奇二种，余曩作《曲录》从之。盖传奇之名，至明凡四变矣。

戏文之名，出于宋元之间，其意盖指南戏。明人亦多用此语，意亦略同。唯《野获编》始云："自北有《西厢》，南有《拜月》，杂剧变为戏文。以至《琵琶》，遂演为四十余折，几倍杂剧。"则戏曲之长者，不问北剧南戏，皆谓之戏文。意与明以后所谓传奇无异。而戏曲之长者，北少而南多，故亦恒指南戏。要之意义之最少变化者，唯此一语耳。

至我国乐曲与外国之关系，亦可略言焉。三代之顷，庙中已列夷蛮之乐。汉张骞之使西域也，得《摩诃兜勒》之曲以归。至晋吕光平西域，得龟兹之乐，而变其声。魏太武平河西得之，谓

之西凉乐；魏周之际，遂谓之国伎。龟兹之乐，亦于后魏时入中国。至齐周二代，而胡乐更盛。《隋志》谓："齐后主唯好胡戎乐，耽爱无已，于是繁手淫声，争新哀怨，故曹妙达、宋未弱、安马驹之徒，至有封王开府者，（曹妙达之祖曹婆罗门，受《琵琶曲》于龟兹商人，盖亦西域人也。）遂服簪缨而为伶人之事。后主亦自能度曲，亲执乐器，悦玩无厌，使胡儿阉官之辈，齐唱和之。"北周亦然。太祖辅魏之时，得高昌伎，教习以备飨宴之礼。及武帝大和六年，罗掖庭四夷乐，其后帝娉皇后于北狄，得其所获康国、龟兹等乐，更杂以高昌之旧，并于大司乐习焉。故齐周二代，并用胡乐，至隋初而太常雅乐，并用胡声；而龟兹之八十四调，遂由苏祇婆郑译而显。当时九部伎，除清乐、文康为江南旧乐外，余七部皆胡乐也。有唐仍之。其大曲、法曲，大抵胡乐，而龟兹之八十四调，其中二十八调，尤为盛行。宋教坊之十八调，亦唐二十八调之遗物。北曲之十二宫调，与南曲之十三宫调，又宋教坊十八调之遗物也。故南北曲之声，皆来自外国。而曲亦有自外国来者，其出于大曲、法曲等，自唐以前入中国者，且勿论；即以宋以后言之，则徽宗时蕃曲复盛行于世。吴曾《能改斋漫录》（卷一）云："徽宗政和初，有旨立赏钱五百千，若用鼓板改作北曲子，并著北服之类，并禁止支赏。其后民间不废鼓板之戏，第改名太平鼓"云云。至"绍兴年间，有张五牛大夫听动鼓板，中有《太平令》，因撰为赚。"（见上）则北曲中之《太平令》，与南曲中之《太平歌》，皆北曲子。又第四章所载南宋赚词，其结构似北曲，而曲名似南曲者，亦当自蕃曲出。而南北曲之赚，又自赚词出也。至宣和末，京师街巷鄙人，多歌蕃曲，名曰《异国朝》《四国朝》《六国朝》《蛮牌序》《蓬蓬花》等，其言

至俚，一时士大夫皆能歌之。（见上）今南北曲中尚有《四国朝》《六国朝》《蛮牌儿》，此亦蕃曲，而于宣和时已入中原矣。至金人入主中国，而女真乐亦随之而入。《中原音韵》谓："女真《风流体》等乐章，皆以女真人音声歌之。虽字有舛讹，不伤于音律者，不为害也。"则北曲双调中之《风流体》等，实女真曲也。此外如北曲黄钟宫之《者剌古》，双调之《阿纳忽》《古都白》《唐兀歹》《阿忽令》，越调之《拙鲁速》，商调之《浪来里》，皆非中原之语，亦当为女真或蒙古之曲也。

以上就乐曲之方面论之。至于戏剧，则除《拨头》一戏，自西域入中国外，别无所闻。辽金之杂剧、院本，与唐宋之杂剧，结构全同。吾辈宁谓辽金之剧，皆自宋往，而宋之杂剧，不自辽金来，较可信也。至元剧之结构，诚为创见；然创之者；实为汉人。而亦大用古剧之材料，与古曲之形式，不能谓之自外国输入也。

至我国戏曲之译为外国文字也，为时颇早。如《赵氏孤儿》，则法人特赫尔特（Du Halde）实译于1762年，至1834年，而裘利安（Julian）又重译之。又英人大维斯（Davis）之译《老生儿》，在1817年，其译《汉宫秋》，在1829年。又裘利安所译，尚有《灰阑记》《连环计》《看钱奴》，均在1830—1840年间。而拔残（Bazin）氏所译尤多，如《金钱记》《鸳鸯被》《赚蒯通》《合汗衫》《来生债》《薛仁贵》《铁拐李》《秋胡戏妻》《倩女离魂》《黄粱梦》《昊天塔》《忍字记》《窦娥冤》《货郎旦》，皆其所译也。此种译书，皆据《元曲选》，而《元曲选》百种中，译成外国文者，已达三十种矣。

附 录
元戏曲家小传
（今取有戏曲传于今者为之传）

一　杂剧家

关汉卿，不知其为名或字也，号已斋叟，大都人。金末，以解元贡于乡，后为太医院尹，则亦未知其在金世欤？元世欤？元初，大名王和卿滑稽佻达，传播四方。中统初，燕市有一蝴蝶，其大异常，王赋《醉中天》小令，由是其名益著。汉卿与之善，王尝以讥谑加之；汉卿虽极意还答，终不能胜。王忽坐逝，而鼻垂双涕尺余，人皆叹骇。汉卿来吊唁，询其由，或曰："此释家所谓坐化也。"复问鼻悬何物，又对曰："此玉筋也。"汉卿曰："我道你不识，不是玉筋是嗓。"咸发一笑。或戏汉卿云："你被王和卿轻侮半世，死后方还得一筹。"凡六畜劳伤，则鼻中常流脓水，谓之嗓；又爱讦人之过者，亦谓之嗓，故云尔。（《录鬼簿》，参《辍耕录》鬼董跋《尧山堂外纪》。）

高文秀，东平人，府学生，早卒。(《录鬼簿》)

郑廷玉，彰德人。(同上)

白朴，字太素，一字仁甫，号兰谷，隩州人，后居真定，故又为真定人焉。祖元遗山为作墓表，所谓善人白公是也。父华，字文举，号寓斋，仕金贵显，为枢密院判官，《金史》有传。仁甫为寓斋仲子，于遗山为通家姓。甫七岁，遭壬辰之难，寓斋以事远适。明年春，京城变，遗山遂挈以北渡，自是不茹荤血。人问其故，曰："俟见吾亲则如初。"尝罹疫，遗山昼夜抱持，凡六日，竟于臂上得汗而愈。盖视亲子侄不啻过之。数年，寓斋北归，以诗谢遗山云："顾我真成丧家狗，赖君曾护落巢儿。"居无何，父子卜筑于滹阳。律赋为专门之学，而太素有能声，为后进之翘楚。遗山每遇之，必问为学次第，尝赠之诗曰："元白通家旧，诸郎独汝贤。"未几，生长见闻，学问博览。然自幼经丧乱，仓皇失母，便有满目山川之叹。逮亡国，恒郁郁不乐，以故放浪形骸，期于适意。中统初，开府史公将以所业荐之于朝，再三逊谢，栖迟衡门，视荣与利蔑如也。至元一统后，徙家金陵，从诸遗老放情山水间，日以诗酒优游，用示雅志，诗词篇翰，在在有之。后以子贵，赠嘉议大夫，掌礼仪院大卿。著有《天籁词》二卷。(《金史》《白华传》《录鬼簿》《元遗山文集》、王博文、孙大雅《天籁集序》。)

马致远，号东篱，大都人，任江浙行省务官。(《录鬼簿》)

李文蔚，真定人，江州路瑞昌县尹。(同上)

李直夫，女直人，居德兴府，一种蒲察李五。(同上)

吴昌龄，西京人。(同上)

王实甫，大都人。(同上)

武汉臣，济南府人。（同上）

王仲文，大都人。（同上）

李寿卿，太原人，将仕郎除县丞。（同上）

尚仲贤，真定人，江浙行省务官。（同上）

石君宝，平阳人。（同上）

杨显之，大都人，与汉卿莫逆交。凡有珠玉，与公校之。（同上）

纪君祥（一作天祥），大都人，与李寿卿、郑廷玉同时。（同上）

戴善甫，真定人，江浙行省务官。（同上）

李好古，保定人，或云西平人。（同上）

张国宾（一作国宝），大都人，即喜时营教坊句管。（同上）

石子章，大都人，与元遗山、李显卿同时。（《录鬼簿》《遗山集》《寓庵集》）

孟汉卿，亳州人。（《录鬼簿》）

李行道（一作行甫），绛州人。（同上）

王伯成，涿州人，有《天宝遗事》诸宫调行于世。（同上）

孙仲章，大都人，或云姓李。（同上）

岳伯川，济南人，或云镇江人。（同上）

康进之，棣州人，一云姓陈。（同上）

狄君厚，平阳人。（同上）

孔文卿，平阳人。（同上）

张寿卿，东平人，浙江省掾史。（同上）

李时中，大都人。（同上）

杨梓，字□□，海盐人。至元三十年二月，元师征爪哇，公以招谕爪哇等处宣慰司官，随福建行省平章政事伊克穆苏，以五

百余人船十艘先往招谕之。大军继进，爪哇降，公引其宰相昔刺难答吒耶等五十余人来迎。后为安抚总使，官至嘉议大夫，杭州路总管。致仕卒，赠两浙都转运使，上轻车都尉，追封弘农郡侯，谥康惠。公节侠风流，善音律，与武林阿里海涯之子云石交善。云石翩翩公子，所制乐府散套，俊逸为当行之冠。即歌声高引，可彻云汉。而公独得其传，杂剧中有《豫让吞炭》《霍光鬼谏》《敬德不伏老》，皆公自制，以寓祖父之意，特去其著作姓名耳。其后长公国材，少公次中，复与鲜于去矜交好。去矜亦乐府擅场，以故杨氏家僮千指，无不善南北歌调者；由是州人往往得其家法，以能歌名于浙右云。（《元史·爪哇传》、元桃桐寿《乐郊私语》、明董谷《续澉水志》）

宫天挺，字大用，大名开州人。历学官，除钓台书院山长。为权豪所中，事获辨明，亦不见用。卒于常州。（《录鬼簿》）

郑光祖，字德辉，平阳襄陵人，以儒补杭州路吏。为人方直，不妄与人交。病卒，火葬于西湖之灵芝寺。伶伦辈称郑老先生，皆知其为德辉也。（同上）

范康，字子安，杭州人。明性理，善讲解，能词章，通音律。因王伯成有《李太白贬夜郎》，乃编《杜子美游曲江》，一下笔即新奇，盖天资卓异，人不可及也。（同上）

曾瑞，字瑞卿，大兴人。自北来南，喜江浙人才之多，羡钱唐景物之盛，因而家焉。神采卓异，衣冠整肃，优游于市井，洒然如神仙中人。志不屈物，故不愿仕，自号褐夫。江湖之达者，岁时馈送不绝，遂得以徜徉卒岁。善丹青，能隐语小曲，有《诗酒余音》行于世。（同上）

乔吉（一作吉甫），字梦符，号笙鹤翁，又号惺惺道人，太原

人。美容仪，能词章，以威严自饬，人敬畏之。居杭州太乙宫前，有《题西湖梧叶儿》百篇，名公为之序。江湖间四十年，欲刊行所作，竟无成事者。至正五年，病卒于家。尝谓作乐府亦有法，凤头、猪肚、豹尾是也。大概起要美丽，中要浩荡，结要响亮。尤贵在首尾贯串，意思清新，能若是，斯可以言乐府矣。明李中麓辑其所作小令，为《惺惺道人乐府》一卷，与《小山乐府》并刊焉。（《录鬼簿》，参《辍耕录》）

秦简夫，初擅名都下，后居杭州。（《录鬼簿》）

萧德祥，号复斋，杭州人，以医为业。凡古文俱隐括为南曲，街市盛行。所作杂剧外，又有南曲戏文等。（同上）

朱凯，字士凯。所编《升平乐府》及《隐语包罗天地谜韵》，皆大梁钟嗣成为之序。（同上）

王晔，字日华，杭州人。能词章乐府，所制工巧。又尝作《优戏录》，杨铁崖为之序云："侏儒奇伟之戏，出于古亡国之君。春秋之世，陵铄大诸侯，后代离析文义，至侮圣人之言为大剧，盖在诛绝之法。而太史公为滑戏者作传，取其谈言微中，则感世道者实深矣。钱唐王晔集历代之优辞，有关于世道者，自楚国优孟而下，至金人玳瑁头，凡若干条，太史公之旨，其有概于中者乎！予闻仲尼论谏之义有五：始曰谲谏，终曰讽谏。且曰：吾从者讽乎！盖以讽之效，从容一言之中，而龙逢、比干不获称，良臣者之所不及也。及观优之寓于讽者，如漆城瓦、衣雨税之类，皆一言之微，有回天倒日之力。而勿烦乎牵裾伏蒲之勃也。则优戏之伎，虽在诛绝，而优谏之功，岂可少乎？他如安金藏之刳肠，申渐高之饮鸩，敬新磨之免戮疲令，杨花飞之易乱主于治；君子之论，且有谓台官不如伶官。至其锡教及于弥侯解愁，其死

也，足以愧北面二君者，则忧世君子不能不三喈于此矣。故吾于晔之编为书如此，使览者不徒为轩渠一嚯之助，则知晔之感，太史氏之感也欤！至正六年秋七月序。"（《录鬼簿》《东维子文集》）

二 南 戏 家

施惠（一云姓沈），字君美，杭州人。居吴山城隍庙前，以坐贾为业。巨目美髯，好谈笑。诗酒之暇，唯以填词和曲为事。有《古今砌话》，编成一集，其好事也如此。（《录鬼簿》）

高明，字则诚，温州瑞安人（《玉山草堂雅集》《列朝诗集》皆云永嘉平阳人）。以《春秋》中至正乙酉第，授处州录事，后改调浙江阃幕都事，转江西行台掾，又转福建行省都事。初方国珍叛，省臣以则诚温人，知海滨事，择以自从。后仍以江西、福建官佐幕事，与幕府论事不合。国珍就抚，欲留寘幕下，不从，即日解官，旅寓鄞栎社沈氏，以词曲自娱。明太祖闻其名，召之，以老病辞归，卒于宁海。则诚所交，皆当世名士，尝往来无锡顾阿瑛玉山草堂。阿瑛选其诗，入《草堂雅集》，称其长才硕学，为时名流。其为浙幕都事与归温州也，会稽杨维桢与东山赵汸，作序送之。尝有岳鄂王墓诗云："莫向中州叹黍离，英雄生死系安危。内廷不下班师诏，绝漠全收大将旗。父子一门甘伏节，山河万里竟分支；孤臣尚有埋身地，二帝游魂更可悲！"又尝作《乌宝传》（谓钞也），虽以文为戏，亦有裨于世教。其卒也，孙德旸以诗哭之曰："乱离遭世变，出处叹才难。坠地文将丧，忧天寝不安！名题前进士，爵署旧郎官，一代儒林传，真堪入史刊。"所著有

《柔克斋集》。(《辍耕录》《玉山草堂雅集》《东维子文集》《留青日札》《列朝诗集》《静志居诗话》)

徐畈，字仲田，淳安人。明洪武初，征秀才，至藩省辞归。尝谓吾诗文未足品藻，唯传奇词曲，不多让古人。有《叶儿乐府·满庭芳》云："乌纱裹头，清霜离落，黄叶林邱；渊明彭泽辞官后，不事王侯，爱的是青山旧友，喜的是绿酒新蒭，相拖逗，金樽在手，烂醉菊花秋。"比于张小山、马东篱，亦未多逊。有《巢松集》。(《静志居诗话》)

附考　元代曲家，与同时人同姓名者不少。就见闻所及，则有三白贲，三刘时中，三赵天锡，二马致远，二赵良弼，二秦简夫，二张鸣善。《中州集》有白贲，汴人，自上世以来至其孙渊，俱以经术著名，此一白贲也。元遗山《善人白公墓表》，次子贲（即仁甫仲父），则隩州人，此又一白贲也。曲家之白无咎，亦名贲。姚际恒《好古堂书画记》："白贲字无咎，大德间钱唐人"是也。《元史·世祖纪》："以刘时中为宣慰使，安辑大理。"此一刘时中也。《遂昌杂录》，又有刘时中名致；曲家之刘时中，则号逋斋，洪都人，官学士，《阳春白雪》所谓古洪刘时中者是也。（此与《遂昌杂录》之刘时中时代略同，或系一人。）世祖武臣有赵天锡，冠氏人，《元史》有传。《遂昌杂录》谓今河南行省参事宛邱赵公名颐字子期，其先府君宛邱公讳酐字天锡，为江浙行省照磨，此又一赵天锡也。曲家之赵天锡，则汴梁人，官镇江府判者也。马致远，其一制曲者，为大都人；一为金陵人，即马文璧（琬）之父，见张以宁《翠屏集》。赵良弼，一为世祖大臣，《元史》有传；一为东平人，即见于《录鬼簿》者也。秦简夫一名略，陵川人，与元遗山同时；一为制曲者，即《录鬼簿》所谓"见在都下擅名，

近岁来杭"者也。张鸣善，一名择，平阳人（或云湖南人），为江浙提学，谢病隐居吴江，见王逢《梧溪集》；一为扬州人，宣慰司令史，则制曲者也。元代曲家，名位既微，传记更阙，恐世或疑为一人，故附著焉。

外一种 中国戏曲概论

吴 梅

卷　上

一　金元总论

乐府亡而词兴，词亡而曲作，大率假仙佛里巷任侠及男女之词，以舒其磊落不平之气。宋人大曲，为内廷赓歌扬拜之言，不足见民风之变，虽《武林旧事》所记官本杂剧段数，多市井琐屑，非尽庙堂雅奏。然其辞尽亡，无从校理。今所存者，仅乐府致语，散见诸家文集而已。苏轼、王颍诸作，敷扬华藻，岂可征民情风俗哉！自杂剧有十二科，而作者称心发言，不复有冠带之拘束。论隐逸则岩栖谷汲，俨然巢许之风。言神仙则霞佩云裾，如骖鸾鹤之驾。其他万事万物，一一可上氍毹。余尝谓天下文字，惟曲最真，以无利禄之见，存于胸臆也。今日流传古剧，其最古者出于金元之间，而其结构，合唐之参军、代面，宋之官剧、大曲而成，故金源一代始有剧词可征。第参军、代面，以言语、动作为主；官剧、大曲，虽兼歌舞，而全体亦复简略。若合

诸曲以成全书，备纪一人之始末，则诸宫调词，实为元明以来杂剧传奇之鼻祖。且金代院本，今皆不存，独诸宫调词，犹存规范，未始非词家之幸也。余今论次，首从金代云。

二　诸杂院本

两宋戏剧，均谓之杂剧，至金而有院本之名。院本者，《太和正音谱》云："行院之本也。"初不知行院为何语，后读元刊《张千替杀妻》剧云："你是良人良人宅眷，不是小末小末行院。"则行院者，大抵金元人谓倡伎所居，其所演唱之本，即谓之院本云尔（王国维《宋元戏曲史》六章）。余按陶九成《辍耕录》云："金有杂剧院本诸宫调，院本杂剧，其实一也。国朝院本杂剧，始厘而二之。"又按《太和正音谱》："倡夫词不入群贤乐府。"则静庵此说，足破数百年之疑。今就《辍耕录》所载，则皆为金人所作，其中名目诡谲，未必尽出文人，而九成概称曰院本，所谓院本杂剧，其实一也。更就子目分析之。曰和曲院本者十有四种，其所著曲名，皆大曲法曲，则和曲殆大曲法曲之总名也。曰上皇院本者十有四种，中如《金明池》《万岁山》《错入内》《断上皇》等，皆明示徽宗时事，则上皇者谓徽宗也。曰题目院本者二十种，按题目即唐以来合生之别名。（高承《事物纪原》卷九，引《唐书·武平一传》："平一上书，比来妖伎胡人于御座之前，或言妃主情貌，或列王公名质，咏歌舞踏，名曰合生。始自王公，稍及闾巷。"即合生之原起于唐中宗时也。今人亦谓之唱题目。）曰霸王院本者六种，疑演项羽之事。曰诸杂大小院本者一百八十有九。曰院幺者二十有一种。曰诸杂

院爨者一百有七种。陶氏云："院本又谓之五花爨弄"，则爨亦院本之异名也。曰冲撞引首者一百有十种。曰拴搐艳段者九十有二种。案《梦粱录》云："杂剧先做寻常熟事一段，名曰艳段，次做正杂剧。"则引首与艳段，疑各相类。艳段，《辍耕录》又谓之焰段，曰："焰段亦院本之意，但差简耳。取其如火焰，易明而易灭也。"曰打略拴搐者八十有八种。曰诸杂砌者三十种。案《芦浦笔记》谓"街市戏谑，有打砌打调之类"，疑杂砌亦滑稽戏之流。然其目则颇多故事，则又似与打砌无涉。今列其目如下。

（一）和曲院本

《月明法曲》《郓王法曲》《烧香法曲》《送香法曲》《上坟伊州》《浇花新水》《熙州骆驼》《列良瀛府》《病郑逍遥乐》《四皓逍遥乐》《四皓逍遥乐》《贺贴万年欢》《掆禀降黄龙》《列女降黄龙》。

（二）上皇院本

《壶堂春》《太湖石》《金明池》《恋鳌山》《六变妆》《万岁山》《打草阵》《赏花灯》《错入内》《问相思》《探花街》《断上皇》《打球会》《春从天上来》。

（三）题目院本

《柳絮风》《红索冷》《墙外道》《共粉泪》《杨柳枝》《蔡消闲》《方偷眼》《呆太守》《画堂前》《梦周公》《梅花底》《三笑图》《窄布衫》《呆秀才》《隔年期》《贺方回》《王安石》《断三行》《竞寻芳》《双打梨花院》。

（四）霸王院本

《悲怨霸王》《范增霸王》《草马霸王》《散楚霸王》《三官霸王》《补塑霸王》。

（五）诸杂大小院本

《乔记孤》《旦判孤》《计算孤》《双判孤》《百戏孤》《哨啫孤》《烧枣孤》《孝经孤》《菜园孤》《货郎孤》《合房酸》《麻皮酸》《花酒酸》《狗皮酸》《还魂酸》《别离酸》《王缠酸》《谒食酸》《三撲酸》《哭贫酸》《插拨酸》《酸孤旦》《毛诗旦》《老孤遣旦》《缠三旦》《禾哨旦》《哮卖旦》《贫富旦》《书柜儿》《纸栏儿》《蔡奴儿》《剁毛儿》《喜牌儿》《卦册儿》《绣篋儿》《粥碗儿》《似娘儿》《卦铺儿》《师婆儿》《教学儿》《鸡鸭儿》《黄丸儿》《棱角儿》《田牛儿》《小丸儿》《丑奴儿》《病襄王》《马明王》《闹学堂》《闹浴堂》《宽布衫》《泥布衫》《赶汤瓶》《纸汤瓶》《闹旗亭》《芙蓉亭》《坏食店》《闹酒店》《坏粥店》《庄周梦》《花酒梦》《蝴蝶梦》《三出舍》《三人舍》《瑶池会》《八仙会》《蟠桃会》《洗儿会》《藏阄会》《打五脏》《兰昌宫》《广寒宫》《闹结亲》《倦成亲》《强风情》《大论情》《三园子》《红娘子》《太平还乡》《衣锦还乡》《四论薮》《殿前四薮》《竞敲门》《都子撞门》《呆大郎》《四酸擂》《问前程》《十样锦》《长庆馆》《癫将军》《两相同》《竞花枝》《五变妆》《白牡丹》《洪福无疆》《赤壁鏖兵》《穷相思》《金坛谒宿》《调双渐》《官吏不和》《闹巡铺》《判不由己》《大勘力》《同官不睦》《闹平康》《赶门不上》《卖花容》《同官贺授》《无鬼论》《四酸讳啫》《闹栅阑》《双药盘街》《闹文林》《四国来朝》《双捉婿》《酒色财气》《医作媒》《风流药院》《监法童》《渔樵问话》《斗鹌鹑》《杜甫游春》《鸳鸯简》《四酸提猴》《满朝欢》《月夜闻筝》《鼓角将》《闹芙蓉城》《双斗医》《张生煮海》《赊馒头》《文房四宝》《谢神天》《陈桥兵变》《双揭榜》《蒙哑质库》《双福神》《院公狗儿》《告和来》《佛印烧

猪》《酸卖徕》《琴剑书箱》《花前饮》《五鬼听琴》《白云庵》《迓鼓二郎》《坏道场》《独脚五郎》《卖花声》《进奉伊州》《错上坟》《医五方》《打五铺》《拷梅香》《四道姑》《隔帘听》《硬行察》《义养娘》《喤师姨》《论秋蝉》《刘盼盼》《墙头马》《刺董卓》《锯周村》《四拍板》《大论谈》《牵龙舟》《击梧桐》《潏蓝桥》《入桃园》《双防送》《海棠春》《香药车》《四方和》《九头顶》《闹元宵》《赶村禾》《眼药孤》《两同心》《更漏子》《阴阳孤》《提头巾》《三索债》《防送哨》《偌买旦》《是耶酸》《怕水酸》《回回梨花院》《晋宣成道记》。

（六）院幺

《海棠轩》《海棠园》《海棠怨》《海棠院》《鲁李王》《庆七夕》《再相逢》《风流婿》《王子端卷帘记》《紫云迷四季》《张与孟梦杨妃》《女状元春桃记》《粉墙梨花院》《妮女梨花院》《庞方温道德经》《大江东注》《吴彦举》《不抽关》《不掀帘》《红梨院》《玎珰天赐暗姻缘》。

（七）诸杂院爨

《闹夹棒六幺》《闹夹棒法曲》《望瀛法曲》《分拐法曲》《送宣道人欢》《逍遥乐打马铺》《撺采延寿乐》《讳老长寿仙》《夜半乐打明皇》《欢呼万里》《山水日月》《集贤宾打三教》《打白雪歌》《地水火风》《夜深深三磕炮》《佳景堪游》《琴棋书画》《喜迁莺刹草鞋》《太公家教》《十五郎》《滕王阁闹八妆》《春夏秋冬》《风花雪月》《上小楼衮头子》《喷水胡僧》《订注论语》《恨秋风鬼点偌》《诗书礼乐》《论语谒食》《下角瓶大医淡》《再游恩地》《累受恩深》《送羹汤枚火子》《擂鼓孝经》《香茶酒果》《船子和尚四不犯》《徐演黄河》《单兜望梅花》《皇都好景》《四偌大

提猴》《双声叠韵》《上皇四轴画》《三偌一卜》《调猿挂铺》《倬刀馒头》《河转迓鼓》《背箱伊州》《酒楼伊州》《蓑衣百家诗》《埋头百家诗》《偷酒牡丹香》《雪诗打樊哙》《抹面长寿仙》《四偌贾诨》《四偌祈雨》《松竹龟鹤》《王母祝寿》《四偌抹紫粉》《四偌劈马桩》《截红闹浴堂》《和燕归梁》《苏武和番》《羹汤六幺》《河阳舅舅》《偌请都子》《双女赖饭》《一贯质库儿》《私媒质库儿》《清朝无事》《丰稔太平》《一人有庆》《四海民和》《金皇圣德》《皇家万岁》《背鼓千字文》《变龙千字文》《摔盒千字文》《错打千字文》《木驴千字文》《埋头千字文》《讲来年好》《讲圣州序》《讲乐章序》《讲道德经》《神农大说药》《食店提猴》《人参脑子爨》《断朱温爨》《变二郎爨》《讲百果爨》《讲百花爨》《讲蒙求爨》《讲百禽爨》《讲心字爨》《变柳七爨》《三跳涧爨》《打王枢密爨》《水酒梅花爨》《调猿香字爨》《三分食爨》《煎布衫爨》《赖布衫爨》《双揲纸爨》《谒金门爨》《跳布袋爨》《文房四宝爨》《开山五花爨》。

（八）冲撞引首

《打三十》《打谢乐》《打八哥》《错打了》《错取儿》《说狄青》《憨郭郎》《枝头巾》《小闹掴》《鹦哥猫儿》《大阳唐》《小阳唐》《歇贴韵》《三般尿》《大惊睡》《小惊睡》《大分界》《小分界》《双雁儿》《唐韵六贴》《我来也》《情知本分》《乔捉蛇》《铛锅釜灶》《代元保》《母子御头》《觜苗儿》《山梨柿子》《打淡的》《一日一个》《村城诗》《胡椒虽小》《蔡伯喈》《遮截架解》《窄砖儿》《三打步》《穿百倬》《盘榛子》《四鱼名》《四坐山》《提头带》《天下乐》《四怕水》《四门儿》《说古人》《山麻秸》《乔道场》《黄风荡荡》《贪狼观》《通一母》《串梆子》《拖下来》《哑伴

哥》《刘千刘义》《欢会旗》《生死鼓》《捣练子》《三群头》《酒糟儿》《净瓶儿》《卖官衣》《苗青根白》《调笑令》《斗鼓笛》《柳青娘》《调刘衮》《请车儿》《身边有艺》《论句儿》《霸王草》《难古典》《左必来》《香供养》《合五百》《奶奶坟》《一借一与》《己己己》《舞秦始皇》《学像生》《支道馒头》《打调劫》《驴城自守》《呆大木》《定魂刀》《说罚钱》《年纪大小》《打扇》《盘蛇》《相眼》《告假》《捉记》《照淡》《矇哑》《投河》《略通》《调贼》《多笔》《金押》《扯状》《罗打》《记水》《求楞》《烧奏》《转花枝》《计头儿》《长娇怜》《歇后语》《芦子语》《回且语》《大支散》。

（九）拴搐艳段

《襄阳会》《驴轴不了》《鞭敲金镫》《门帘儿》《天长地久》《衙府则例》《金含楞》《天下太平》《归塞北》《春夏秋冬》《斗百草》《叫子盖头》《大刘备》《石榴花诗》《哑汉书》《说古棒》《唱柱杖》《日月山河》《胡饼大》《觜搵地》《屋里藏》《骂吕布》《张天觉》《打论语》《十果顽》《十般乞》《还故里》《刘金带》《四草虫》《四厨子》《四妃艳》《望长安》《长安住》《骂江南》《风花雪月》《错寄书》《睡起教柱》《打婆束》《三文两扑》《大对景》《小护乡》《少年游》《打青提》《千字文》《酒家诗》《三拖旦》《睡马杓》《四生厉》《乔唱诨》《桃李子》《麦屯儿》《大菜园》《乔打圣》《杏汤来》《谢天地》《十只脚》《请生打纳》《建成》《缚食》《球棒艳》《破巢艳》《开封艳》《鞍子艳》《打虎艳》《四王艳》《蝗虫艳》《撅子艳》《七捉艳》《修行艳》《般调艳》《枣儿艳》《蛮子艳》《快乐艳》《慈乌艳》《眼里乔》《访戴》《众半》《陈蔡》《范蠡》《扯休书》《鞭寨》《鬏吶扫竹》《感吾智》《诸宫调》《金铃》《雕出板来》《套靴》《舌智》《俯饮》《钗发多》《襄阳府》

《仙哥儿》。

（十）打略拴搐　　分目类列如下

（1）星象名　缺

（2）果子名　缺

（3）草　名　缺

（4）军器名　缺

（5）神道名　缺

（6）灯火名　缺

（7）衣裳名　缺

（8）铁器名　缺

（9）书籍名　缺

（10）节令名　缺

（11）蔬菜名　缺

（12）县道名　缺

（13）州府名　缺

（14）相扑名　缺

（15）法器名　缺

（16）门　名　缺

（17）草　名　缺（与第3项重复，疑衍文）

（18）军　名　缺

（19）鱼　名　缺

（20）菩萨名　缺（以上二十种有目无曲，原书列入曲名中，误，今分排之。）

（21）赌扑名　《照天弄》《琴家弄》《衮骰子》《闷葫芦》《握龟》。

（22）著棋名　缺

（23）乐人名　缺（以上二种，在赌扑名内，实亦子目，非曲也，因分排之。）

（24）官职名　《说驾顽》《敲待制》《上官赴任》《押刺花赤》。

（25）飞禽名　《青鸱》《老鸦》《厮料》《鹰鹞鹏鹘》。

（26）花　名　《石竹子》《调狗》《散水》。

（27）吃食名　《厨难偌》《蘑菇菜》。

（28）佛　名　《成佛板》《爷娘佛》。

（29）难字儿　《盘驴》《害字》《刘三》《一板子》。

（30）酒下栓　《数酒》《三元四子》。

（31）唱尾声　《孟姜女》《遮盖了》《诗头曲尾》《虎皮袍》。

（32）猜　谜　《杜大伯》《大黄》。

（33）和尚家门　《唐三藏》《秃丑生》《窗下僧》《坐化》。

（34）先生家门　《入口鬼》《则要胡孙》《大烧饼》《清闲真道本》。

（35）秀才家门　《大口赋》《六十八头》《拂袖便去》《绍运图》《十二月》《胡说话》《风魔赋》《疗丁赋》《牵著骆驼》《看马胡孙》。

（36）列良家门　《说卦篆》《由命赋》《混星图》《柳簸箕》《二十八宿》《春从天上来》。

（37）禾下家门　《万民快乐》《咬的响》《莫延》《九斗一石》《共牛》。

（38）大夫家门　《三十六风》《伤寒》《合死汉》《马屁勃》《安排锹镢》《三百六十骨节》《便痈赋》。

（39）卒子家门　《针儿线》《甲仗库》《军闹》《阵败》。

（40）良头家门　《方头赋》《水龙吟》。

（41）邦老家门　《脚言脚语》《则是便是贼》。

（42）都子家门　《后人收》《桃李子》《上一上》。

（43）孤下家门　《朕闻上古》《刁包待制》《绢儿来》。

（44）司吏家门　《罢笔赋》《是故榜》。

（45）（仵作）行家门　《一遍生活》。

（46）撅徕家门　《受胎成气》。

（十一）诸杂砌

《模石江》《梅妃》《浴佛》《三教》《姜武》《救驾》《赵娥》《石妇吟》《变猫》《水母》《玉环》《走鹦哥》《上料》《瞎脚》《易基》《武则天》《告子》《拔蛇》《鹿皮》《新太公》《黄巢》《恰来》《蛇师》《没字碑》《卧草》《衲袄》《封碑》《锯周村》《史弘肇》《悬头梁上》。

上杂剧院本，共六百九十种，诸宫调词不在内，虽拴搐艳段中，有诸宫调目，然是院本之名，非诸宫调词体也。又打略拴搐内，共列四十六目，九成原书，颇有淆乱。如星象等名二十门，误列剧名内。著棋名、乐人名二目，列入赌扑名内。今已一一厘正。细按此目，虽诙奇万状，而其中分配，亦有端倪。如诸杂大小院本内，以孤名者十，孤为装官者（见《太和正音谱》）。以酸名者十一，金元间以秀才为细酸，又谓措大（见《少室山房笔丛》）。以旦名者七，旦为装女者，元曲中有《切脍旦》《货郎旦》，即本此格，凡此皆以角色名者也。又以爨名者二十一，盖出宋官本杂剧。《武林旧事》所载杂剧，以爨标目者颇多，金剧即依此例。宋徽宗见爨国人来朝，衣服诡异，令优人效之，此爨之原起也。

又有说唱杂戏，混入其内，如《讲来年好》《讲圣州序》《讲道德经》等是也。至剧中事实，虽已久佚，而元剧中时有祖述之者，如《蔡消闲》一本，元李文蔚有《蔡萧闲醉写石州慢》，当从此出。案金蔡相松年，号萧闲老人，奉使高丽还，作此词赠伎（《明秀集》残本，未载此作，见杨朝英《阳春白雪》卷首），则是剧与戴善夫之《陶学士风光好》剧相类矣。又《芙蓉亭》一本，元王实甫有《韩彩云丝竹芙蓉亭》，当从此出，今略存古本《西厢》校注中。又《蝴蝶梦》一本，元关汉卿有《包待制三勘蝴蝶梦》。《兰昌宫》一本，元庾天锡有《薛昭误入兰昌宫》。《十样锦》一本，元无名氏有《十样锦诸葛论功》。《杜甫游春》一本，元范康有《曲江池杜甫游春》。《鸳鸯简》一本，元白朴有《鸳鸯简墙头马上》。《月夜闻筝》一本，元郑光祖亦有此剧。《张生煮海》一本，元尚仲贤、李好古亦有此剧。《刘盼盼》一本，元关汉卿有《刘盼盼闹衡州》。《㳠蓝桥》一本，元李直夫有《水㳠蓝桥》。诸如此类，不胜枚举。凡此皆足考古今剧情之沿革也。若夫此等剧曲，概定为金人所作者，亦有数证。目中有《金皇圣德》一本，明为金人所作，一也。目中故事，关涉开封者颇多，开封为宋之东都，金之南都，《上皇院本》且勿论，他如郓王、蔡奴，汴京之人也；金明池、陈桥，汴京之地也。敷衍故事，必在事过未久之日，而又为当时人民所共知共见者，方足鼓动人心，故决为金人所作，二也。中如〔水龙吟〕、〔欢声叠韵〕等牌，仅见董词，不见元曲，足证此等剧曲，在元曲之先，三也。第此等剧曲，今皆不传，无研究之法，今可见者，止诸宫调词，董解元《西厢》是也。

三 诸宫调

诸宫调者，小说之支流，而被之以乐曲者也。《碧鸡漫志》《梦粱录》《东京梦华录》皆载泽州孔三传，始作诸宫调古传，则其来已久矣。董词据《正音谱》，以为创作北曲，胡元瑞、焦理堂、施研北均有考订，讫不知为何体，实则诸宫调词而已。本书卷一〔太平赚〕词云："俺平生情性好疏狂，疏狂的情性难拘束。一回家想么，诗魔多。爱选多情曲，此前贤乐府不中听，在诸宫调里却着数。"此开卷自叙作词缘起，而自云在诸宫调，其证一也。元凌云翰《柘轩集》，有〔定风波〕词，赋《崔莺莺传》云："翻残金旧日诸宫调本，才入时人听。"则金人所赋《西厢》词，自为诸宫调，其证二也。此书体例，求之古曲，无一相似，独元王伯成《天宝遗事》，见于《雍熙乐府》《九宫大成谱》所选者，大致相同。而元钟嗣成《录鬼簿》，于王伯成条下注云："有《天宝遗事》诸宫调行于世。"王词既为诸宫调，则董词之为诸宫调，更无疑义，其证三也。其所以名诸宫调者，则由宋人所用大曲转踏，不过用一牌回环作之，其在同一宫调中甚明，惟此编每宫调中多或十余曲，少或一二曲，即易他宫调，合若干宫调以咏一事，故谓之诸宫调。今列数词于下。

〔黄钟·出队子〕最苦是离别，彼此心头难弃舍。莺莺哭得似痴呆，脸上啼痕多是血，有千种恩情何处说。夫人道天晚教郎疾去，怎奈红娘心似铁，把莺莺扶

上七香车。君瑞攀鞍空自挦，道得个冤家宁耐些。

〔尾〕马儿登程，坐车儿归舍，马儿往西行，坐车儿往东拽。两口儿一步儿离得远如一步也。

〔仙吕·点绛唇缠令〕美满生离，据鞍兀兀离肠痛。旧欢新宠，变作高唐梦。回首孤城，依约青山拥。西风送，戍楼寒重，初品梅花弄。

〔瑞莲儿〕衰草凄凄一径通，丹枫索索满林红。平生踪迹无定着，如断蓬。听塞鸿，哑哑的飞过暮云重。

〔风吹荷叶〕忆得枕鸳衾凤，今宵管半壁儿没用，触目凄凉千万种。见滴流流的红叶，浙零零的微雨，飒剌剌的西风。

〔尾〕驴鞭半袅吟肩双耸，休问离愁轻重，向个马儿上驮也驮不动。

〔仙吕·赏花时〕落日平林噪晚鸦，风袖翩翩催瘦马，一径入天涯。荒凉古岸，衰草带霜滑，瞥见个孤林端入画。篱落萧疏带浅沙，一个老大伯捕鱼虾，横桥流水，茅舍映荻花。

〔尾〕驼腰的柳树上有鱼槎，一竿风旆茅檐上挂。淡烟潇洒横锁着两三家。

以上八曲，已易三宫调，全书体例皆如是，故名诸宫调也。施国祁《礼耕堂丛说》云：“此本为海阳黄嘉惠刻，定为《董西厢》，分上下二卷，无出名关目，行间全载宫调、引子、尾声，率填乐府方言，不采类书故实，曲多白少，不注工尺，是流传读本，与院伎刘丽华口授者不同。”余谓此书体格，固属诸宫调，

实为北曲之开山，元词中所用词牌，如〔仙吕·点绛唇〕、〔越调·斗鹌鹑〕、〔正宫·端正好〕，与此书全合，故《太和正音谱》谓解元始作北曲，亦非不经之论也。又诸宫调套数至短，最多不过七八曲，元剧套数，有多至十七八支者，顾每支止用一叠，如〔点绛唇〕、〔斗鹌鹑〕、〔端正好〕等，仅用上叠，而后叠换头不用，故诸宫调虽短，词牌则全，元剧虽长，而每牌止有其半，此又可见金元间词体之变矣。又董词中各调，较元曲略多。元词诸牌，董词中多有之，董词各牌，如〔倬倬戚〕、〔墙头花〕、〔渠神令〕、〔哈哈令〕等，皆元人所不用。清代《九宫大成谱》，始采录入谱，然板式腔格，率多可疑，是北曲之不能完备，不在明嘉隆昆腔盛行以后，反在元人继述之不周，乃至解元各谱，无形消灭，迨康乾时欲掇拾坠绪，已难免杜撰之讥焉。凌廷堪作《燕乐考原》，先列董词，次及元曲，可云特识，惟不知元曲即出于董词，强分疆界，不可谓非贤者之过。至《正音谱》《辍耕录》各宫曲数，仅就北剧厘订之，尤不知董词为何物矣。至张、崔之事，谱入弦管，实不始于解元。宋赵令畤已有〔商调·蝶恋花〕十章，取《会真记》逐段分配，略具搬演形式，但不如解元之作，自布局势，别造伟词也。（案：解元名号，今无可考，《辍耕录》谓金章宗时人，《西河词话》谓解元为金章宗学士，《正音谱》谓其仕元，初制北曲，皆未深考，不足为据。余谓解元之称，为金元人通称，凡读书应举者，皆以此呼之。如《鬼董五》卷末，有泰定丙寅临安钱孚跋云："关解元之所传"，是汉卿亦称解元也。又王实甫《西厢》第一折云："风魔了张解元"，是君瑞亦称解元也。此等称谓至多，如公子称衙内，夫人称院君，和尚称洁郎，盗贼称帮老，概为一时方言，不必狃于旧习，以乡举首列者为解元也。）

四 元人杂剧

戏曲至元代，可为最盛时期，据《正音谱》卷首所录杂剧，共五百六十六本，钟嗣成《录鬼簿》所载，共四百五十八本，洋洋乎一代巨观也。第今人所见者，除臧晋叔《元曲选》百种外，日本西京大学《覆刊杂剧三十种》内，有十七种，为臧选本所未及。而臧选本中，亦有六种为明初人作（《儿女团圆》《金安寿》《城南柳》《误入桃源》《对玉梳》《萧淑兰》）去之合百十有一种。再加《西厢》五剧，罗贯中《风云会》，费唐臣《赤壁赋》，杨梓《豫让吞炭》，实得一百十有九种，吾人研究元曲尽此矣。或已佚各种，他日得复行于世者，要亦不多耳。今将仅存各种，列目如下。

元人杂剧，就可见者列目如下。

关汉卿十三本：《西蜀梦》《拜月亭》《谢天香》《金线池》《望江亭》《救风尘》《单刀会》《玉镜台》《诈妮子》《蝴蝶梦》《窦娥冤》《鲁斋郎》《续西厢》。

高文秀三本：《双献功》《谇范叔》《遇上皇》。

郑廷玉五本：《楚昭王》《后庭花》《忍字记》《看钱奴》《崔府君》。

白朴二本：《梧桐雨》《墙头马上》。

马致远六本：《青衫泪》《岳阳楼》《陈抟高卧》《汉宫秋》《荐福碑》《任风子》。

李文蔚一本：《燕青博鱼》。

李直夫一本：《虎头牌》。

吴昌龄二本：《风花雪月》《东坡梦》。

王实甫二本：《西厢记》（四本）《丽春堂》。

武汉臣三本：《老生儿》《玉壶春》《生金阁》。

王仲文一本：《救孝子》。

李寿卿二本：《伍员吹箫》《月明和尚》。

尚仲贤四本：《柳毅传书》《三夺槊》《气英布》《尉迟恭》。

石君宝三本：《秋胡戏妻》《曲江池》《紫云庭》。

杨显之二本：《临江驿》《酷寒亭》。

纪君祥一本：《赵氏孤儿》。

戴善甫一本：《风光好》。

李好古一本：《张生煮海》。

张国宾三本：《汗衫记》《薛仁贵》《罗李郎》。

石子章一本：《竹坞听琴》。

孟汉卿一本：《魔合罗》。

李行道一本：《灰阑记》。

王伯成一本：《贬夜郎》。

孙仲章一本：《勘头巾》。

康进之一本：《李逵负荆》。

岳伯川一本：《铁拐李》。

狄君厚一本：《介子推》。

孔文卿一本：《东窗事犯》。

张寿卿一本：《红梨花》。

马致远、李时中、花李郎、红字李二合作一本：《黄粱梦》。

宫天挺一本：《范张鸡黍》。

郑光祖四本：《倩梅香》《周公摄政》《王粲登楼》《倩女离

魂》。

　　金仁杰一本：《萧何追韩信》。

　　范康一本：《竹叶舟》。

　　曾瑞一本：《留鞋记》。

　　乔梦符三本：《玉箫女》《扬州梦》《金钱记》。

　　秦简夫二本：《东堂老》《赵礼让肥》。

　　萧德祥一本：《杀狗劝夫》。

　　朱凯一本：《昊天塔》。

　　王晔一本：《桃花女》。

　　杨梓二本：《霍光鬼谏》《豫让吞炭》。

　　李致远一本：《还牢末》。

　　杨景贤一本：《刘行首》。

　　罗贯中一本：《风云会》。

　　费唐臣一本：《赤壁赋》。

　　无名氏二十七本：《七里滩》《博望烧屯》《替杀妻》《小张屠》《陈州粜米》《鸳鸯被》《风魔蒯通》《争报恩》《来生债》《硃砂担》《合同文字》《冻苏秦》《小尉迟》《神奴儿》《谢金吾》《马陵道》《渔樵记》《举案齐眉》《梧桐叶》《隔江斗智》《盆儿鬼》《百花亭》《连环计》《抱妆盒》《货郎旦》《碧桃花》《冯玉兰》。

　　杂剧体格，与诸宫调异。诸宫调不分出目，此则通例四折，虽纪君祥之《赵氏孤儿》统计五折，张时起之《花月秋千记》统计六折，顾不多见也。诸宫调不分角目，总以一人弹唱，与后世评话略同，此则分末、旦、外、丑等诸目，而以末、旦为主，元人所谓旦、末双全是也。诸宫调无动作状态，此则分为三类：纪动作者曰科，纪言语者曰白，纪歌唱者曰曲，是合歌舞言动而一

之也，是剧曲之进境也。至论文字，则止有本色一家，无所谓词藻缤纷纂组缜密也。王实甫作《西厢》，以研炼浓丽为能，此是词中异军，非曲家出色当行之作。观其《丽春堂》剧〔满庭芳〕云："这都是托赖着大人虎势，赢的他急难措手，打的他马不停蹄。"又云："则你那赤瓦不剌强嘴，犹自说兵机。"〔耍孩儿〕云："这泼徒怎敢将人戏，你托赖着谁人气力，睁开你那驴眼可便觑着阿谁，我便歹杀者波，是将相的苗裔。"（节录原曲）可云绝无文气，而气焰自不可及。即如《西厢》，亦不尽作绮语，如〔四边静〕云："怕我是赔钱货，两当一便成合。凭着他举将除贼，消得个家缘过活。费了甚么，古那便结丝萝。休波，省人情的奶奶忒虑过，恐怕张罗。"〔满庭芳〕云："你休要呆里撒奸。您待恩情美满。教我骨肉摧残。他手檀着搦棍摩娑看，蔍麻线怎过针关。直待教我挂着拐帮闲钻懒，缝合唇送暖偷寒。待去呵，消息儿踏着犯。待不去，教甜话儿热趱。教我左右作人难。"（据古本，与通行金批本异）诸曲文字，亦非雅人吐属，顾亦令黵可喜。王元美以〔挂金索〕一支为佳，殊非公允。（词云："裙染榴花，睡损胭脂皱。钮结丁香，掩过芙蓉扣。线脱珍珠，泪湿香罗袖。杨柳眉颦，人比黄花瘦。"）仍不脱七子高华之习，是故知元人以本色见长，方可追论流别也。当时擅此技者，以大都、东平及浙中最盛，其散处各行省者，又皆浮沉下僚不得志之士（见李中麓《小山小令序》）。而江西嘌唱，尤能变易故常，别创南北合套之格。繁声一启，词法大备，此其大较也。今更备论之。大抵元剧之盛，首推大都，自实甫继解元之后，创为研炼艳冶之词，而关汉卿以雄肆易其赤帜，所作《救风尘》《玉镜台》《谢天香》诸剧（见《元曲选》），类皆雄奇排奡，无搔头弄姿之态，东篱则以清俊开宗。《汉宫孤雁》，臧

晋叔以为元剧之冠，论其风格，卓尔大家，自是三家鼎盛，矜式群英。后起如王仲文、杨显之，并称瑜亮，《救孝子》《临江驿》《酷寒亭》(见《元曲选》)，足使已斋俯首，实甫服膺。石子章《竹坞听琴》，颇得东篱神髓，而幽艳过之。真定一隅，作者至富，《天籁》一集，质有其文，《秋雨梧桐》，实驾碧云黄花之上，盖亲炙遗山謦欬，斯咳唾不同流俗也。文蔚《博鱼》(李文蔚作曲十二种，为《张子房圯桥进履》《汉武帝死哭李夫人》《谢安东山高卧》《蔡萧闲醉写石州慢》《谢玄破苻坚》《卢亭亭担水浇花旦》《金水题红怨》《秋夜芭蕉雨》《燕青射雁》《同乐院燕青博鱼》《风月推车旦》《濯锦江鱼雁传情》等名，今《燕青博鱼》见《元曲选》，余皆不传)，摹绘市井，声色俱肖，尤非寻常词人所及。尚仲贤《柳毅》《英布》二剧，状难状之境，亦非《蜃中楼》可比拟(尚仲贤作曲十种，为《陶渊明归去来辞》《海神庙王魁负桂英》《凤凰坡越娘背灯》《洞庭湖柳毅传书》《张生煮海》——非李好古本《崔护谒浆》《没兴花前秉烛旦》《武成庙诸葛论功》《尉迟恭三夺槊》《汉高祖濯足气英布》等名。今《柳毅传书》《三夺槊》《气英布》三种，见《元曲选》，余不传)。戴善甫《风光好》(善甫作曲五种，为《陶秀实醉写风光好》《柳耆卿诗称玩江楼》《关大王三捉红衣怪》《伯俞泣杖》《宫调风月紫云亭》等名，今仅存《风光好》)，俊语翩翩，不亚实甫也。东平高氏，力追汉卿，毕生绝艺，雕绘梁山(高文秀，东平府学生，作曲三十四种，为《黑旋风斗鸡会》《黑旋风诗酒丽春园》《黑旋风穷风月》《黑旋风大闹牡丹园》《黑旋风乔教学》《黑旋风敷衍刘耍和》《黑旋风双献功》《老郎君养子不及父》《病樊哙打吕青》《黑旋风借尸还魂》《刘先生襄阳会》《禹王庙霸王举鼎》《穷秀才双弃瓢》《忠义士班超投笔》《烟月门神诉冤》《五凤楼潘安掷果》《须贾大夫谇范叔》《好酒赵元遇上皇》《周瑜谒鲁肃》《木叉行者锁水母》《伍子胥弃子走樊城》《豹子尚书谎秀才》《豹子秀才不当差》《豹子令史干请俸》《太液池儿女并头莲》《风月害夫人》《相府门廉颇负荆》《郑元和风雪打瓦罐》《御史台赵

尧辞金》《醉秀才戒酒论杜康》《志公和尚开哑禅》《宣帝问张敞画眉》《双献头武松大报仇》《保成公竟赴渑池会》等名，今仅存《双献功》《诤范叔》《遇上皇》三种，余皆不传），享年不永，悼惜尤深，锲而不舍，并辔王关矣。时起擅名，在《昭君出塞》一剧（张时起字才英，东平府学生，居长芦，作曲四种，为《霸王垓下别虞姬》《昭君出塞》《赛花月秋千记》《沉香太子劈华山》等名，今皆不传），其《垓下别姬》即为明人《千金》之本，其词散佚，无可评骘，丹邱谓其"雁阵惊寒"，意者植基不厚欤。此外如顾仲清之《纪信》《伏剑》（仲清作曲二种，为《荥阳城火烧纪信》《陵母伏剑》等名，今不传），张寿卿之《诗酒红梨》（见《元曲选》），风格翩翩，皆东平之秀也。大名宫天挺（天挺字大用，大名开州人，历学官，除钓台书院山长，为权豪所中，卒于常州。作曲六种，为《严子陵钓鱼台》《会稽山越王尝胆》《死生交范张鸡黍》《济饥民汲黯开仓》《宋仁宗御览托公书》《宋上皇御赏赏凤凰楼》等名，今仅存《范张鸡黍》，见《元曲选》），襄陵郑光祖（光祖字德辉，平阳襄陵人，以儒补杭州路吏。作曲十九种，为《李太白醉写秦楼月》《丑齐后无盐破连环》《陈后主玉树后庭花》《放太甲伊尹扶汤》《三落水鬼泛采莲船》《秦赵高指鹿为马》《㑇梅香翰林风月》《崔怀宝月夜闻筝》《醉思乡王粲登楼》《周公辅成王摄政》《王太后摔印哭孺子》《迷青琐倩女离魂》《虎牢关三战吕布》《齐景公哭晏婴》《谢阿蛮梨园乐府》《周亚夫细柳营》《紫云娘》《哭孙子》《钟离春智勇定齐》等名，今仅存《㑇梅香》《王粲登楼》《倩女离魂》三种，余不传），名播省台，声振闺阃，或以豪迈相高，或以俳谐玩世，要皆不越三家范围焉。至江州沈和（和字和甫，杭州人，后徙江州。作曲六种，为《祈甘雨货郎朱蛇记》《徐驸马乐昌分镜记》《郑玉娥燕山逢故人》《闹法场郭兴何杨》《潇湘八景》《欢喜冤家》等名，今皆不传），作《潇湘八景》《欢喜冤家》，以南北词合腔，极为工巧。参军代面，蛮子关卿，开后代传奇之先，结金元剧曲之局，可谓不随风气，自辟蹊径者矣。浙中词学，夙称

彬彬，一时名家，指不胜数。金志甫《西湖梦》（金仁杰字志甫，杭州人，授建康崇宁务官。作曲七种，为《蔡琰还朝》《秦太师东窗事犯》——非孔文卿作，《周公旦抱子设朝》《萧何月夜追韩信》《长孙皇后鼎镬谏》《玉津园智斩韩太师》《苏东坡夜宴西湖梦》等名，今皆不传），范子安《竹叶舟》（范康字子安，杭州人。作曲二种，为《陈季卿悟道竹叶舟》《曲江池杜甫游春》等名，今仅存《竹叶舟》），陈存甫《锦堂风月》（陈以仁字存甫，作曲二种，为《十八骑误入长安》《锦堂风月》等名，今不传），皆脍炙人口也。而鲍天祐（天祐字吉甫，杭州人，昆山州吏。作曲七种，为《王妙妙死哭秦少游》《史鱼尸谏卫灵公》《忠义士班超投笔》《贪财汉为富不仁》《摘星楼比干剖腹》《英雄士杨震辞金》《汉丞相宋弘不谐》等名，而《史鱼尸谏》，尤盛传于世，周定王《元宫词》云："尸谏灵公演传奇，一朝传到九重知。奉宣斋与中书省，诸路都教唱此词。"其盛可思也。今皆不传）《史鱼尸谏》，流播诸路，腾誉宫廷，尤极文人之荣遇。王日华《桃花女》《卧龙冈》《双买花》，亦怪谲可诵（日华三种惟《桃花女》尚存，见《元曲选》）。人文蔚起，他方莫逮焉。流寓中，如乔梦符（乔吉字梦符，太原人，号笙鹤翁，又号惺惺道人，居杭州太乙宫前。作曲十一种，为《怨风月娇云认玉钗》《杜牧之诗酒扬州梦》《玉箫女两世姻缘》《死生交托妻寄子》《马光祖勘风尘》《荆公遣妾》《唐明皇御断金钱记》《节妇牌》《贤孝妇》《九龙庙》《燕乐毅黄金台》等名，今惟《扬州梦》《金钱记》《两世姻缘》三种，见《元曲选》，余不传），曾瑞卿（曾瑞字瑞卿，大兴人，寓杭州。有《才子佳人误元宵》一剧，颇负盛名，见《元曲选》，又名《留鞋记》）等，又皆一时彦士，雍容坛坫，啸傲湖山，极裙屐之胜概矣。尝谓元人剧词，约分三类：喜豪放者学关卿，工锻炼者宗实甫，尚轻俊者号东篱。一代才彦，绝少达官，斯更足见人民之崇尚，迥非台阁文章以颂扬藻绘者可比也。因疏论如此，至其剧词，世皆见之，故不赘云。

五　元人散曲

元人散曲，作者至多，其词清新俊逸，与唐诗宋词可以鼎足。其有别集可考者，略纪如下。

张养浩：《云庄乐府》。曾瑞：《诗酒余音》。吴中立：《本道斋乐府小稿》。吴弘道：《金缕新声》。钱霖：《醉边余兴》。顾德润：《九山乐府》。朱凯：《升平乐府》。周月湖：《月湖今乐府》。沈子厚：《沈氏今乐府》。张可久：《北曲联乐府》《吴盐》《苏堤渔唱》《小山小令》。乔吉：《惺惺道人乐府》《梦符小令》《文湖州集词》。汪元亨：《小隐余音》《云林清赏》。耶律铸：《双溪醉隐乐府》。郑杓次：《夹漈余声乐府》。冯华：《乐府》。沈禧：《竹窗乐府》。

至元人所编散曲总集，远不如明人之多，第就闻见所及，亦略记之。

《南北宫词》《中州元气》《仙音妙选》《曲海》《百一选曲》《乐府群珠》《乐府群玉》《自然集》杨朝英《太平乐府》《阳春白雪》。

元人乐府，盛称关、马、郑、白，其次为酸甜乐府，而乔梦符、张小山、杨西庵辈，亦戞戞独造，洵文学界之奇观也。关、郑二家，以剧曲著，不以散曲名，兹不论。马致远小令，以〔天净沙〕为最，词云："枯藤老树昏鸦，小桥流水人家，古道西风瘦马。夕阳西下，断肠人在天涯。"明人辄喜摹此词，而终无佳者，于此见元人力厚。其套曲以《秋思》为最，词云："〔夜行

船〕百岁光阴如梦蝶，重回首往事堪嗟。昨日春来，今朝花谢，急罚盏夜阑灯灭！〔乔木查〕秦宫汉阙，都做了衰草牛羊野。不恁渔樵无话说。纵荒坟横断碑，不辨龙蛇。〔庆宣和〕投至狐踪与兔穴，多少豪杰！鼎足三分半腰折，魏也，晋也。〔落梅风〕天教富，莫太奢，无多时好天良夜。看钱奴硬将心似铁，空辜负锦堂风月。〔风入松〕眼前红日又西斜，疾似下坡车。晓来清镜添白雪，上床与鞋履相别。莫笑鸠巢计拙，葫芦提一任装呆。〔拨不断〕利名竭，是非绝，红尘不向门前惹，绿树偏宜屋角遮，青山正补墙头缺，竹篱茅舍。〔离亭宴带歇指煞〕蛩吟罢一枕才宁贴，鸡鸣后万事无休歇，争名利何年是彻？密匝匝蚁排兵，乱纷纷蜂酿蜜，闹穰穰蝇争血。裴公绿野堂，陶令白莲社，爱秋来那些？和露摘黄花，带霜烹紫蟹，煮酒烧红叶。人生有限杯，几个登高节？嘱咐俺顽童记者：便北海探吾来，道东篱醉了也。"〔天净沙〕小令纯是天籁，仿佛唐人绝句；《秋思》一套，则直似长歌矣。且通篇无重韵，尤较作诗为难。周德清评为元词之冠，洵定论也。白有《天籁集》，诗词皆佳，末附《摭遗》一卷，皆北词。首录〔恼杀人〕一套，盖赋双渐、苏小卿事，元人常有之，第白作拙朴，雅近董词，与东篱异矣。词云："〔恼杀人〕又是红轮西堕，残霞万顷银波。江上晚景寒烟，雾蒙蒙，雨细细，阻隔离人萧索。〔幺篇〕宋玉悲秋愁闷，江淹梦笔寂寞，人间岂无成与破。想别离情绪，世界里只有俺一个。〔伊州遍〕为忆小卿，牵肠割肚，凄惶悄然无底末。受尽平生苦，天涯海角，身心无个归着。恨冯魁趋恩夺爱，狗行狼心，全然不怕天折挫。到如今搭地吃耽搁，禁不过，更那堪晚来，暮云深锁。〔幺篇〕故人杳杳，长江风送，胡笳呖呖声韵聒。一轮浩月朗，几处鸣榔，时

复唱和渔歌。转无那，沙汀蓼岸，渔灯相照如梭。古渡停画舸，无语泪珠堕。呼仆隶，指拨水手，在意扶舵。〔尾〕兰舟定把芦花过，橹声省可里高声和。恐惊散宿鸳鸯，两分飞也似我。"此等词绝非明人所能办。至《酸甜乐府》，乃贯酸斋与徐甜斋作也。酸斋畏吾人，为阿里海涯之孙，父名贯只哥，遂以贯为氏，自名小云石海涯。甜斋名侠，扬州人。二家并以乐府著名，故有"酸甜乐府"之号。时阿里西瑛新筑别业，名懒云窝，亦善曲词，尝作〔殿前欢〕云："懒云窝，醒时诗酒醉时歌。瑶琴不理抛书卧，无梦南柯。得清闲尽快活，日月似撺梭过，富贵比花开落。青春去也，不乐如何？"酸斋和之云："懒云窝，阳台谁与送姐娥，蟾光一任来穿破，遁迹由他。蔽一天星斗多，分半榻蒲团坐，尽万里鹏程挫。向烟霞啸傲，任世事蹉跎。"又云："懒云窝，云窝客至欲如何？懒云窝里和云卧，打会磨陀，想人生待怎么？贵比我争些大，富比我争些个。呵呵笑我，我笑呵呵。"又云："懒云窝，懒云窝里客来多。客来时伴我闲些个，酒灶茶锅，且停杯听我歌。醒时节披衣坐，醉后也和衣卧，兴来时玉箫绿绮，问甚么天籁云和。"颇超妙可诵。甜斋词亦佳，如〔折桂令〕咏玉莲云："荆山一片玲珑，分付冯夷，捧出波中。白羽香寒，琼衣露重，粉面冰融。知造化私加密宠，为风流洗尽娇红。月对芙蓉，人在帘栊。太华朝云，太液秋风。"又《题情》云："平生不解相思。才会相思，便害相思。身似浮云，心如飞絮，气若游丝。空一缕余香在此，盼千金游子何之？证候来时，正是何时？灯半昏时，月半明时。"正镂心刻骨之作，直开玉茗、粲花一派矣。又有〔水仙子〕二首，一咏《佳人钉鞋》，一咏《红指甲》，亦佳。《钉鞋》云："金莲脱瓣载云轻，红叶香浮带雨行。渍春泥印在苍台

径，三寸中数点星。玉玲珑环珮交鸣，溅越女红裙湿，沁湘妃罗袜冷，点寒波小小蜻蜓。"《红指甲》云："落花飞上笋芽尖，宫叶犹将冰箸粘，抵牙关越显得樱唇艳，怕阳春不卷帘，捧菱花红印妆奁。雪藕丝霞十缕，镂枣斑血半点，掐刘郎春在纤纤。"语语俊，字字艳，直可压倒群英矣。乔梦符（字里见前）博学多能，以乐府称重于时，尝云："作乐府亦有法，曰凤头、猪肚、豹尾，六字是也。大概起要美丽，中要浩荡，终要响亮。尤贵在首尾贯串，意思清新。能若是始可言乐府矣。"尝记其咏竹衫词："〔红绣鞋〕并刀翦龙须为寸，玉丝穿龟背成文，襟袖清凉不染尘。汗香晴带雨，肩瘦冷搜云，是玲珑剔透人。"又咏香茶词："〔卖花声〕细研片脑梅花粉，新剥珍珠豆蔻仁，依方修合凤团春。醉魂清爽，舌尖香嫩，这孩儿那些风韵。"又〔天净沙〕云："莺莺燕燕春春，花花柳柳真真，事事风风韵韵。娇娇嫩嫩，停停当当人人。"诸作秀丽，无愧大家。若张可久则用全力于散曲，生平未作一剧，不屑戾家生活也。所作小令至多，美不胜录，录〔一半儿〕数首，籍见一斑云。《秋日宫词》云："花边娇月静妆楼，叶底沧波冷翠沟，池上好风闲御舟。可怜秋，一半儿芙蓉一半儿柳。"又云："数层秋树隔雕檐，万朵晴云拥玉蟾，几缕夜香穿绣帘。等潜潜，一半儿开门一半儿掩。"又酬耿子春海棠词云："海棠香雨污吟袍，薜荔空墙闲酒瓢。杨柳晓风凉野桥。放诗豪，一半儿行书一半儿草。"又云："梅枝横翠暮寒生，花淡纱窗残月明，人倚画楼羌笛声。恼诗情，一半儿清香一半儿影。"小山词佳处，约可见矣。杨西庵名果，词无专集。散见《阳春白雪》及各家选本者甚富。今录《春情》一套，词云："〔赏花时〕花点苍苔绣不匀，莺唤杨枝语未真，帘外絮纷纷。日长人困，风暖兽烟

喷。〔幺篇〕一自檀郎共锦茵，再不会暗掷金钱卜远人。香脸笑
生春。旧时衣褙，宽放出二三分。〔赚煞〕调养就旧精神，妆点
出娇风韵，将息好护春纤一双玉笋。拂绰了香冷妆奁宝镜尘，舒
展开系东风两叶眉聱。晓妆新高绾起乌云，再不管暖日珠帘鹊噪
频。从今后鸦鸣不嗔，灯花休问，一任他子规声啼破海棠魂。"
此套语语柔媚，可与《两世姻缘》《萧淑兰》等剧媲美。他作亦
相称。元人套数，见诸总集者，不下数百家，取其著者论之
而已。

卷 中

一　明　总　论

一代之文，每与一代之乐相表里，其制度虽定于瞽宗，而风尚实成于社会。天然之文，反胜于乐官之造作，故尼山正乐，雅颂始得所，而国风则不烦厘定。即后世禴祀符瑞歌功颂德之作，亦每视为官样文章，不如闾巷琐碎，儿女尔汝之争相传述。由斯以例列代乐府之真际，于周代则属风骚，于汉则属古诗，于晋唐则属房中、竹枝、子夜、边调等，于两宋则属诗余，于金元则属杂剧。其作者每多不知谁何之人，而流传特甚，若其摹赓扬而仿咸英者，徒为一时粉饰，供儒生之考订而已。盖与社会之风尚性情绝不相入，不合于天然之乐，即不能为乐府之代表也。有明承金元之余波，而寻常文字，尤易触忌讳，故有心之士，寓志于曲，则诚《琵琶》，曾见赏于太祖，亦足为风气之先导。虽南北异宜，时有凿枘，而久则同化，遂能以欧、晏、秦、柳之俊雅，

与关、马、乔、郑之雄奇相调剂，扩而充之，乃成一代特殊之乐章，即为一代特殊之文学。当时作者虽多，以实甫、则诚二家为宗，而制腔尚留本色，不尽藻饰词华，立意能关身世，不独铺张故实，以较北部之音，似有积薪之势焉。大抵开国之初，半沿元季余习，其后南剧日盛，家伶点拍，踵事增华，作家辈出，一洗古鲁兀剌之风，于是海内向风遂得与古法部相骖靳，此一时也。澂川杨康惠公梓在元时，得贯云石之传，尝作《豫让》《霍光》《尉迟敬德》诸剧（见前），流传宇内，与中原弦索抗行。而长子国材，复与鲜于去矜交游，以乐府世其家，总得南声之秘奥，别创新声，号为海盐调，西江两京间翕然和之，此一时也。嘉隆间，太仓魏良辅，昆山梁辰鱼，以善讴名天下。良辅探讨声韵，坐卧一小楼者几二十年，考订《琵琶》板式，造水磨调；辰鱼作《浣纱记》付之，流丽稳协，远出弋阳、海盐旧调之上，历世三百，莫不俯首倾耳，奉为雅乐，此犹宋代嘌唱家，就旧声而加以泛艳者也，此又一时也。若夫论列词品，派别至繁，粗就管窥，述之于后。

二　明人杂剧

明人杂剧至多，苦无详备总目，今就近世可得见者录之，得若干种，列下。

宁献王今皆失传。

周宪王二十五本：《天香圃》《十美人》《兰红叶》《义勇辞金》《小桃红》《乔断鬼》《豹子和尚》《庆朔堂》《桃源景》《复落

娟》《仙官庆会》《得驺虞》《仗义疏财》《半夜朝元》《辰勾月》《悟真如》《牡丹仙》《踏雪寻梅》《曲江池》《继母大贤》《团圆梦》《香囊怨》《常椿寿》《献赋题桥》《苦海回头》。

王子一一本：《误入桃源》。

谷子敬一本：《城南柳》。

贾仲名三本：《金童玉女》《对玉梳》《萧淑兰》。

杨文奎一本：《儿女团圆》。

王九思二本：《沽酒游春》《中山狼》。

康海一本：《中山狼》。

徐渭五本：《渔阳弄》《翠乡梦》《雌木兰》《女状元》《歌代啸》。

梁辰鱼一本：《红线女》。

汪道昆四本：《远山戏》《高唐梦》《洛水悲》《五湖游》。

冯惟敏二本：《不伏老》《僧尼共犯》。

陈与郊三本：《昭君出塞》《文姬入塞》《义犬记》。

梅鼎祚一本：《昆仑奴》。

王衡二本：《郁轮袍》《真傀儡》。

许潮八本：《武陵春》《兰亭会》《写风情》《午日吟》《南楼月》《赤壁游》《龙山宴》《同甲会》。

叶宪祖九本：《北邙说法》《团花凤》《易水寒》《夭桃纨扇》《碧莲绣符》《丹桂钿盒》《素梅玉蟾》《使酒骂座》《寒衣记》。

沈自征三本：《鞭歌伎》《簪花髻》《霸亭秋》。

凌初成一本：《虬髯翁》。

徐元晖二本：《有情痴》《脱囊颖》。

汪廷讷一本：《广陵月》。

孟称舜二本：《桃花人面》《死里逃生》。

卓人月一本：《花舫缘》。

王应遴一本：《逍遥游》。

陈汝元一本：《红莲债》。

祁元儒一本：《错转轮》。

车任远一本：《蕉鹿梦》。

徐复祚一本：《一文钱》。

徐士俊二本：《络水丝》《春波影》。

王淡翁一本：《樱桃园》。

来集之三本：《碧纱》《红纱》《挑灯剧》。

王夫之一本：《龙舟会》。

叶小纨一本：《鸳鸯梦》。

僧湛然二本：《曲江春》《鱼儿佛》。

蘅芜室一本：《再生缘》。

竹痴居士一本：《齐东绝倒》。

吴中情奴一本：《相思谱》。

共九十六种，皆今世所可见者，若余所未知，而世有藏弆者，当亦不少，闻见有限，不敢增饰也。明人杂剧，与元剧相异处，颇有数端。元剧多四折，明则不拘，如徐渭《四声猿》，沈自晋《秋风三叠》，则每种一折者，王衡《郁轮袍》，孟称舜《桃花人面》，多至七折、五折者，是折数不定也。元剧多一人独唱，明则不守此例，如《花舫缘》第三折是旦唱，《春波影》第二折杨夫人唱，第四折老尼唱，是唱角亦不定也。元剧多用北词，明人尽多南曲，如汪道昆《高唐梦》，来集之《挑灯剧》皆是，是南北词亦可通用也。至就文字论，大抵元词以拙朴胜，明则研丽

矣。元剧排场至劣，明则有次第矣，然儿苍莽雄宕之气，则明人远不及元，此亦文学上自然之趋向也。今略述之。

周宪王诸剧，余得见者有二十五本，已见前目。而二十五本中，尤以《献赋题桥》暨《烟花梦》为佳。《献赋题桥》中，如首折〔煞尾〕云："莫不是月神乖，又不是花妖圣，元来是此处湘妃显灵，怎生得宋玉多才作赋成？静峣峣，悄悄冥冥，支楞楞，风轧窗棂。他那里卧看牵牛织女星，一会儿步香阶暗行，一会儿凭危栏独听。只落个曲终江上数峰青。"第二折〔梁州〕云："到今日可意种新婚燕尔，一回价上心来往事成空。穷则穷落一觉团圆梦，我和你知心可腹，百纵千容，声声相应，步步相从，赤紧地与才郎两意相浓。想天仙三事相同：恰便似行云雨阳台，梦神女和谐，赠玉杵蓝桥驿娇娥眷宠，泛桃花天台山仙子相逢。想俺心中意中，当日个未曾相许情先动，到如今遂于飞效鸾凤，抵多少翠袖殷勤捧玉钟，到今日百事从容。"此二词松秀绝伦，不让《㑇梅香》矣。余佳处尽多，不赘。

明初十六家者，王子一、刘东生、王文昌、谷子敬、蓝楚芳、陈克明、李唐宾、穆仲义、汤舜民、贾仲名、杨景言、苏复之、杨彦华、杨文奎、夏均政、唐以初也。其中有撰述可称者，王子一有《误入桃源》《海棠风》《楚阳台》《莺燕蜂蝶》四种，刘东生有《娇红记》《世间配偶》二种，谷子敬有《城南柳》《枕中记》《闹阴司》三种，汤舜民有《娇红记》《风月瑞仙亭》二种，杨景言有《风月海棠亭》《生死夫妻》二种，苏复之有《金印记》一种（入传奇部），贾仲名有《金童玉女》《对玉梳》《萧淑兰》《升仙梦》四种，杨文奎有《翠红乡》《王魁不负心》《封骘遇上元》《玉盒记》四种，他人仅见散曲而已。此二十三种中，

惟《误入桃源》《城南柳》《金童玉女》《对玉梳》《萧淑兰》《翠红乡》六种，见《元曲选》，《金印记》一本，有明人传刻本，余则亡佚矣。

王九思《沽酒游春》《中山狼》二剧，名溢四海。《中山狼》仅一折，远逊康德涵，《沽酒游春》则力诋李西涯。王元美谓声价不在汉卿、东篱之下，固为溢美，实则词尚蕴蓄，非肆意诋谋，亦有足多者。

康对山《中山狼》一剧，为李献吉而发。牧斋《列朝诗集》云："正德初，逆瑾恨李献吉代韩尚书草疏，系诏狱，必欲杀之。献吉狱急，出片纸曰：'对山救我。'秦人皆言瑾恨不能致德涵，德涵往，献吉可生也。德涵曰：'吾何惜一官，不救李死？'乃往谒瑾。瑾大喜，盛称德涵真状元，为关中增光。德涵曰：'海何足言，今关中自有三才，古今稀少。'瑾惊问曰：'何也？'德涵曰：'老先生之功业，张尚书之政事，李郎中之文章。'瑾曰：'李郎中非李梦阳耶？应杀无赦。'德涵曰：'应则应矣，杀之关中少一才矣。'欢饮而罢。明日瑾奏上赦李。瑾遂欲超拜吏部侍郎，德涵力辞之，乃寝。……瑾败，坐落职为民。"此剧盖为李发也，东郭先生自谓也，狼谓献吉也。其词独撷淡宕，一洗绮靡，如〔混江龙〕云："堪笑他谋王图霸，那些个飘零四海便为家。万言书随身衣食，三寸舌本分生涯。谁弱谁强排蚁阵，争甜争苦闹蜂衙。但逢着称孤道寡，尽教他弄鬼抟沙。那里肯同群鸟兽，说甚么吾岂瓠瓜。有几个东的就，西的凑，千欢万喜。有几个朝的奔，暮的走，短叹长呀。命穷时，镇日价河头卖水。运来时，一朝的锦上添花。您便是守寒酸枉饿杀断简走枯鱼，俺只待向西风恰消受长途敲瘦马。些儿撑达，恁地波查。"〔新水令〕

云："看半林黄叶暮云低，碧澄澄小桥流水，柴门无犬吠，古树有乌啼。茅舍疏篱，这是个上八洞闲天地。"〔得胜令〕云："光灿灿匕首雪花吹，软咳咳力怯手难提。俺笑他今日里真狼狈，悔从前怎噬脐。须知，跳不出丈人行牢笼计。还疑，也是俺先生的命运低。"〔沽美酒〕云："休道是这贪狼反面皮，俺只怕尽世里把心亏，少甚么短箭难防暗里随。把恩情翻成仇敌，只落得自伤悲。"〔太平令〕云："怪不得那私恩小惠，却教人便唱叫扬疾。若没有天公算计，险些儿被幺魔得意。俺只索含悲忍气，从今后见机，莫痴。哎呀，把这负心的中山狼做个旁州例。"诸首皆戛戛独造，余甚称之。

徐文长《四声猿》中《女状元》剧，独以南词作剧，破杂剧定格，自是以后，南剧孳乳矣。其词初出，汤临川目为词坛飞将，同时词家，史叔考、王伯良辈，莫不俯首。今读之，犹自光芒万丈，顾与临川之研丽工巧不同，宜其并擅千古也。王定柱云："青藤佐胡梅林幕，平巨寇徐海，功由海姜翠翘。海平，翠翘失志死。又青藤以私愤，嗾梅林戮某寺僧，后颇为厉。又青藤继室张，美而才，以狂疾手杀之。既瘳痛悔，为作《罗鞋四钩词》。故《红莲》忏僧冤也，《木兰》吊翠翘也，《女状元》悼张也，《狂鼓史》为自己写生耳。"余谓文人作词，不过直抒胸臆，未必影射谁某，琐琐附会，殊无谓也。文长词精警豪迈，如词中之稼轩、龙洲。如《狂鼓史》〔寄生草〕云："仗威风只自假，进官爵不由他。一个女孩儿竟坐中宫驾，骑中郎直做了王侯霸。铜雀台直把那云烟架，僭车骑直按到朝廷胯。在当时险夺了玉皇尊，到如今还使得阎罗怕。"《翠乡梦》〔折桂令〕云："这一个光葫芦按倒红妆，似两扇木木枕，一付磨磨浆。少不得磨来浆往，

175

自然的枓紧糠忙，可不挣断了猿缰，保不定龙降。火烧的倩金刚加大担芒硝，水忏的请饿鬼来监着厨房。"《雌木兰》〔混江龙〕云："军书十卷，书书卷卷把俺爷来填。他年华已老，衰病多缠。想当初搭箭追雕飞白羽，今日呵扶藜看雁数青天。呼鸡喂狗，守堡看田。调鹰手软，打兔腰拳。提携咱姊妹，梳掠咱丫环。见对镜添妆开口笑，听提刀厮杀把眉攒。长嗟叹，道两口儿北邙近也。女孩儿东坦萧然。"又〔尾声〕云："我做女儿则十七岁，做男儿倒十二年。经过了万千瞧，那一个解雌雄辨，方信道辨雌雄的不靠眼。"此数首皆不拾人牙慧，临川所谓此牛有万夫之禀是也。（《女状元》〔北江儿水〕四支，《翠乡梦》〔收江南〕一支，亦佳，限于篇幅，不赘。）

梁伯龙以南词负盛名，北剧亦擅胜场。《红线》一剧，宾白科段，纯为南态，所异者止用北词耳。盖白语用骈俪，实不宜于北词。《西厢·酬韵》折白文"料得春宵"云云，系用解元旧语，挢弹词固应尔，不可借实甫文过也。惟曲文才华藻艳，亦一时之选，如〔油葫芦〕云："万里潼关一夜呼，走的来君王没处宿。唬得那杨家姐姐两眉蹙，古佛堂西畔坟前土。马嵬驿南下川中路，方才想匡君的张九龄，误国的李林甫。雨铃空响人何处？只落得渺渺独愁余。"〔天下乐〕云："想四海分崩白骨枯，萧疏短剑孤。拟何年尽将贼子诛。笑荆轲西入秦，羡专诸东入吴。那时节方显得女娘行的心性卤。"此二首英英露爽，颇合女侠身份。

沈君庸《秋风三叠》，篇幅充畅，明剧中最为上乘。君庸为词隐先生之侄，狂游边徼，意欲有所建树，卒偃蹇以终，牢骚幽怨，悉发诸词。余最爱《杜默哭庙》一折，较西堂《钧天乐》胜矣。中有〔六幺序〕一支，以项羽战绩，比拟文章，极诡谲可

喜。词云："破题儿是巨鹿初交，大股是彭城一着，不惑宋义之邪说，真叫做真写心苗，不寄篱巢。看他破王离时，墨落烟飘，声震云霄，心折目摇，魄吓魂消，那众诸侯一个个躬身请教。七十余战，未尝败北，一篇篇夺锦标。日不移影，连斩汉将数十，不弱如倚马挥毫，横槊推敲，涂抹尽千古英豪。那区区樊哙，何足道哉！一个透关节莽樊哙来巡绰，吓得他屁滚烟逃。甫能够主了纵横约，大古里军称儒将，笔重文豪。"此等词后生读之，可悟作文之法。

来集之《秃碧纱》剧，以《饭后钟》为佳。《挑灯》剧则取小青"冷雨幽窗"之句，为之敷衍，较《风流院》胜。中有〔商调·十二红〕，颇韵。

叶小纨《鸳鸯梦》，寄情棣萼，词亦楚楚。惟笔力略孱弱，一望而知女子翰墨，第颇工雅。上论列者取其最著者，不欲详也。

以上杂剧。

三 明人传奇

明人传奇，多不胜纪，余箧中所有，不下二百余种，诸家目录，互有详略，分择要录入，俾学者可得观览焉。

高明一本：《琵琶》。

施惠一本：《幽闺》。

宁献王一本：《荆钗》。

徐畋一本：《杀狗》。

邵弘治一本：《香囊》。

苏复之一本：《金印》。

王济一本：《连环》。

姚茂良一本：《精忠》。

沈采一本：《千金》。

王世贞一本：《鸣凤》。

梁辰鱼一本：《浣纱》。

郑若庸一本：《玉玦》。

薛近兖一本：《绣襦》。

沈璟一本：《义侠》。（璟作传奇至多，大半亡佚，故录其一。凡余书所录者，皆近日坊间所有也。）

汤显祖四本：《紫钗》《还魂》《南柯》《邯郸》。

梅鼎祚一本：《玉合》。

陆采三本：《明珠》《怀香》《南西厢》。

李日华一本：《南西厢》。

周朝俊一本：《红梅》。

张凤翼二本：《红拂》《灌园》。

汪廷讷一本：《狮吼》。

冯梦龙二本：《双雄》《万事足》。

沈鲸一本：《双珠》。

孙仁孺二本：《东郭》《醉乡》。

徐复祚一本：《红梨》。

高濂一本：《玉簪》。

阮大铖四本：《双金榜》《牟尼合》《燕子笺》《春灯谜》。

吴炳五本：《疗妒羹》《西园》《画中人》《绿牡丹》《情邮》。

共四十三种，传奇中佳者尽此矣。郁蓝生所品，种数虽富，

颇杂下驷。就其自序观之，窃比于诗中钟嵘，画中谢赫，书中庾肩吾，顾其持论，雅多可议焉。若夫作家流别，约分四端。自《琵琶》《拜月》出，而作者多喜拙素。自《香囊》《连环》出，而作者乃尚词藻。自玉茗"四梦"以北词之法作南词，而偭越规矩者多。自词隐诸传，以俚俗之语求合律，而打油钉铰者众。于是矫拙素之弊者用骈语，革辞采之繁者尚本色。正玉茗之律而复工于琢词者，吴石渠、孟子塞是也。守吴江之法而复出以都雅者，王伯良、范香令是也。夫词曲之道，俨同乐府，而雕缋物情，模拟人理，极宇宙之变态，为文章之奇观，本不以俚鄙为讳也。《香囊》以文人藻采为之，遂滥觞而有文字家一体。及《玉合》《玉玦》诸作，益工修词，本质几掩。抑知曲以模写人事为尚，所贵委曲宛转，以代说词，一涉藻绘，即蔽本来，而积习未忘，不胜其靡，此体亦不能偏废矣。今复备论之。《琵琶》尚矣。《荆》《刘》《拜》《杀》，固世所谓四大传奇也，而《白兔》《杀狗》，俚鄙腐俗，读者至不能终卷。虽此事所尚，不在词华，而庸俗才弱，终不可以古拙二字文过也。正统间，邱文庄以大老名儒，惬志乐律，所作《五伦全备》《投笔》《举鼎》《香囊》等记，虽迂叟之谰言，实盛世之鼓吹。惟青衿城阙，既放佚于少年，而白纻管弦，欲弥缝于晚岁（文庄曾作《钟情丽集》，记少年事，晚岁悔之，因作《五伦》），伯玉寡过，殊苦未能矣。邵氏《香囊》，雨舟《连环》，工于涂泽，非作者之极则也，而好之者珍若纻薏，转相摹效。郑若庸之《玉玦》，梅鼎祚之《玉合》，喜以骈语入科介。伯龙《浣纱》，天池《明珠》，至通本皆作俪语，斯又变之极者矣（伯龙《江东白苎》内，有补陆天池《明珠》一折，所有白文亦全用骈句）。《琵琶》《拜月》，古今咸推圣手也。则诚以本色长，而未尝不工

藻饰（记中《赏荷》《赏秋》，亦多绮语，不尚白描，惟末后八折，为朱教谕所补，词不称矣）。君美以质朴著誉，而间亦伤于庸俗（君美此记为后人羼杂，殊失旧观，《拜月》一折，亦全袭汉卿原文，故魏良辅不为点板）。是以学则诚易失之腐，学君美易失之粗。寿陵学步，腾笑万夫。而献王《荆钗》，且直摩则诚之垒，出词鄙俗，亦十倍于永嘉。继之者涅川《双珠》，弇州《鸣凤》，叔回《八义》，道行《青衫》（均见《六十种曲》），肤浅庸劣，皆学则诚之失也。《幽闺》嗣法，作家不多。槎仙《蕉帕》，夷玉《红梅》，俊词翩翩，雅负出蓝之誉矣。吴江诸传，独知守法（沈璟字宁庵，吴江人，作曲十七种，仅存《义侠》一种），《红蕖》一记，足继高、施。其余诸作，颇伤拙直，虽持法至严，而措词殊凡下。临川天才，不甘羁靮，异葩耀采，争巧天孙。而诘屈聱牙，歌者咋舌（汤显祖字义仍，临川人，作曲五种）。吴江尝云："宁协律而词不工，读之不成句，讴之始协，是为中之之巧。"曾为临川改易《还魂》字句，托吕玉绳以致临川。临川不怿，复书玉绳曰："彼乌知曲意哉？余意所至，不妨拗折天下人嗓子。"世所谓临川近狂，吴江近狷，自是定论。惟宁庵定法，可以力学求之，若士修词，不可勉强，企及大匠能与人规矩，不能使人巧，此之谓也。于是为两家之调人者，如吴石渠之《粲花五种》（吴炳字石渠，宜兴人，作曲五种，已见前目），孟称舜之《娇红》《节义》（孟字子若，会稽人，有《娇红记》《桃花人面》剧），此以临川之笔，协吴江之律也。自词隐作谱，海内承风，衣钵相传，不失矩度者，如吕勤之《烟鬟阁》十种（吕天成字勤之，会稽人，自号郁蓝生。著有《神女》《金合》《戒珠》《神镜》《三星》《双栖》《双阁》《四相》《四元》《二淫》《神剑》十一种，皆不传），卜大荒之《乞麾》《冬青》（卜世臣字大荒，秀水人），王伯良之《男后》《题红》（王骥德

字伯良，会稽人，有《曲律》四卷，及《男王后》剧，《题红记》传奇），范文若之《鸳鸯》《花梦》（文若字香令，号荀鸭，自称吴侬，松江人。有《花筵赚》《鸳鸯棒》《倩画姻》《勘皮靴》《梦花酣》《花眉旦》《雌雄旦》《金明池》《欢喜冤家》九种），皆承词隐之法。而大荒《冬青》，终帙不用上去叠字，勤之《神剑》《二淫》等记，并转折科介，亦效吴江，其境益苦矣，此又以宁庵之律，学若士之词也。他若冯犹龙之《双雄》《万事》（犹龙字子犹，吴县人。尝取旧曲删改，成《墨憨斋十四种》。又作《双雄记》《万事足》二种），史叔考之《梦磊》《合纱》（叔考名槃，会稽人。有《双丸》《双梅》《鞶瓯》《梦磊》《合纱》等十种），徐复祚之《红梨》《宵光》（复祚字阳初，常熟人。有《一文钱》《红梨记》《宵光剑》《梧桐雨》四种），沈孚中之《绾春》《息宰》（沈嵊字孚中，钱塘人。有《绾春园》《息宰河》二种），协律修辞，并臻美善，而词藻艳发，更推孚中，斯又非前人所及矣。有明曲家，作者至多，而条别家数，实不出吴江、临川、昆山三家。惟昆山一席，不尚文字，伯龙好游，家居绝少，吴中绝技，仅在歌伶，斯由太仓传宗（太仓魏良辅，曾订《曲律》，歌者皆宗之，吴江徐大椿，为再传弟子），故工艺独冠一世。中秋虎阜，斗韵流芬（吴中歌者，每逢中秋，必至虎阜献伎。见张宗子《陶庵梦忆》，沈宠绥《度曲须知》），沿至清初，此风未泯，亦足见一时之好尚，不独关于吴下掌故也。今就流传最著者，述之如下。

《琵琶》：中郎入赘牛府事，王凤洲极力申辩，固属无谓，惟所引《说郛》中唐人小说，最为可据。谓牛相国僧孺之子繁，与同郡蔡生邂逅，文字交，寻同举进士，才蔡生，欲以女弟适之，蔡已有妻赵矣，力辞不得。后牛氏与赵处，能卑顺自将，蔡仕至节度副使。记中情节本此。此书与《西厢》齐名，而世多好《西

厢》者，凡词章性质，多崇美而略善，孝弟之言，固不敌儿女喁喁之动人。实甫词藻，组织欧、柳，五光十色，眩人心目。则诚出以拙朴，自不免相形见绌，独明太祖比诸布帛菽粟，可云巨眼。盖欢娱难好，愁苦易工之说，不可例诸传奇，故《五伦》《投笔》，人皆目为笨伯，而红雪楼节义事实，必藻饰后出之，洵得机宜矣。

《幽闺》：本关汉卿《拜月亭》而作。记中《拜月》一折，全袭原文，故为全书最胜处，余则颇多支离丛脞。余尝谓《拜月》多僻调，令人无从订板。魏良辅仅定《琵琶》板式，不及《幽闺》，于是作谱者咸宗《琵琶》，而《拜月》诸牌，如〔恤刑儿〕、〔醉娘儿〕、〔五样锦〕等腔格板式，各无一定矣。又如《旅昏》《请医》诸出，科白鄙俚，闻之喷饭，而嗜痂者反以为美，于是剧场恶诨，日多一日。此嘉隆间梅禹金、梁少白辈作剧，所以用骈句入科白，亟革此陋习也。明人盛称《结盟》《驿会》两折，亦未见佳。《结盟》折惟〔雁儿落〕一支差胜，顾亦袭元邓玉宾小令。《驿会》〔销金帐〕六支，情文亦生动，顾汤若士《紫钗》中《女侠轻财》折，即依据此曲，持较优劣，若判霄壤，不止出蓝而已也。

《荆钗》：此记曲本不佳，惟以藩邸之尊，而能洞明音吕，故一时传唱，遍于旗亭，实则明曲中，尚属中下乘也。梅溪受诬，与中郎同，而为梅溪辩白者，亦不乏人。有谓梅溪为御史，弹劾丞相史浩，史门客因作此记。玉莲乃梅溪女，孙汝权为梅溪同榜进士，史客故谬其说耳（见《瓯江逸志》）。夫宋时安得有传奇？此言殊不足信。又有谓玉莲实钱氏，本倡家女。初，王与之狎，钱心已许嫁，后王状元及第归，不复顾钱，钱愤投江死（见《剧

说》)。又有谓孙汝权乃宋朝名进士，有文集行世，玉莲则王十朋女也。十朋劾史浩八罪，乃汝权嗾之，理宗虽不听，而史氏子姓，怨两人刺骨，遂作《荆钗记》，以玉莲为十朋妻，而汝权有夺配之事。其实不根之论也（见《听雨笔记》）。又有谓钱玉莲宋名伎，从孙汝权。某寺殿成，梁上题信士孙汝权同妻钱玉莲，喜舍（见《南窗闲笔》）。此亦以玉莲为伎，而前则失爱投江，后则委身施布，盖见缘传奇附会之耳，亦无足辨。明人以丹邱为柯敬仲，不知为宁献王道号，一切风影之谈，皆因是起也。《赴试》《闺念》《忆母》诸折，全摹则诚旧套，而出词平实，远逊《琵琶》，不独结构间多可议焉。

《香囊》：此记谱张九成、九思兄弟事。九成兄弟，同榜进士，以母老，同请终养。而九成对策时，适触秦桧之忌，遂矫旨参岳武穆军，九思归里养亲。武穆转战胜利，论功升转，九成授兵部侍郎。又奉使往五国城省视二帝，十年不归。所谓香囊者，盖九成母手制，临行佩带者也。参赞岳军，遗失战地，残军拾得，归报故乡，于是老母生妻，皆谓九成死矣。又值迁都临安，纷纷移徙，张氏姑妇，乃至散失，重历十载，始得完聚。此其大略也。记中颇袭《琵琶》《拜月》格调，如《辞昏》《驿会》诸折，皆胎脱二书。《艺苑卮言》云："《香囊》雅而不动人。"余谓此记词藻，未见工丽，惟白文时有俪语，已开《浣纱》《玉合》之先矣。

《金印》：此记苏秦事，自十上不遇，至佩六国相印止。通本皆依据《战国策》，惟云秦之兄素奸恶，屡谗秦于父母，此则由"嫂不为炊"一语而附会之也。剧中文字古朴，确为明初人手笔。复之字里，竟无可考，亦一憾事。又支时、机微、苏模等韵，皆

混合不分，是承东嘉之弊，明曲颇多，不能专责复之也。《往魏》折〔武陵花〕二曲，为记中最胜处，《种玉》之《往边》，《长生殿》之《闻铃》，概从此出，以此相较，则大辂椎轮，气韵较厚矣。

《浣纱》：此记吴越兴废事，以少伯、夷光为主人。鸱夷一事，本属传疑，今书谓二人先订婚约，后因国难，以聘妻为女戎，功成仍偕遁，殊觉可笑。《静志居诗话》云：“伯龙雅擅词曲，所撰《江东白苧》，妙绝时人。时邑人魏良辅，能喉啭音声，始改弋阳、海盐为昆腔，伯龙填《浣纱记》付之。王元美诗：‘吴阊白面冶游儿，争唱梁郎雪艳词’是也。同时又有陆九畴、郑思笠、包郎郎、戴梅川辈，更唱迭和，清词艳曲，流播人间，今已百年。传奇家曲别本，弋阳子弟，可以改调歌之，惟《浣纱》不能，故是词家老手。”据此则当时推崇之者，几风靡天下。今按其词，韵律时有错误，如第一折〔玉抱肚〕云：“感卿赠我一缣丝，欲报惭无明月珠。”以支虞同协；第七折〔出队子〕云：“八九寸弯弯两道眉，尽道轻盈，略嫌胖些。”以齐征与车斜同协，皆误之甚者也。至《打围》折，〔南普天乐〕、〔北朝天子〕为伯龙创格，而〔朝天子〕每支换韵，此又不合法者。惟曲白研炼雅洁，无《杀狗》《白兔》恶习。在明曲中，除“四梦”外，此种亦在佳构之列矣。

《还魂》：此记肯綮，在生死之际。《惊梦》《寻梦》《诊祟》《写真》《悼殇》五折，由生而之死；《魂游》《幽媾》《欢挠》《冥誓》《回生》五折，自死而之生。其中搜抉灵根，掀翻情窟，为从来填词家屡齿所未及，遂能雄踞词坛，历劫不磨也。是记初出，度曲家多棘棘不上口，因有为之删改者。吴江沈宁庵首为笔

削，属山阴吕玉绳，转致临川，临川不怿，作小诗一首，有"纵饶割就时人景，却愧王维旧雪图"之句（沈本易名《合梦记》）。其后有硕园删定本（刊入《六十种曲》），有臧晋叔删改本，有墨憨斋改订本（易名《风流梦》），皆临川殁后行世。虽律度谐和，而文则远逊矣。又有谓临川此剧，为王氏昙阳子，此说不然。朱竹垞云："义仍填词，妙绝一时，语虽崭新，源亦出于关、马、郑、白。其《牡丹亭》曲本，尤真挚动人。人或劝之讲学，答曰：'诸公所讲者性，仆所言者情也。'世或传刺昙阳子而作，然太仓相君，实先令家乐演之。且曰：'吾老年人，近颇为此曲惆怅，'假令人言可信，相君虽盛德有容，必不反演之于家也。"（《静志居诗话》）是则讥刺昙阳之说，不攻自息矣。而蒋心余作《临川梦》，其《集梦》折中〔懒画眉〕曲云："毕竟是桃李春风旧门墙，怎好把帷薄私情向笔下扬，他生平罪孽这词章。"未免轻议古人，余甚无取焉。惟记中舛律处颇多，往往标名某曲，而实非此曲之句读者。清初钮少雅，有《格正还魂》二卷，取此记逐句勘核《九宫》，其有不合，改作集曲，使通本皆被管弦，而原文仍不易一字，可谓曲学之健将，不独临川之功臣也。冰丝馆校刊此记，厘正曲牌，校对正衬，未尝不惨淡经营。以较少雅，实有天渊之别。《纳书楹》订定歌谱，自诩知音，亦以少雅作为蓝本，有识者自能辨之耳。临川此剧，大得闺阃赏音，小青"冷雨幽窗"一诗，最传人口，至有谱诸声歌，赓续此记者，如《疗妒羹》《春波影》《挑灯剧》等。而娄江俞氏，酷嗜此词，断肠而死，藏园复作曲传之，媲美杜女。他如杭州女子之溺死（见西堂《艮斋杂说》），伶人商小玲之歌死（见里堂《剧说》），此皆口孽流传，足为盛名之累。独吴山三妇，合评此词，名教无伤，风雅斯在，抉发

幽蕴，动合禅机，尤非寻常文人所能及矣。

《紫钗》：此记原名《紫箫》。相传临川欲作酒、色、财、气四剧，《紫箫》，色也，暗刺时相，词未成而讹言四起，然实未成书，因将草稿刊布，明无所与于时，事遂得解。此书即将《紫箫》原稿改易，临川官南都时所作。通本据唐人《霍小玉传》，而词藻精警，远出《香囊》《玉峣》之上，"四梦"中以此为最艳矣。余尝谓工词者，或不能本色，工白描者，或不能作艳词，惟此记秾丽处实合玉溪诗、梦窗词为一手，疏隽处又似贯酸斋、乔梦符诸公。或云刻画太露，要非知言，盖小玉事非赵五娘、钱玉莲可比，若如《琵琶》《荆钗》作法，亦有何风趣？惟曲中舛律处颇多，缘临川当时，尚无南北词谱，所据以填词者，仅《太和正音谱》《雍熙乐府》《词林摘艳》诸书而已，不得以后人之律，轻议前人之词也。且自乾隆间叶谱出世后，《紫钗》已盛行一时，其不合谱处，改作集曲者至多，其声别有幽逸爽朗处，非寻常洞箫玉笛可比。然则谓此记不合律者，亦皮相之论耳。试读臧晋叔删改本，律则合矣，其词何如？

《邯郸》：临川传奇，颇伤冗杂，惟此记与《南柯》皆本唐人小说为之，直捷了当，无一泛语，增一折不得，删一折不得，非张凤翼、梅禹金辈所及也。记中备述人世险诈之情，是明季宦途习气，足以考万历年间仕宦况味，勿粗鲁读过。盖临川受陈眉公媒孽下第，因作此泄愤，且藉此唤醒江陵耳。

《南柯》：此记畅演玄风，为临川度世之作，亦为见道之言。其自序云："世人妄以眷属富贵影象，执为我想，不知虚空中一大穴也。倏来而去，有何家之可到哉。"是其勘破世幻，方得有此妙谛。"四梦"中惟此最为高贵，盖临川有慨于不及情之人，

而借至微至细之蚁，为一切有情物说法。又有慨于溺情之人，而托喻乎沉醉落魄之淳于生，以寄其感喟。淳于未醒，无情而之有情也；淳于既醒，有情而之无情也，此临川填词之旨也。临川诸作，《还魂》最传人口，顾事由臆造，遣词命意，皆可自由。其余三梦，皆依唐小说为本，其中层累曲折，不能以意为之，剪裁点缀，煞费苦心。《紫钗》之梦怨，离合悲欢，尚属传奇本色。《邯郸》之梦逸，而科名封拜，本与儿女团圆相附属，亦易逞曲子师长技。独《南柯》之梦，则梦入于幻，从蝼蚁社会杀青，虽同一儿女悲欢，官途升降，而必言之有物，语不离宗，庶与寻常科诨有间，使钝根人为之，虽用尽心力，终不能得一字。而临川乃因难见巧，处处不离蝼蚁着想，奇情壮采，反欲突出三梦之上，天才洵不可及也。

"四梦"总论：明之中叶，士大夫好谈性理，而多矫饰，科第利禄之见，深入骨髓。若士一切鄙弃，故假曼传诙谐，东坡笑骂，为色庄中热者，下一针砭。其言曰："理之所必无，安知情之所必有。"又曰："人间何处说相思，我辈钟情似此。"盖惟有至情，可以超生死忘物我而永无消灭，否则形骸且虚，何论勋业，仙佛皆妄，况在富贵。世人持买椟之见者，徒赏其节目之奇，词藻之丽，固非知音；而鼠目寸光者，至诃为绮语，诅以泥犁，尤为可笑。夫寻常传奇，必尊生角，若《还魂》柳生，则秋风一棍，黑夜发邱，而俨然状头也。《邯郸》卢生，则衾具贪缘，邀功纵敌，而俨然功臣也。至十郎慕势负心，襟裾牛马，废弁贪酒纵欲，匹偶虫蚁，一何深恶痛绝之至此乎？故就表面言之，则"四梦"中主人，为杜女也，霍郡主也，卢生也，淳于梦也。即在深知文义者言之，亦不过曰《还魂》鬼也，《紫钗》侠也，《邯

郸》仙也，《南柯》佛也。殊不知临川之意，以判官、黄衫客、吕翁、契玄为主人。所谓鬼、侠、仙、佛，是曲中之主，非作者意中之主。盖前四人为场中之傀儡，后四人则提掇线索者也；前四人为梦中之人，后四人为梦外之人也。既以鬼、侠、仙、佛为曲意，则主观之主人，即属于判官等，而杜女、霍郡主辈，仅为客观之主人而已。玉茗天才，所以超出寻常传奇家者，即在此处。

《红梅》：此记久佚无存，余偶得诸破肆中，海内恐不多矣。记中情节，颇极生动，略述如下：钱唐裴禹，寓昭庆寺读书，社友郭子谨、李子春，邀湖上看花。过断桥，适贾似道拥伎坐画船至。伎有李慧娘者，见裴年少，私云："美哉少年。"贾怒其属意于裴也，归即手刃之。时总兵卢夫人崔氏，孀居湖上，一女曰昭容，颇具才貌，婢朝霞亦聪慧。春梅盛放，登楼闲眺，裴偶过墙外，见红梅可爱，因攀花仆地，婢以告女，女即以梅赠之，并述卢氏家世甚详。会似道圇知女美，欲谋为妾，卢母欲拒之，而苦无良策。裴适至，见卢母献策云："贾氏人至，可绐云女已适人，吾即权充若婿。平章虽贵，不能强夺民妇也。"母用其计，贾亦无奈。继侦知为裴生计，假以礼聘裴，授餐适馆，极言钦慕，而阴使人告卢氏，谓裴感平章知遇，已赘府中，以绝卢女之望。卢知其伪，即避地至扬州，依姨母曹氏居，及贾使人强娶卢女，女已行矣。时裴居平章第后园，园即慧娘妆楼，时现形，与裴同处者几半年。贾以卢女远遁，迁怒于裴，急欲杀之，慧私告裴，裴即宵遁。既出府，往访郭谨，谨怂恿应试，场事甫毕，遇扬州卢氏使，云女将字曹姨子矣。裴往扬州，则曹姨子讦告江都县，谓裴夺其妻。时知县为李子春，即裴之旧识，知曹氏子诳告，因潜

送卢氏母女回杭，为裴执柯。是时似道已贬死漳州，裴亦擢探花第矣。通本情节如此。余按元人稗史，有《绿衣人传》，与记中李慧娘事绝类。大抵此记事实，皆本《绿衣传》也。万历间，袁弘道有删改本，清乾隆三十五年有重刻本，余皆未见。意乾隆本为伊龄阿设局扬州，修改词曲时所刊也。《杀妾》折〔绣带儿〕曲，按格少二句，与《玉簪》之〔难提起〕、《紫钗》之〔金杯小〕同犯一病。盖明人以〔绣带儿〕为〔素带儿〕，沿《南西厢·酬韵》折之讹也。此记传唱绝少，五十年前，有《鬼辨》《算命》等折，偶现歌场，余生也晚，已不及见。近时戏中，有《红梅阁》一种，即檃括此记，今人知者鲜矣。

《东郭》：此记总四十四出，以《孟子》全部演之，为歌场特开生面，题白云楼主人编本，峨眉子评点，盖皆孙仁孺别号也。仁孺字里无考，亦一缺事。出目皆取《孟子》语，其意不出"富贵利达"一句。盖骂世事也。卷首有齐人本传，即引《孟子》原文。其赞语为仁孺自作，词云："齐人何始，未稽厥父。善处尔室，二美在户。出必餍饱，入每歌舞。问厥与者，云是贤主。室人疑之，未见显甫。循彼行迹，东郊之坞。乞而顾他，餍足何补。羞语尔娣，泪涔如雨。诅詈未毕，厥来我竖。未知尔晌，骄疾罔愈。君子念之，我目屡睹。朝有姬妪，士或商贾。蒙其二女，式喜无怒。一或见焉，有如尔祖。"文颇隽永，妙在不作滑稽语。书刊于崇祯三年庚午，是仁孺为光熹间人。其时茄花委鬼，义子奄儿，簪绂厚结貂珰，衣冠等于妾妇，士大夫几不知廉耻为何物，宜其嬉笑怒骂，一吐胸中之抑郁也。此记以齐人与陈仲子对照，齐人之无耻，仲子之廉洁，各臻绝顶，而一则贵达，一则穷饿，正足见世风之变。此等词曲，若当场奏演，恐竹石俱

碎矣。

《红梨》：此记谱赵伯畴、谢素秋事，颇为奇艳，明曲中上乘之作也。阳初常熟人，所作有《宵光剑》《梧桐雨》《一文钱》诸剧，或改易元词，或自出机局，盛为歌场生色。而《红梨》尤为平生杰作。中记南渡遗事，及汴京残破情形，大有故国沧桑之感。传奇诸作，大抵言一家离合之情，独此记家国兴衰，备陈始末，洵为词家异军。记中《错认》《路叙》《托寄》诸折，凄迷哀感，虽《狡童》《禾黍》之歌，亦无以过此。而叶怀庭止取《诉衷》一折，且云："《红梨》才弱，一二曲后，未免有捉衿露肘之态。"此言亦觉太过。《诉衷》折固佳，必谓他折皆捉衿露肘，殊失轻率。且其时尚无曲谱，而《亭会》《三错》《咏梨》数折，皆用犯调，稳惬美听，又非深于音律者不能，虽通本用《琵琶》格式至多，不免蹈袭，顾亦无妨也。

《石巢四种》：圆海诸作，自以《燕子笺》最为曲折，《牟尼合》最为藻丽。自叶怀庭讥其尖刻，世遂屏不与作者之林，实则圆海固深得玉茗之神也。四种中，《双金榜》古艳，《牟尼合》秾艳，《燕子笺》新艳，《春灯谜》为悔过之书。所谓十错认亦圆海平旦清明时为此由衷之言也。自来大奸慝必有文才。严介溪之诗，阮圆海之曲，不以人废言，可谓三百年一作手矣。

《粲花五种》：粲花者，吴石渠别墅也。石渠宜兴人，贞毓相国族叔。永历时，官至大学士。武冈陷，为孔有德所执，不食死。虽立朝无物望，要不失为殉节也。王船山仕永历朝，与五虎交好，所著《永历实录》痛诋贞毓，并石渠死节亦矫诬之，谓强餐牛肉下痢死。明人党同伐异之风，贤如船山，且不能免，故略辨于此（乾隆时石渠赐谥忠节）。石渠少时，填词与阮圆海齐名，而

人品则熏莸矣。所著五种，虽《疗妒羹》最负盛名，而文心之细，独让《情邮》。《画中人》以唐小说《真真》为蓝本，今俗剧《斗牛宫》即从此演出，其词追仿《还魂》，太觉形似。《绿牡丹》（《绿牡丹》为乌程温氏作，几兴大狱，详见《复社纪事》及《冬青馆集》）则科诨至佳，《西园记》则排场近熟，终不如《情邮》之工密也。其自序云："莫险于海而海可航，则海可邮也。莫峻于山而山可梯，则山可邮也。"又云："色以目邮，声以耳邮，臭以鼻邮，言以口邮，足以走邮，人身皆邮也。而无一不本于情，有情则伊人万里，可凭梦寐以符招。往哲千秋，亦借诗书而檄致。"是粉碎虚空，方有此慧解云。阳羡万红友为石渠之甥，其词学即得诸舅氏，所作《拥双艳》三种，世称奇构，实皆石渠之余绪耳。

四 明人散曲

明人散曲，作者至多，其有别集可考者，汇志如下。顾见闻有限，读者恕其疏拙也。

周宪王：《诚斋乐府》。李祯：《侨庵小令》。王九思：《碧山乐府》《续乐府》《南曲次韵》。康海：《沜东乐府》。杨循吉：《南峰乐府》。杨慎：《陶情乐府》。王磐：《西楼乐府》。李开先：《一笑散》。冯惟敏：《海浮山堂词稿》。常伦：《楼居乐府》。王骥德：《方诸馆乐府》。俞琬纶：《自娱集》。陈鸣野：《息柯余韵》。陈铎：《秋碧轩稿》。王澹翁：《欸乃编》。沈璟：《词隐新词》、《曲海青冰》。沈仕：《唾窗绒》。史槃：《齿雪余香》。金銮：《萧爽斋乐府》。汪廷讷：《环翠堂乐府》。刘效祖：《词脔》。梁辰鱼：《江

东白苎》。张伯起：《敲月轩词稿》。龙子犹：《宛转歌》。朱应辰：《淮海新声》。施绍莘：《花影集》《杨夫人辞》。无名氏：《清江渔谱》。无名氏：《义山乐府》。无名氏：《清溪乐府》。

　　明曲总集，可考者如下。

　　宁献王：《北雅》。臧晋叔：《元曲选百种》。毛晋：《六十种曲》。（以上二种，实是杂剧传奇，因前文无可附入，列此。）无名氏：《中和乐章》。郭春岩：《雍熙乐府》。无名氏：《盛世新声》。张禄：《词林摘艳》。陈所闻：《北宫词纪》《南宫词纪》。张楚叔：《吴骚合编》。张栩：《彩笔情词》。汪廷讷：《四词宗合刻》。顾曲散人：《太霞新奏》。方悟：《青楼韵语广集》。沈璟：《南词韵选》。无名氏：《遴奇振雅》。无名氏：《歌林拾翠》。孟称舜：《酹江集》。无名氏：《吴歈萃雅》。无名氏：《情籁》。无名氏：《南北词广韵选》。无名氏：《明朝乐章》。许宇：《词林逸响》。

　　明人散曲，既如是之富，而其间享盛名传丽制者，当以康海、王九思、陈铎、冯惟敏、梁辰鱼、施绍莘为最著。今摘录若干首，以见一斑。康对山《秋兴》〔滚绣球〕云："铲畦塍作沼渠，架桑麻盖隐居，乐陶陶做一个傲羲皇人物，任天公加减乘除。兴来呵旋去沽，睡浓呵谁敢呼！世间情饱谙心目，苦依依，落魄随俗。只为双栖被底难伸脚，七里滩头只钓鱼，撇下了王廪天厨。"又《归田述喜》〔油葫芦〕云："丝盖酕醄入醉乡，端的是天赐将。华堂开宴列红妆，新醅饮尽奚童酿。新词撰就花奴唱，与知音三两人，对云山四五觞。逍遥散诞情舒放，抵多少法酒大官羊。"王渼陂《归兴》〔新水令〕云："忆秋风迁客走天涯，喜归来碧山亭下。水田十数亩，茅屋两三家。暮雨朝霞，妆点出辋川画。"又〔驻马听〕云："暗想东华，五夜清霜寒控马。寻思

別駕，一天殘月曉排衙。路危常與虎狼狎，命乖卻被兒童罵。到今日誰管咱，葫蘆提一任閑頑耍。"又〔沉醉東風〕云："露赤腳山巔水涯，科白頭柳堰桃峽。折角巾，狂生襪，得清閑不說榮華。提起封侯幾萬家，把一個薄福的先生笑殺。"陳大聲《秦淮漁隱》〔梁州〕云："結交些魚蝦伴侶，搭識上鷗鷺親鄰，忘機怕與兒曹混。六朝往事，千古英魂，陳宮禾黍，梁殿荊榛。虛飄飄天地閑人，樂淘淘江漢逸民。鳴榔近白鷺洲笑采青蘋，推篷向朱雀橋閑看晚雲。灣船在烏衣巷獨步斜曛，滿身，香熏，蕭然爽透荷風潤。旋折來柳條嫩，穿得鮮鮮出網鱗，歸去黃昏。"馮海浮《訪沈青門乞畫》〔水仙子〕云："青門地接鳳凰樓，綠水波縈鸚鵡洲，朱英香泛麒麟囿，寫生綃紀勝游。一行書鐵畫銀鉤，一聯詩郊寒島瘦，一度曲評花判柳，一腔春蘊藉風流。"梁伯龍《詠帘枕》〔白練序〕云："風流，倚醉眸，湘裙故留。牽情處，分明送幾聲鶯喉。綢繆，院宇幽，伴落日陰陰燕子愁。徘徊久，風驚翠竹，故人相候。"此數支皆清麗整煉，與元人手筆不同。而要以施紹莘為一代之殿，其《賦月》一套尤佳，選錄數支，可見子野之工矣。〔梧桐樹〕云："松間漸漸明，柳外微微影，探出花梢，忽與東樓近。低低與幾平，淡淡分窗進。雲去雲來，磨洗千年鏡。照秋千院落人初靜。"又〔東甌令〕云："山煙醒，柳煙晴，放出姮娥羞澀影。裝成人世風流境，搖幾樹西廂杏。浩然風露夜冥冥，細語沒人聞。"古今賦月之作，如此笨做，從來未有，而用筆輕倩，洵明人中獨步。

卷　下

一　清　总　论

　　清人戏曲，逊于明代，推原其故，约有数端。开国之初，沿明季余习，雅尚词章，其时人士，皆用力于诗文，而曲非所习，一也。乾嘉以还，经术昌明，名物训诂，研钻深造，曲家末艺，等诸自郐，一也。又自康雍后，家伶日少，台阁巨公，不憙声乐，歌场奏艺，仅习旧词，间及新著，辄谢不敏，文人操翰，宁复为此？一也。又光宣之季，黄冈俗讴，风靡天下，内廷法曲，弃若土苴，民间声歌，亦尚乱弹，上下成风，如饮狂药，才士按词，几成绝响，风会所趋，安论正始？此又其一也。故论逊清戏曲，当以宣宗为断。咸丰初元，雅郑杂矣。光宣之际，则巴人下里，和者千人，益无与于文学之事矣。今自开国以迄道光，总述词家，亦可屈指焉。大抵顺康之间，以骏公、西堂、又陵、红友为能，而最著者厥惟笠翁。翁所撰述，虽涉俳谐，而排场生动，

实为一朝之冠。继之者独有云亭、昉思而已。南洪北孔，名震一时，而律以词范，则稗畦能集大成，非东塘所及也。迨乾嘉间则笠湖、心余、惺斋、蜗寄、恒岩耳。道咸间则韵珊、立人、蓬海耳。同光间则南湖、午阁，已不足入作家之列矣。一代人文，远逊前明，抑又何也？虽然词家之盛，固不如前代，而协律订谱，实远出朱明之上，且剧场旧格，亦有更易进善者，此则不可没也。明代传奇，率以四十出为度，少者亦三十出，拖沓泛滥，颇多疵病，即玉茗《还魂》，且多可议，又事实离奇，至山穷水尽处，辄假神仙鬼怪，以为生旦团圆之地。清人则取裁说部，不事臆造，详略繁简，动合机宜，长剧无冗费之辞，短剧乏局促之弊。又如《拈花笑》《浮西施》等，以一折尽一事，俾便剧场，不生厌倦。杨笠湖之《吟风阁》，荆石山民之《红楼梦》，分演固佳，合唱亦善，此较明人为优者一也。明人作词，实无佳谱，《太和正音》，正衬未明，宁庵《南谱》，搜集未遍。清则《南词定律》出，板式可遵矣，庄邸《大成谱》出，订谱亦有依据矣，合东南之隽才，备庙堂之雅乐，于是幽险逼仄，夷为康庄，此较明人为优者一也。曲韵之作，始于挺斋，《中原》一书，所分阴阳，仅及平韵，上去二声，未遑分配，操觚选声，辄多龃龉。清则履清《辑要》，已及去声，周氏《中州》，又分两上，凡宫商高下之宜，有随调选字之妙，染翰填辞，无劳调舌，此较明人为优者一也。论律之书，明代仅有王、魏，魏则注重度声，王则粗陈条例，其言虽工，未能备也。清则西河《乐录》，已启山林，东塾《通考》，详述本末，凌氏之《燕乐考原》，戴氏之《长庚律话》，凡所论撰，皆足名家，不仅笠翁《偶寄》，可示法程，里堂《剧说》，足资多识也，此较明代为优者又一也。况乎记载目录，

如黄文旸《曲海》，无名氏《汇考》，已轶《录鬼》《曲品》之前。订定歌谱，如叶怀庭之《纳书楹》，冯云章之《吟香堂》，又驾临川、吴江而上。总核名实，可迈前贤，惟作者无多，未免见绌，才难之叹，岂独词林，此又尚论者所宜平恕也。因复汇次群书，述之如次。

二　清人杂剧

清人杂剧，就可见者，列目如下。

徐石麟四本：《拈花笑》《浮西施》《大转轮》《买花钱》。

吴伟业二本：《临春阁》《通天台》。

袁于令一本：《双莺传》。

尤侗五本：《读离骚》《吊琵琶》《桃花源》《黑白卫》《清平调》。

宋琬一本：《祭皋陶》。

嵇永仁一本：《续离骚》。

孔尚任一本：《大忽雷》。

蒋士铨七本：《四弦秋》《一片石》《第二碑》《康衢乐》《长生篆》《升平瑞》《忉利天》。

桂馥《后四声猿》四本：《放杨枝》《投溷中》《谒府帅》《题园壁》。

舒位《瓶笙馆修箫谱》四本：《卓女当垆》《樊姬拥髻》《酉阳修月》《博望访星》。

唐英《古柏堂》十本：《三元报》《芦花絮》《梅龙镇》《面缸

笑》《虞兮梦》《英雄报》《女弹词》《长生殿补》《十字坡》《佣中人》。

徐爔《写心杂剧》十八本：《游湖》《述梦》《醒镜》《游梅遇仙》《痴祝》《虱谈》《青楼济困》《哭弟》《湖山小隐》《酬魂》《祭牙》《月夜谈禅》《问卜》《悼花》《原情》《寿言》《覆墓》《入山》。

周文泉《补天石》八本：《宴金台》《定中原》《河梁归》《琵琶语》《纫兰佩》《碎金牌》《纮如鼓》《波弋香》。

杨潮观《吟风阁》三十二本：《新丰店》《大江西》《替龙行雨》《黄石婆》《快活山》《钱神庙》《晋阳城》《邯郸郡》《贺兰山》《朱衣神》《夜香台》《矫诏发仓》《鲁连台》《荷花荡》《二郎神》《筠谏》《配瞽》《露筋》《挂剑》《却金》《下江南》《蓝关》《荀灌娘》《葬金钗》《偷桃》《换扇》《西塞山》《忙牙姑》《凝碧池》《大葱岭》《罢宴》《翠微亭》。

陈栋三本：《苧萝梦》《紫姑神》《维扬梦》。

黄宪清二本：《鸳鸯镜》《凌波影》。

杨恩寿三本：《桃花源》《媲嫘封》《桂枝香》。

梁廷枏四本：《圆香梦》《断缘梦》《江梅梦》《昙花梦》。

徐鄂一本：《白头新》。

荆石山民《红楼梦》十六本：《归省》《葬花》《警曲》《拟题》《听秋》《剑会》《联句》《痴诔》《�诞》《寄情》《走魔》《禅订》《焚稿》《冥升》《诉愁》《觉梦》。

蘅芷庄人《春水轩杂剧》九本：《讯翎》《题肆》《琴别》《画隐》《碎胡琴》《安市》《看真》《游山》《寿甫》。

瞿园杂剧十本：《仙人感》《藤花秋梦》《孽海花》《暗藏莺》

《卖詹郎》《东家颦》《钧天乐》《一线天》《望夫石》《三割股》。

共一百四十六种。清人所作，虽不尽此，第佳者殆少遗珠矣。中如《写心剧》《后四声猿》《吟风阁》等，大率以一折赋一事，故分作若干本。即《红楼梦散套》，虽总赋宁国府事，然每折自为段落，不相联属，与传奇体制不同，因入杂剧。至各种佳处。亦复略述焉。

徐石麟四本，以《买花钱》为最，取俞国宝风入松事为本，复取杨附马粉儿为辅，其事颇艳。至以粉儿归国宝，虽不合事实，而风趣更胜。〔解三酲〕四曲，字字馨逸，非明季人所及也。《拈花笑》摹妻妾妒状，秽亵可笑，《绿野仙踪》曾采录之，今人知者鲜矣。《大转轮》以刘项事翻案，自云以《两汉书》翻成《三国志》，亦荒唐可乐。独《浮西施》一折，尽辟一舸五湖之谬，以夷光沉之于湖，虽煮鹤焚琴，太煞风景，顾亦有所本。墨子云："西施之沉也，其美也。"是亦非又陵之创说矣。

梅村《临春阁》谱冼夫人勤王事，大为张孔吐冤，盖为秦良玉发也。第四折收尾云："俺二十年岭外都知统，依旧把儿子征袍手自缝。毕竟是妇人家难决雌雄，则愿决雌雄的放出个男儿勇。"此又为左宁南讽也。《通天台》之沈初明，即骏公自况，至调笑汉武帝，殊令黦可喜。首折〔煞尾〕云："则想那山绕故宫寒。潮向空城打，杜鹃血拣南枝直下。偏是俺立尽西风搔白发，只落得哭向天涯，伤心地付与啼鸦。谁向江头问荻花？眼呵，盼不到石头车驾。泪呵，洒不上修陵松槚。只是年年秋月听悲笳。"其词幽怨慷慨，纯为故国之思，较之"我本淮南旧鸡犬，不随仙去落人间"句，尤为凄惋。

曲至西堂，又别具一变相。其运笔之奥而劲也，使事之典而

巧也，下语之艳媚而油油动人也，置之案头，竟可作一部异书读。如《读离骚》之结局，以宋玉招魂；《吊琵琶》之结局，以文姬上冢，此等结构，已超轶前人矣。至其曲词，正如珊珊仙骨。《读离骚》中警句云：“便百千年难打破闷乾坤，只两三行怎吊得尽愁天下。”又云：“一篙争弄两头船，双鞭难走连环马。”又云：“似这般朝也在，暮也在，佳人难再，又何妨梦儿中住千秋万载。”《吊琵琶》警句云：“刚弹了离鸾离鸾小引，忽变做求凰求凰新本。喜结并头缘，好脱孤眠运，则你楚襄王先试一峰云。”又云：“可笑你围白登急死萧曹，走狼居吓坏嫖姚，只学得魏绛和戎嫁楚腰，亏杀你诗篇应诏，贺君王枕席平辽。”又云：“渡河而死公无吊，女子卿受不得冰天雪窖。这魂魄呵，一灵儿随着汉天子伴黄昏。这骸骨呵，半堆儿交付番可汗埋青草。”又云：“猛回头汉宫何处也？断烟中故国天涯。”又云：“步虚声天风吹下，只指尖儿不会拨琵琶。”其他《黑白卫》之高浑，《桃花源》之旷逸，直为一朝之弁冕云。（西堂曲世多有之，故不多列。）

嵇永仁，字留山，又号抱犊山农。居范忠贞幕，耿精忠之乱，同及于难。困囹圄时，楮墨不给，乃烧薪为炭，写著作四壁皆满。其《续离骚》剧，即狱中作也，中有“杜默哭庙”，尤为悲壮，较沈自徵作，亦难轩轾。如〔沉醉东风〕云：“学诗书头烘脑烘，学剑术心慵意慵。避会稽藏了锐气，练子弟熟了操纵，那怕赤帝枭雄。趁着那辇跸东巡想截龙，小可的扰不碎秦王一统。”〔得胜令〕云：“似这般本色大英雄，煞强如谩骂假牢笼，宁可将三分业轻抛送，怎学那一杯羹造孽种。破百二秦封，秉烈炬咸阳恸，噪金鼓关中，吓得众诸侯拜下风。”〔七弟兄〕云：“酒席上杀风算甚么勇，猛放一线走蛟龙，教千秋豪杰知轻重。

割鸿沟无恙汉家翁，庆团圞吕雉谐鸳梦。"此数支皆雄恣可喜。

蒋心馀《四弦秋》剧，为旧曲《青衫记》，鄙俚不文，遂填此作，凡所征引，皆出正史，并参以乐天年谱，故出顾道行作万倍。其中《送客》一出，为全剧最胜处，〔折桂令〕尤佳，词云："住平康十字南街。下马陵边，贴翠门开。十三龄五色衣裁。试舞宜春，掌上飞来。第一所烟花锦寨，第一面风月牙牌。飐鸦鬟紫燕横钗，蹴罗裙金缕兜鞋。这朵云不借风行，这枝花不倩人栽。"极生动妍冶，余最喜诵之。《一片石》《第二碑》中土地夫妇，最为绝倒，曲家每不善科诨，惟此得之。至《长生篆》等四剧，皆迎銮应制之作，可勿论也。

舒铁云《瓶笙馆修箫谱》，以《当垆》为艳冶。余最爱《拥髻》一折，论断史事，极有见地。如〔桂枝香〕云："远条仙馆，迤逦着含风别殿。那里是弄风弦汋薨同心，倒变做羞月貌尹邢避面。"又云："放一雉开场龙战，留双燕收场鱼贯。恨无边，早只见殿上黄貂出，楼中赤凤眼。"颇为工艺。《访星》折〔玉交枝〕云："趁着天风颠播，看枯木在长流倒拖。有天无地人一个，早二十八宿胸罗。"又〔三月海棠〕云："为治河，看宣房瓠子连年破，要崇根至本，永镇烟波，难妥，文武盈廷无一可。饥来吃饭闲来卧，因此勤宵旰，作诗歌，客星一个应该我。"此二曲别有风趣，与铁云诗不同。

杨笠湖以名进士宦蜀，就文君妆楼故址，筑吟风阁，更作散套以庆落成，而《却金》折则思祖德，《送风》折则自为写照也。是书共三十二折，每折一事，而副末开场，又袭用传奇旧式，是为笠湖独创，但甚合搬演家意也。此曲警策语颇多，如《钱神庙》之豪迈，《快活山》之恬退，《黄石婆》《西塞山》之别出机

杼，皆非寻常传奇所及。而最著者，惟《罢宴》一折，记寇莱公寿，思亲罢贺事，其词足以劝孝。如〔满庭芳〕云："想当初辛勤教养，他挑灯伴读，落叶寒窗，那有余辉东壁分光亮。单仗着十指缝裳，继膏油叫你读书朗朗，拈针线见他珠泪双双。真凄怆，到如今，怎金莲银炬，照不见你憔悴老萱堂。"〔朝天子〕云："抚孤儿暗伤，代先人义方，为延师尽把钗梳当。只要你成名不负十年窗，倚定门闾望。怎知他独自支当，背地糟糠。要你男儿志四方，又怕你在那厢，我在这厢，眼巴巴到你学成一举登金榜。"此二支描写慈母情形，动人终天之恨，此阮文达所以罢酒也。

陈栋，字浦云，会稽人。屡试不第，游幕汴中。其稿名《北泾草堂集》，诗词皆有可观，而曲尤骚雅绝伦。清代北曲，西堂后要推昉思，昉思后便是浦云，虽藏园且不及也。余诣力北词，垂二十年，读浦云作，方知关、王、宫、乔遗法，未坠于地，阴阳务头，动合自然，布局联套，繁简得宜，隽雅清峭，触搌如志，全书具有，吾非阿好也。《苧萝梦》，记王轩梦遇西施事。以轩为吴王后身，生前尚有一月姻缘未尽，因示梦补欢，其事亦新。四折皆旦唱，语语本色，其艳在骨。第一折〔鹊踏枝〕云："值甚么小婵娟，丧黄泉，再不该污玉儿曾侍东昏，抱琵琶肯过邻船。多谢你母乌喙把蕙兰轻剪，倒作成了女三间忠节双全。"〔六幺序〕云："翻花色那千样，费春工只一年，簇新的改换从前。就是绿近阑干，红上秋千，也须要做意儿周旋。满庭除滚的春光遍，道不得这颜色好出天然。料天公肯与行方便，几时价暖风丽日，微雨疏烟。"〔柳叶儿〕云："旧家乡桃花人面，老君王布袜青毡，打云头一霎都相见。堪消遣，好留连，这几日真有些

不羡神仙。"第二折〔上京马〕云："原来是擘花房巧构的小姑苏，艳影香尘乍有无，多谢他颠倒化工将恨补。只怕这一星星羽化凌虚，还不比兔丝葵麦，憔悴返玄都。"又〔醋葫芦〕第四支云："则见他拂青霄气似虹，步苍苔形似虎，依然是江东伯主旧规模，怎眼乜斜盼不上捧心憔悴女。想我这容颜凋残非故，便不是转胞胎，也难认这幅换稿美人图。"皆精心结撰，直入元人之室。《紫姑神》《维扬梦》亦佳，限于篇幅，不赘。

黄韵珊《鸳鸯镜》，余最爱其〔金络索〕数支，其第二支云："情无半点真，情有千般恨，怨女痴儿，拉扯无安顿。蚕丝理愈梦，没来因，越是聪明越是昏。那壁厢梨花泣尽阑前粉，这壁厢蝴蝶飞来梦里裙。堪嗟悯，怜才慕色太纷纷。活牵连一种痴人，死缠绵一种痴魂，参不透风流阵。"可为情场棒喝。《凌波影》空灵缥缈，较《洛水悲》为佳。

《坦园三剧》，以〔桂枝香〕为胜，但在词场品第，仅足为藏园之臣仆耳。

梁廷枏"小四梦"，曲律多误。曼殊剧略优，排场太冷。

徐午阁《白头新》，科诨不恶，首折引子〔绛都春〕云："春明梦后，剩十斛缁尘，归逐东流。叶落庭空，满阶凉月添僝僽。鹤氋氃兀自把梅花守，盼不到南枝春透。"此数语甚佳。其他《合昏》之〔风云会〕、〔四朝元〕亦可读。余则平平，然较《梨花雪》，却无时文气矣。

荆石山民黄兆魁《红楼梦散套》，脍炙人口，远胜仲、陈两家。世赏其《葬花》，余独爱其《警曲》〔金盏儿〕二支，可云压卷。首支云："猛听得风送清讴，是梨香演习歌喉。一声声绿怨红愁，一句句柳眷花羞。教我九曲回肠转，蹙损了双眉岫。姹紫

嫣红尽日留，怎不怨着他锦屏人看贱得韶光透？想伊家也为着好春偻偬。黄土朱颜，一霎谁长久？岂独我三月厌厌，三月厌厌，度这奈何时候。"次支云："那里是催短拍低按梁州，也不是唱前溪轻荡扁舟。一心儿凤恋凰求，一弄儿软款绸缪。这的是有个人知重，着意把微词逗。真个芳年水样流，怎怪得他惜花人，掌上儿奇擎毂，想从来如此的钟情原有。今古如花一例，一例的伤心否，把我体软哈哈，软体哈哈，坐倒这苔钱如绣。"似此丰神，直与玉茗抗行矣。

《春水轩》九种，以《陈伯玉碎琴》为痛快，较孔东塘《大忽雷》更觉紧凑。《琴别》折亦较心余《冬青树》胜。

上所论列，独缺闺秀作，第作者殊不多，除吴苹香《饮酒读骚图》《古香十种》外，亦寥寥矣。

三　清人传奇

清人传奇，取余所见者列下。

内廷编辑本四本：《劝善金科》《升平宝筏》《鼎峙春秋》《忠义璇图》。

慎郡王岳端一本：《扬州梦》。

袁晋一本：《西楼记》。

吴伟业一本：《秣陵春》。

范文若一本：《花筵赚》。

马佶人一本：《荷花荡》。

李玉五本：《一捧雪》《人兽关》《占花魁》《永团圆》《眉山

秀》。

朱素臣一本：《秦楼月》。

尤侗一本：《钩天乐》。

嵇永仁二本：《扬州梦》《双报应》。

李渔十五本：《奈何天》《比目鱼》《蜃中楼》《怜香伴》《风筝误》《慎鸾交》《凤求凰》《巧团圆》《玉搔头》《意中缘》《偷甲》《四元》《双锤》《鱼篮》《万全》。

张大复一本：《快活三》。

陈二白一本：《称人心》。

查慎行一本：《阴阳判》。

周穉廉三本：《双忠庙》《珊瑚玦》《元宝媒》。

孔尚任二本：《桃花扇》《小忽雷》。

洪昇一本：《长生殿》。

万树三本：《风流棒》《空青石》《念八翻》。

唐英三本：《转天心》《巧换缘》《梁上眼》。

张坚四本：《梦中缘》《梅花簪》《怀沙记》《玉狮坠》。

夏纶六本：《无瑕璧》《杏花村》《瑞筠图》《广寒梯》《南阳乐》《花萼吟》。

王墅一本：《拜针楼》。

蒋士铨六本：《雪中人》《香祖楼》《临川梦》《桂林霜》《冬青树》《空谷香》。

仲云涧一本：《红楼梦》。

陈钟麟一本：《红楼梦》。

金椒一本：《旗亭记》。

董榕一本：《芝龛记》。

张九钺一本：《六如亭》。

沈起凤四本：《文星榜》《报恩缘》《才人福》《伏虎韬》。

陈烺十本：《仙缘记》《海虬记》《蜀锦袍》《燕子楼》《梅喜缘》《同亭宴》《回流记》《海雪吟》《负薪记》《错因缘》。

李文瀚四本：《紫荆花》《胭脂鸟》《凤飞楼》《银汉槎》。

黄宪清六本：《茂陵弦》《帝女花》《脊令原》《桃溪雪》《居官鉴》《玉台秋》。

张云骖一本：《芙蓉碣》。

杨恩寿三本：《麻滩驿》《理灵坡》《再来人》。

王筠一本：《全福记》。

释智达一本：《归元镜》。

上传奇计百种，清人佳构，固尽于此，即次等及劣者，亦见一斑，如陈烺、李文瀚、张云骖诸本是也。大抵清代曲家，以梅村、展成为巨擘，而红友、山农，承石渠之传，以新颖之思，状物情之变，论其优劣，远胜笠翁。盖笠翁诸作，布局虽工，措词殊拙，仅足供优孟之衣冠，不足之词坛之月旦，即就曲律言，红友尤兢兢慎守也。曲阜孔尚任、钱塘洪昇，先后以传奇进御，世称南洪北孔是也。顾《桃花扇》《长生殿》二书，仅论文字，似孔胜于洪，不知排场布置、宫调分配，昉思远驾东塘之上。《桃花扇》耐唱之曲，实不多见，即《访翠》《寄扇》《题画》三折，世皆目为佳曲，而《访翠》仅〔锦缠道〕一支可听，《寄扇》则全袭《狐思》，《题画》则全袭《写真》，通本无新声，此其短也。《长生殿》则集古今耐唱耐做之曲于一传中，不独生旦诸曲，出出可听，即净丑过脉各小曲，亦丝丝入扣，恰如分际。《舞盘》折〔八仙会蓬海〕一套，《重圆》折〔羽衣第二叠〕一支，皆自集新腔，不默守《九宫》旧格。而《侦报》之〔夜行船〕，《弹词》之〔货郎儿〕，

《觅魂》之〔混江龙〕,试问云亭有此魄力否?)余尝谓《桃花扇》,有佳词而无佳调,深惜云亭不谐度声,二百年来词场不祧者,独有稗畦而已。二家既出,于是词人各以征实为尚,不复为凿空之谈,所谓陋巷言衷,人人青紫,闲闺寄怨,字字桑濮者,此风几乎革尽,曲家中兴,断推洪、孔焉。他若马佶人(有《梅花楼》《荷花荡》《十锦塘》三种)、刘晋充(有《罗衫合》《天马媒》《小桃源》三种)、薛既扬(有《书生愿》《醉月缘》《战荆轲》《芦中人》四种)、叶稚斐(有《琥珀匙》《女开科》《开口笑》《铁冠图》四种)、朱良卿(有《乾坤啸》《艳云亭》《渔家乐》等三十种)、邱屿雪(有《虎囊弹》《党人碑》《蜀鹃啼》等九种)之徒,虽一时传唱,遍于旗亭,而律以文辞,正如面墙而立。独李玄玉《一》《人》《永》《占》(《一捧雪》《人兽关》《永团圆》《占花魁》),直可追步奉常,且《眉山秀》剧(《眉山秀》谱苏小妹事,而以长沙义伎辅之,词旨超妙),雅丽工炼,尤非明季诸子可及,与朱素臣诸作,可称瑜亮(荃庵诸作,以《秦楼月》《翡翠园》为佳)。西堂《钧天乐》,痛发古今不平,《地巡》一折,自来传奇家无此魄力,洵足为词苑之飞将也。乾嘉以还,铅山蒋士铨、钱塘夏纶,皆称词宗,而惺斋头巾气重,不及藏园,《临川梦》《桂林霜》,允推杰作。一传为黄韵珊,尚不失矩度,再传为杨恩寿,已昧厥源流,宣城李文瀚、阳湖陈烺等诸自郐,更无讥焉。金氏《旗亭》、董氏《芝龛》,一拾安史之昔尘,一志边徼之逸史,骎骎入南声之室,惜董作略觉冗杂耳。陈厚甫《红楼梦》,曲律乖方,未能搬演,益信荆石山民之雅矣。同光之际,作者几绝,惟《梨花雪》《芙蓉碣》二记,略传人口。顾皆拾藏园之余唾,且耳不闻吴讴,又何从是正其句律乎?因取最著者,论次如下。

内廷七种:内廷供奉曲七种,大半出华亭张文敏之手。乾隆

初，纯庙以海内升平，命文敏制诸院本进呈，以备乐部演习。凡各节令皆奏演，其时典故，如"屈子竞渡"、"子安题阁"诸事，无不谱入，谓之《月令承应》。其于内廷诸庆事，奏演祥征瑞应者，谓之《法宫雅奏》。其于万寿令节前后，奏演群仙神道添寿锡禧，以及黄童白叟含哺鼓腹者，谓之《九九大庆》。又演目莲尊者救母事，析为十本，谓之《劝善金科》，于岁暮奏之，以其鬼魅杂出，以代古人傩祓之意。演唐玄奘西域取经事，谓之《升平宝筏》，于上元前后日奏之。其曲文皆文敏亲制，词藻奇丽，引用内典经卷，大为超妙。其后又命庄恪亲王谱蜀汉三国典故，谓之《鼎峙春秋》。又谱宋政和间梁山诸盗，及宋金交兵，徽钦北狩诸事，谓之《忠义璇图》。其词皆出日下游客之手，惟能敷衍成章。又钞袭元明《水浒》《义侠》《西川图》诸院本，不及文敏多矣。

《西楼》：袁箨庵《西楼记》，颇负盛名，歌场盛传其词，然魄力薄弱，殊不足法。惟《侠试》北词，尚能稳健，而收尾不俊，已如强弩之末，盖才不丰也。即世传〔楚江情〕一曲，亦抄袭周宪王旧词（见《诚斋乐府》），箨庵不过改易一二语而已，而能倾动一时，殊出意外。

《秣陵春》：此记谱徐适、黄展娘事，又名《双影记》。以玉杯、古镜、法贴作媒介，而寄慨于沧海之际，虽摹写艳情，颇类玉茗，而整齐紧凑，可与《钧天乐》相颉颃。余最爱《赋玉杯》之〔宜春令〕，《咏法帖》之〔三学士〕，此等文字，曲家从来所未有，非胸有书卷，不能作也。〔宜春令〕云："司徒卤，尚父彝，拜恩回朱衣捧持。到如今锦茵雕几，一朝零落瓶罍耻。何如带赵玉今完，瓯无缺紫窑同碎。晴窗斗茗持杯，旧朝遗惠。"〔三

学士〕云："秘阁牙签今已矣，过江十纸差池。想不到城南杜姥凄凉第，倒藏着江上曹娥绝妙碑。只是留香帖付阿谁?"其意致新颖，实则沉痛。又〔泣颜回〕云："薜壁画南朝，泪尽湘川遗庙。江山余恨，长空黯淡芳草。莺花似旧，识兴亡断碣先臣表。过夷门梁孝台空，入西洛陆机年少。"又末折〔集贤宾〕云："走来到寺门前记得起初敕造，只见赭黄罗帕御床高。这壁厢摆列着官员舆造，那壁厢布设些法鼓钟铙。半空中一片祥云，簇拥着香烟缥缈。如今呵，新朝改换了旧朝，把御牌额尽除年号。只落得江声围古寺，塔影挂寒潮。"沉郁感叹，不啻庾信之《哀江南》也。

《钧天乐》：尤西堂《钧天乐记》，世谓影射叶小鸾（见汪允庄诗）。记中魏母登场，即云先夫魏叶，盖指其姓也。寒簧登场〔占降唇·引子〕云："午梦惊回"，盖指其堂也。而《叹榜》《嫁殇》《悼亡》诸折，尤觉显然。所传杨墨卿，即指西堂总角交汤传楹也。其词夏复生新，不袭明人牙慧，而牢落不偶之态，时见于楮墨之外。《送穷》《哭庙》，几令人搔首问天。余最爱《哭庙》折，〔四门子〕词云："你入秦关烧破咸阳道，救邯郸受六国朝。彭城鏖战兵非弱，谁料得走乌江没下稍。楚军尽逃，汉军又挑，悔不向鸿门把玉崎了。骓兮正骁，虞兮尚娇，怎重见江东父老。"他如《歌哭》折〔金络索〕云："我哭天公，颠倒儿曹做哑聋。黄衣不告相如梦，白眼谁怜阮客穷。真蒙懂，区区科目困英雄。一任你小技雕虫，大笔雕龙，空和泪铭文冢。"又《嫁殇》折〔懒画眉〕云："为甚的恹恹鬼病困婵娟? 半卷湘帘袅药烟，可怜他空房小胆怯春眠。你看流莺如梦东风懒，一枕春愁似小年。"又《蓉城》折〔二郎神〕云："年韶稚，护春娇小窗深闭，画卷

诗笺怜薄慧。心香自袅，讳愁无奈双眉。看飞絮帘栊芳草醉，咒金铃花花衔泪。锁空闺，镇无聊孤宵梦影低徊。"皆卓绝时流者也。

《眉山秀》：玄玉所作有三十三种，《一》《人》《永》《占》（说见前）最著盛名，而《眉山秀》尤出各种之上。长沙义伎事，见洪容斋《夷坚志》，玄玉本此，又以苏小妹、秦少游事，为一书之主。《赚娟》折殊堪发噱。义伎本无名字，此作文娟，当是玄玉臆造。又少游客死藤州，未及还朝，此作小妹假托少游，南游时再赚文娟。及少游返长沙，娟复拒绝，迎往京邸，以东坡一言而解，虽足见贞操，而于本事欠合，不如依原书殉节逆旅之为愈矣。记中《婚试》一折，《纳书楹》录之，词颇精警。

《扬州梦》：留山《扬州梦》，以绿叶成阴事为主，又以紫云为副，而往来丛合得，杜秋娘也，与陈浦云《维扬梦》略同。《水嬉》一折，极为热闹。传奇家作曲，每易犯枯寂之弊，此作不然，故佳。《双报应》则粗率矣。

《笠翁十五种曲》：翁作取便梨园，本非案头清供，后人就文字上寻瘢索垢，虽亦言之有理，而翁心不服也。科白之清脆，排场之变幻，人情世态，摹写无遗，此则翁独有千古耳。十五种中，自以《风筝误》为最，《玉搔头》次之，《慎鸾交》翁虽自负，未免伤俗。他如《四元》《偷甲》《双锤》《万全》诸本，更无论矣。

《桃花扇》：东塘此作，阅十余年之久，自是精心结撰，其中虽科诨，亦有所本。观其自述本末，及历记考据各条，语语可作信史。自有传奇以来，能细按年月确考时地者，实自东塘为始，传奇之尊，遂得与诗文同其声价矣。通体布局，无懈可击，至

《修真》《入道》诸折，又破除生旦团圆之成例，而以中元建醮收科，排场复不冷落，此等设想，更为周匝。故论《桃花扇》之品格，直是前无古人，后无来者。所惜者，通本乏耐唱之曲，除《访翠》《眠香》《寄扇》《题画》外，恐亦寥寥不足动听矣。马、阮诸曲，固不必细腻，而生旦则不能草草也。《眠香》《却奁》诸折，世皆目为妙词，而细唱曲不过一二支，亦太简矣。东塘凡例中，自言曲取简单，多不逾七八曲，弗使伶人删薙。其意虽是，而文章却不能畅适，此则东塘所未料也。云亭尚有《小忽雷》一种，谱唐人梁生本事，皆顾天石为之填词，文字平庸，可读者止一二套耳，而自负不浅。又为云亭作《南桃花扇》，使生旦团圆，以悦观场者之目，更属无谓。

《长生殿》：此记始名《沉香亭》，盖感李白之遇而作，因实以开天时事。继以排场近熟，遂去李白入李泌，辅肃宗中兴，更名《舞霓裳》。又念情之所钟，帝王罕有，马嵬之变，势非得已，而唐人有玉妃归蓬莱仙院，明皇游月宫之说，因合用之，更名《长生殿》。盖历十余年，三易稿而始成，宜其独有千秋也。曲成赵秋谷为之制谱，吴舒凫为之论文，徐灵胎为之订律，尽善尽美，传奇家可谓集大成者矣。初登梨园，尚未盛行，后以国忌装演，得罪多人，于是进入内廷，作法部之雅奏，而一时流转四方，无处不演此记焉。叶怀庭云："此记上本杂采开天旧事，每多佳构。下半多出稗畦自运，遂难出色。"实则下卷托神仙以便绾合，略觉幻诞而已。至其文字之工，可云到底不懈。余服其北词诸折，几合关、马、郑、白为一手，限于篇幅，不能采录。他如《闹高唐》《孝节坊》《天涯泪》《四婵娟》等，更无从搜罗矣。

《惺斋六种曲》：惺斋作曲，皆意主惩劝，尝举忠孝节义事，

各撰一种。其《无瑕璧》言君臣，教忠也；其《杏花村》言父子，教孝也；其《瑞筠图》言夫妇，教节也；其《广寒梯》言师友，教义也；其《花萼吟》言兄弟，教弟也。事切情真，可歌可泣，妇人孺子，尤可劝厉，洵有功世道之文，惜头巾气太重耳。惟《南阳乐》谱武侯事，颇为痛快，如第三折诛司马师，第四折武侯命灯倍明，第八折病体痊愈，第九折将星灿烂，十五折子午谷进兵，偏获奇胜，十六折杀司马昭、擒司马懿，十七折曹丕就擒并杀华歆，十八折掘曹操疑冢，二十二折诛黄皓，二十五折陆逊自裁，孙权投降，孙夫人归国，三十折功成身退，三十二折北地受禅，皆大快人心之举。屠门大嚼，聊且称意，固不必论事之有无也。

《藏园九种曲》：心余诸作，皆述江右事，独《桂林霜》不然，而文字亦胜。九种中《四弦秋》等已入杂剧，不论。传奇中以《香祖楼》《空谷香》《临川梦》为胜，《雪中人》《桂林霜》次之，《冬青树》最下，叙述南宋事多，又无线索也。《空谷香》《香祖楼》二种，梦兰、若兰同一淑女也，孙虎、李蚓同一继父也，吴公子、扈将军同一樊笼也，红丝、高驾同一介绍也，成君美、裴畹同一故人也，姚、李两小妇同一短命也，王、曾两大妇同一贤媛也。各为小传，尚且难免雷同，作者偏从同处见异，梦兰启口便烈，若兰启口便恨，孙虎之愚，李蚓之狡，吴公子之戆，扈将军之侠，红丝之忠，高驾之智，王夫人则以贤御下，曾夫人因爱生怜，此外如成、裴诸君，各有性情，各分口吻，无他，由于审题真措辞确也。至《临川梦》则凭空结撰，灵机往来。以若士一生事实，现诸氍毹，已是奇特，且又以"四梦"中人一一登场，与若士相周旋，更为绝例。记中《隐奸》一折，相

传讽刺袁简斋，亦令黠可喜。盖若士一生，不逐权贵，递为执政所抑，一生潦倒，里居二十年，白首事亲，哀毁而卒，固为忠孝完人。而心余自通籍后，亦不乐仕进，正与临川同，作此曲亦有深意也。其自题诗云："腐儒谈理俗难医，下士言情格苦卑。苟合皆无持正想，流连争赏诲淫词。人间世布珊瑚网，造化儿牵傀儡丝。脱屣荣枯生死外，老夫叉手看多时。"可知其填词之旨矣。

《芝龛》：恒岩此记，以秦良玉、沈云英二女帅为经，以明季事涉闺阁暨军旅者为纬，穿插野史，颇费经营。惟分为六十出，每出正文外，旁及数事，甚至十余事者，隶引太繁，止可于宾白中带叙，篇幅过长，正义反略，喧宾夺主，眉目不清，此其所短也。论者谓轶《桃花扇》而上，非深知《芝龛》者。又记中每曲点板，但往往有板法与句法不合者，如上四下三句法，而点以下三下四板式，不知当日奏演时何若也（此病最坏，实则填词时未明句读）。第五十七出中有悼南都渔歌三首，酣畅淋漓，记中仅见。〔满江红〕词云："如此江山，又见了永嘉南渡。可念取衣冠原庙，龙蟠虎踞。白水除新啼泪少，青山似洛豪华故。视眈眈定策入纶扉，奇功据。燕子叫，春灯觑。瑶池宴，迷楼住。看畴咨献纳，者般机务。蟒玉江干杨柳态，貂蝉河榭芙蓉步。召南熏歌舞奏中兴，风流足。"又云："芳乐莺声，已忘却杜鹃啼血。淆混着孤鸿群雀，淮扬旌节。半壁山川防御缓，六朝金粉征求切。问无愁天子为何愁，梨园缺。挺击变，妖书揭。红丸反，移宫掣。又重钩党祸，仍依珰辙。玉合王孙耽玉笛，金貂宦孽操金玦。听秦淮遗韵似天津。鸣鹈鴂。"又云："尘涴西风，昏惨惨台城秋柳。竞填补伏波前欠，明珠论斗。监纪中书随地是，职方都督盈街走。拥貂冠鱼袋出私门，多于狗。练湖佃，洋船搂。芦洲课，爪

仪料。更分文筋两，旗亭税酒。磺使又差肥豕腹，宫娃再选惊蟛首。唱江风鼓棹说兴衰，渔婆口。"

《六如亭》：此记叙次，悉本正史，及东坡年谱，无颠倒附会之处。观空于佛，结穴于仙，使放逐之臣，离魂之女，仗金刚忍辱波罗蜜，同解脱于梦幻泡影电露，而证无上菩提，洵卫道之奇文，参禅之妙曲也。记中《伤歌》一折，乃坡公掣朝云，在海外嘉祐寺松风亭觞咏，命唱自制送春词。至"枝上柳绵吹又少"句，呜咽不成声。公叹曰："吾正悲秋，而汝又伤春矣！"折中用〔二郎神·集贤宾〕，最合缠绵之意，虽本稗畦《密誓》，然亦沉郁有致。记中以此折及温都监女一节事，最胜。

沈氏四种：龚渔四种，以《才人福》为最，《伏虎韬》次之，《报恩缘》《文星榜》又次之。此曲颇不易见，各家曲话，皆未著录，事迹之奇，排场之巧，洵推杰作。《才人福》以张幼于为主，以希哲，伯虎为配。吴人好谈六如，此曲若登场，可以笑倒万夫矣。记中有诗翁、诗伯、诗祖宗三诗，极嬉笑怒骂之致，为全书最生动处。又希哲舆夫联元，与厨娘之女有染，《淫诨》一折，语语是轿夫口吻，且无十分淫亵语，所以为佳。《伏虎韬》则本"子不语中医妒"一事为之，布局绝奇。惟四种说白，皆作吴谚，则大江以上，皆不能通，此所以流传不广欤？

《倚晴楼六种》：韵珊诸作，《帝女花》《桃溪雪》为佳，《茂陵弦》次之，《居官鉴》最下，此正天下之公论也。《帝女花》二十折，赋长平公主事，通体悉据梅村挽诗，而文字哀感顽艳，几欲夺过心余。虽叙述清代殊恩，而言外自见故国之感。惟《佛贬》《散花》两折，全拾藏园唾余，于是陈娘、徐鄂辈，无不效之，遂成剧场恶套矣。《桃溪雪》记吴绛雪事。绛雪善书画，通

音律，尤工于诗，永康人，归诸生徐明英，未几而寡。康熙十三年，耿精忠叛于闽，其伪总兵徐尚朝等，寇陷浙东，及攻取金华，过永康，艳绛雪名，欲致之。永康故无城可守，众虑踯躅，邑父老与其夫族谋，以绛雪纾难。绛雪夷然就道，至三十里坑，以渴饮绐贼，即坠崖死。通本事迹如是。其词精警浓丽，意在表扬节烈。盖自藏园标下笔关风化之旨，而作者皆矜慎属稿，无青衿挑达之事，此是清代曲家之长处。韵珊于《收骨》《吊烈》诸折，刻意摹神，洵为有功世道之作。惟净丑角目，止有《绅哄》一折，似嫌冷淡，此盖文人作词，偏重生旦，不知净丑衬托愈险，则词境益奇。余尝谓乾隆以上有戏有曲，嘉道之际，有曲无戏，咸同以后实无戏无曲矣。此中消息，可与韵珊诸作味之也。他作从略。

坦园三种：蓬海三记，余最喜《再来人》，摹写老儒状态，殊可酸鼻。《麻滩》《理灵》，不脱藏园窠臼。

《全福》：长安女士王筠撰，词颇不俗，有朱颎序，略谓：女士先成《繁华梦》，阅之觉全剧过冷，搬演未宜。越年乃有《全福记》，则春光融融矣。此记事实，未脱窠臼，惟曲白尚工整耳。

《归元镜》：演莲池大师事，文颇工雅，结构与《昙花》同。

以上传奇。

四　清人散曲

清人散曲，传者寥寥，其有专集者，不过数家，列下。

归元恭：《万古愁》。朱彝尊：《叶儿乐府》。尤侗：《百末词

余》。厉鹗：《北乐府小令》。许宝善：《自怡轩乐府》。吴锡麒：
《南北曲》。赵对澂：《小罗浮馆杂曲》。谢元淮：《养默山房散
套》。凌霄：《振檀集》。赵庆熹：《香消酒醒曲》。蒋士铨：《南北
曲》。吴藻：《南北曲》。

至曲选总集，可云绝少，兹录四种，此外恐已无多矣。

叶堂：《纳书楹曲谱》四集。钱思濬：《缀白裘》十集。菰芦
钓叟：《醉怡情》。武林曲痴：《怡春锦》六集。

上散曲别集十二种，总集四种。而总集中《纳书楹》为曲
谱，《缀白裘》《醉怡情》为戏曲，《怡春锦》止第六集为散曲，
求如前明《雍熙乐府》《词林摘艳》诸书，竟无有也，此亦见清
人不重曲词矣。即此十二家言之，亦不过余事及此，非颛门之盛
业。元恭《恒轩集》，以古文雄，不以《万古愁》著也。惟其词
瑰瓃恣肆，于古之圣贤君相，无不诋诃，而独流涕于桑海之际。
此曲之传在意境，不在文章也。沈绎堂云：章皇帝尝见此曲，大
加称赏，命乐工每膳，歌以侑食，此亦一奇事也。今盛传于世，
不复摘录（今人有以此曲为熊开元作者，余不之信）。竹垞《叶儿乐
府》，仅有小令，无套曲，而词多俊语，如〔折桂令〕四支，〔朝
天子〕《送分虎南归》，〔一半儿〕《咏名胜十二首》，殊隽。西堂
《百末词余》即附词后，《秋闺》〔醉扶归〕套最胜。樊榭亦止工
小令，不及大套。吴穀人《南北曲》在集后有二卷。《钱唐观潮》
之〔好事近〕，《盂兰会》之〔混江龙〕、《喜洪稚存自塞外归》
〔新水令〕诸套，颇见本领。许穆堂《自怡轩》曲，亦多佳构，
《题邵西樵酿花小圃》《陶然亭眺望》《题张忆娘柳如是像》《赠萧
兰生》诸套，圆美可诵，盖深于词律，故语无拗涩也（许有《自怡
轩词谱》极佳）。赵对澂杂曲，佳者不多。《养默山房散曲》，仅存

三套，无可评骘。独赵秋舲刻意学施子野，故词境亦相类，《有感对月》二套，尤为脍炙人口。而余所爱者〔二郎神〕《题谢文节琴》，气息高雅，无滑易之病。至月下老人祠中签诀，各以〔黄莺儿〕写之，亦属仅见。其词轻圆流利，俨然《花影集》也。蒋士铨曲，附见集末，中有《题迦陵填词图》北套，可与洪昉思南词并传，为集中最胜处。苹香诸作，意境雅近秋舲，与所作《饮酒读骚》剧，更觉清俊，盖散曲文情闲适，《读骚图》未免牢愁故也。一代名手，不过数家，清曲衰息，固天下之公论也。

图书在版编目（CIP）数据

宋元戏曲史/王国维著. —北京：东方出版社，2012
ISBN 978 - 7 - 5060 - 4840 - 8

Ⅰ.①宋…　Ⅱ.①王…　Ⅲ.①古代戏曲-戏剧史-中国-宋元时期
Ⅳ.①J809.244

中国版本图书馆 CIP 数据核字（2012）第 107806 号

宋元戏曲史

（SONG YUAN XIQU SHI）

王国维　著

责任编辑：张　旭
出　　版：東方出版社
发　　行：人民东方出版传媒有限公司
地　　址：北京市东城区朝阳门内大街 166 号
邮政编码：100706
印　　刷：三河市金泰源印装厂
版　　次：2012 年 7 月第 1 版　2012 年 7 月北京第 1 次印刷
开　　本：710 毫米×1000 毫米　1/16
印　　张：14.25
字　　数：150 千字
书　　号：ISBN 978 - 7 - 5060 - 4840 - 8
定　　价：32.00 元
发行电话：(010) 65210059　65210060　65210062　65210063